───表現主義大師───

克利的日記

The Diaries of Paul Klee

保羅・克利著　雨云譯

藝術家 出版社

──表現主義大師──

克利的日記

The Diaries of Paul Klee

保羅·克利著　雨云譯

藝術家 出版社

[目錄]

德文版編者序

　　保羅・克利日記的讀者，優先進入克利那隱秘而警醒的畫家世界；這部日記本來只供個人審思之用，並不打算出版。父親在生前不准任何人，連我也不行，接近他最私密的告白。

　　一次世界大戰之後不久，克利逐漸受到大眾的注意；二次世界大戰結束時，他吸引了整個西方世界的目光；對其生活與日俱增的好奇心，自然隨著這種半是批評性，半是讚美性的廣大興趣而來。葛洛曼博士（Will Grohman）最近問世的書裡，充滿了富於指引性的傳記資料，然而克利的自白將更引人入勝。

　　據我所知，一向講究有條不紊的克利，打從一八九八年，亦即他十九歲之時，開始寫日記；一九一一年左右，父親著手把這些歧散的記錄謄成兩本簿子，此後又寫完最後的兩本。

　　一九五五年夏天，我滿懷責任感與莫大快樂，答應出版克利日記的計畫。有一段時間，許多從論述先父的書中看過日記摘錄的藝術愛好者，表示他們極有興致去讀一部獨立而完整的克利日記。首先我必須決定許多克利的自白筆跡是否對局外人有價值，經過詳細的檢視之後，我覺得可以勝任這項工作，於是進行複查全文。

　　一九四○年六月二十九日克利逝世後，母親忠實地把日記護存在伯恩的家裡。一九四六年九月二十二日母親去世後，日記原稿便歸新成立的「克利協會」所有。一九四八年十一月十三日我從德國回到伯恩，要求重獲我未曾放棄過的版權。經過費力的爭論後，於一九五三年春天達成協議，「克利協會」解散了，所有權及版權復歸我有。我進而簽約承認一九四七年組成的「保羅・克利基金會」，因而它的收藏除了豐富的繪畫之外，又增加日記、克利全部作品目錄、理論性的著作，文字資料部分成為一個克利圖書館。基金會的總部設於伯恩美術博物館，同時受其管轄。

　　整個克利的世界，生動地展現在年輕一代的面前，他的日記引介我們走入他的生活以及音樂、繪畫、文學的國度。我們循序目睹克利青年的內在成長與掙扎，奮發而爲一個真正藝術家，必然要面臨的人事與專業諸問題。我們得以悟識克利那些獨特的哲學意味盎然的詼諧畫題來自何處：他充分認知德國語言的特色乃在於完美的形式和強烈的圖畫性。他在繪畫標題上徹底運用此份認知，遠超過日記裡所顯露的一般文章。我們發現他除了紮實的音樂修養，更創生並演練特殊的遣詞用句方式；不論在寫對話或警句、書簡或評論、觀察心得或旅遊印象，他的幽默裡往往綴飾著譏諷，也許該說他在評估個人際遇時，總有一份驚人的自信。我們領悟到克利熱烈投入日常生活的大小事情裡，視爲與大自然並存的一部分。喜歡或研究克利藝術的朋友，精讀這部文獻之後，將可看到一朵意外的美妙的花爲他們盛開。希望此書的出版，能將我們帶入克利的心靈境地。

費利斯・克利
一九五六年夏天於伯恩

小小自傳 [1]

　　一八七九年十二月十八日，我出生於慕尼黑布赫湖（Münchenbuchsee）。父親是霍夫維爾州立師範學院的音樂教師，母親是個瑞士人。一八八六年我開始上學時，一家人住在伯恩（Bern）的一條長巷內。我進入當地小學四年之後，父親送我去唸都立中學預校，接著便成為普通中學的文法科學生。一八九八年秋天通過州試畢業，完成了通才教育。

　　雖然有了這張畢業證書，每一行業都對我開放，我還是決定研究繪畫，把生命獻給藝術，不管這路子上所冒的風險。為了實現我的理想，我必須到國外去，巴黎或德國。我覺得德國的吸引力較強，因此就前往那兒。

　　我來到巴伐利亞的首府慕尼黑，遵循藝術學院的意見進入克尼爾（Knirr）預校，學習素描與繪畫，二年後得以踏入學院，受教於史都克 [2]。慕尼黑三年研讀生活過後，我到義大利，主要是去羅馬旅行一年以廣見聞。之後我為了靜下來檢討所學的一切，並將之應用於來日的發展中，因而回歸我少年時代的城市伯恩；作於一九〇三至一九〇六年間的一堆蝕刻版畫，是此番逗留的成績，倒在當時得到一些注意。

　　慕尼黑時期，我結交不少朋友，包括我今日的太太。她在慕尼黑積極參與專業活動，這似乎是我決定遷回那裡的重要理由。我漸以藝術家之名為人所知：慕尼黑是彼時藝術與

附註

1、一九四〇年一月七日，克利於伯恩寫下這封自傳信，以為申請瑞士籍公民之用。結果直到五月才頒發給他，終其一生是個德國公民。

2、史都克（Franz von Stuck, 1863-1928）德國畫家及雕刻家。

藝術家中心之一，為藝術之精進提供了重要的機會。除開三年服兵役時分別配駐於蘭修特（Landshut）、史萊茲罕姆（Schleisshelm），與格斯朵芬（Gersthofen）以外的時光，我定居於慕尼黑直到一九二〇年為止。這段期間，我未曾切斷與伯恩間的聯繫，每年夏天我總回到父母的家渡假二、三個月。

一九二〇年起我身任威瑪（Weimar）的包浩斯教席，直至一九二六年該校移往德梭（Dessau）的一年。一九三〇年終於派往杜塞爾多夫（Düsseldorf）去主持普魯士藝術學院的一個繪畫班，我很高興接獲這紙任命，我可以把教學工作限於真正屬於我自己的科目，便從一九三一年教到一九三三年。

發生於德國的政治騷動亦波及美術，它所壓制的不只是我的教學自由，更涉乎我創造能力之自由提鍊。此時我的畫家地位已俱國際聲譽，故我有信心放棄職位而靠作品維生。

至於選擇什麼地方定居下來，以迎接我生命的新階段，這問題自有答案。我與伯恩間的密結不曾斷裂，如今我被它強烈地引歸，再度當做我真正的家園。從此我便住下來，而我僅餘的願望是成為這城市的一個公民。

Paul Klee

Lebenslauf

Ich bin am 18 Dezember 1879 in München-Buchsee geboren. Mein Vater war Musiklehrer am kantonalen Lehrer-Seminar Hofwyl, und meine Mutter war Schweizerin. Als ich im Frühjahr 1886 in die Schule kam, wohnten wir in der Länggasse in Bern. Ich besuchte die ersten vier Klassen der dortigen Primarschule. Dann schickten mich meine Eltern ans Städtische Progymnasium, dessen vier Klassen ich absolvierte, um dann in die Literarschule derselben Anstalt einzutreten. Den Abschluss meiner allgemeinen Bildung bildete das kantonale Maturitätsexamen, das ich im Herbst 1898 bestand

Die Berufswahl ging äusserlich glatt von Statten. Obwohl mir durch das Maturitätszeugnis alles offen stand, wollte ich es wagen, auch in der Malerei auszubilden und die Kunstmalerei als Lebensaufgabe zu wählen. Die Realisierung führte damals — wie teilweise auch heute noch — auf den Weg ins Ausland. Man musste sich nur entscheiden zwischen Paris oder Deutschland. Mir kam Deutschland

一份簡單扼要的自傳
寫於瑞士伯恩　1940 年. 1 月. 7 日

gefühlsmässig mehr entgegen.

Und so begab ich mich denn auf den Weg nach der bayrischen Metropole, wo mich die Kunstakademie zunächst an die private Vorschule Knirr verwies. Hier übte ich Zeichnen und Malen, um dann in die Klasse Franz Stuck der Kunstakademie einzutreten.

Die drei Jahre meines Münchner Studiums erweiterte ich dann durch eine einjährige Studien=reise nach Italien (hauptsächlich Rom)

Und nun galt es, in stiller Arbeit das Gewonnene zu verwerten und zu fördern. Dazu eignete sich die Stadt meiner Jugend, Bern, auf das beste, und ich kann heute noch als Früchte dieses Aufenthaltes eine Reihe von Radierungen aus den Jahren 1903 bis 1906 nachweisen, die schon damals nicht unbeachtet blieben.

Mannigfache Beziehungen, die ich in München angeknüpft hatte, führten auch zur ehelichen Verbindung mit meiner jetzigen Frau. Dass sie in München beruflich tätig war, war für uns ein wichtiger Grund, ein zweites Mal dorthin zu übersiedeln (Herbst 1906) Nach aussen setzte ich mich als Künstler langsam durch und jeder Schritt vorwärts war

war an diesem damals kunstzentralen Platze
von Bedeutung

Mit einer Unterbrechung von drei Jahren
während des Weltkriegs. Durch Garnisonsdienst
in Landshut, Schleissheim und Gersthofen, blieb
ich in München niedergelassen bis zum Jahr 1920.
Die Beziehungen zu Bern brachen schon äusserlich
nicht ab, weil ich alljährlich die Ferienzeit
von 2-3 Monaten daselbst im Elternhaus ver-
brachte.

Das Jahr 1920 brachte mir die Berufung
als Lehrer an das staatliche Bauhaus zu Weimar.
Hier wirkte ich bis zur Übersiedlung dieser
Kunsthochschule nach Dessau im Jahre 1926
Endlich erreichte mich im Jahr 1930 ein Ruf zum
Leiter einer Malklasse an der preussischen Kunst-
Akademie zu Düsseldorf. Dieses kam meinem
Wunsch entgegen, die Lehrtätigkeit ganz auf
das mir eigentümliche Gebiet zu beschränken,
und so lehrte ich dort an dieser Kunsthochschule
während der Jahre 1931 bis 1933.

Die neuen politischen Verhältnisse Deutschlands
erstreckten ihre Wirkung auch auf das Gebiet
der bildenden Kunst und hemmten nicht nur
die Lehrfreiheit, sondern auch die Auswirkung
des privaten künstlerischen Schaffens. Mein
Ruf als Maler hatte im Laufe der Zeit sich

über die staatlichen, ja auch über die continentalen Grenzen hinaus ausgebreitet, so dass sie mich stark genug fühlt, ohne Amt im freien Beruf zu existieren.

Die Frage von welchem Orte aus das geschehen möchte, beantwortet sich eigentlich ganz von selber. Dadurch, dass die guten Beziehungen zu Bern nie abgebrochen waren, spürte ich zu deutlich und zu stark die Anziehung dieses eigentlichen Heimatortes. Seitdem lebe ich wieder hier und es bleibt nur noch ein Wunsch offen, Bürger freier Stadt zu sein

Bern den 7 Januar 1940

Paul Klee

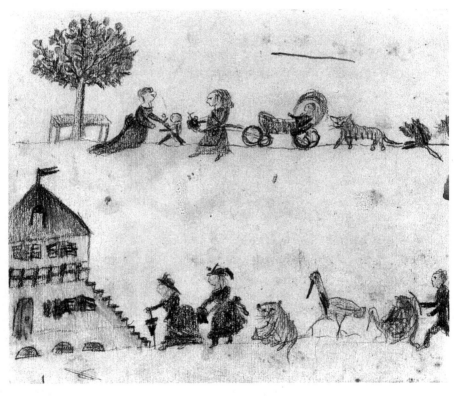

無題／家與階梯／馬車　素描　14.9×18.3cm　1890

保羅·克利的手　德國德騷市　1931 年

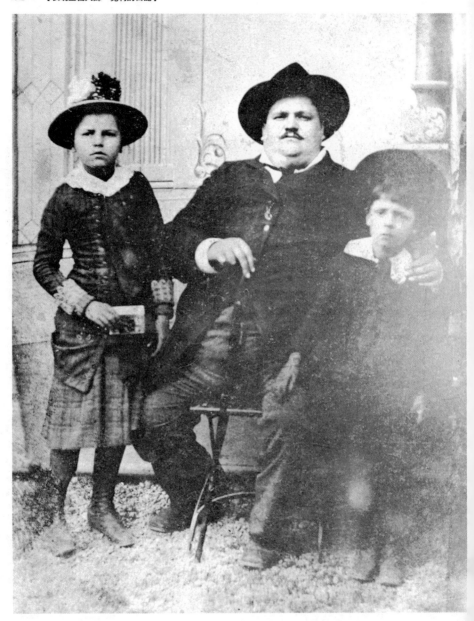

右起：克利，克利的舅舅（Ernst Frick），克利的姊姊（Mathilde Klee）。
1886 年攝於伯恩

克利的父親（Hans Klee）　1925年攝

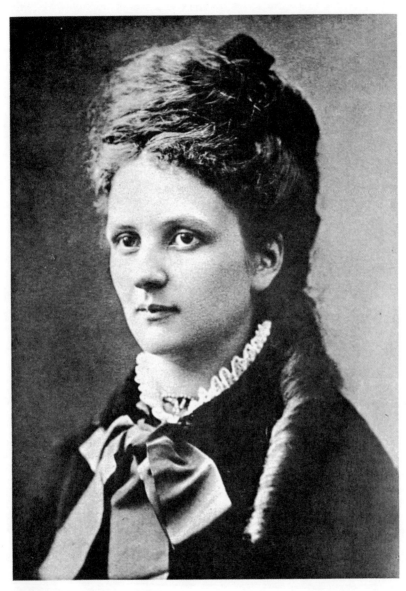

克利的母親（Ida Klee）1876 年攝

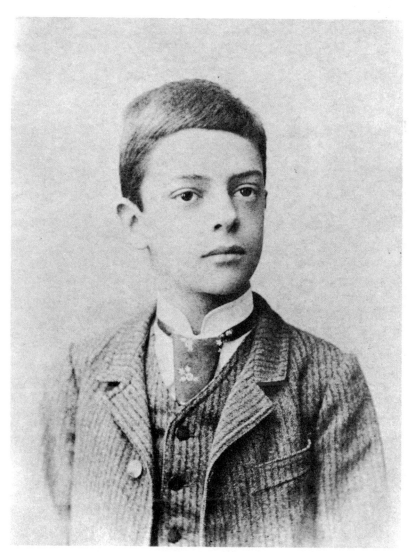

保羅・克利　1892年攝於伯恩

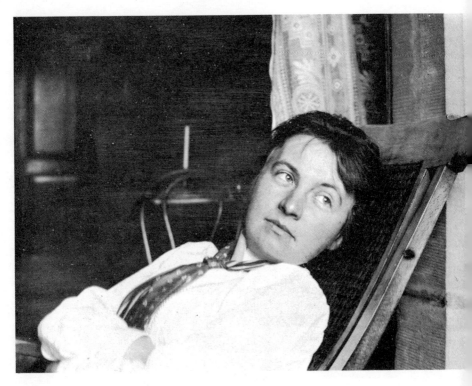

克利的妻子莉莉（Lily Klee） 1906年攝於慕尼黑

·克利　1906 年攝於伯恩

保羅・克利　1916年攝於蘭修特

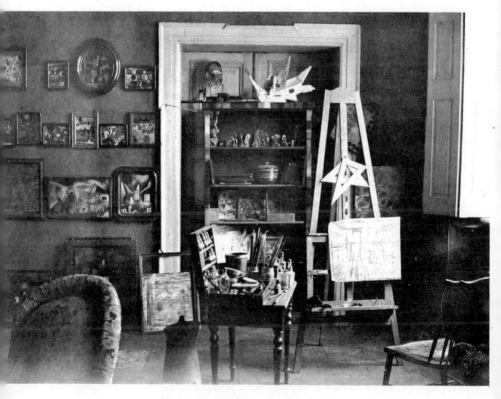

克利在慕尼黑的畫室　1919年攝

保羅・克利　1922年攝於威瑪

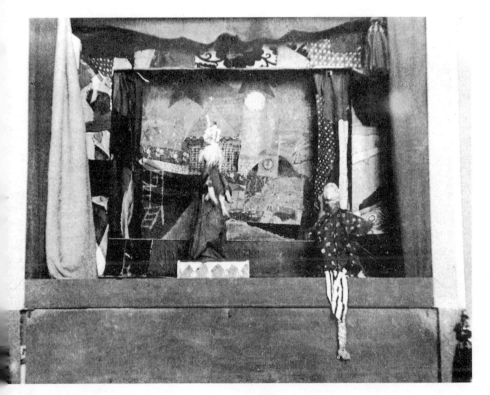

玩偶劇場；小玩偶及裝飾物是由克利製作。　1922年攝於威瑪

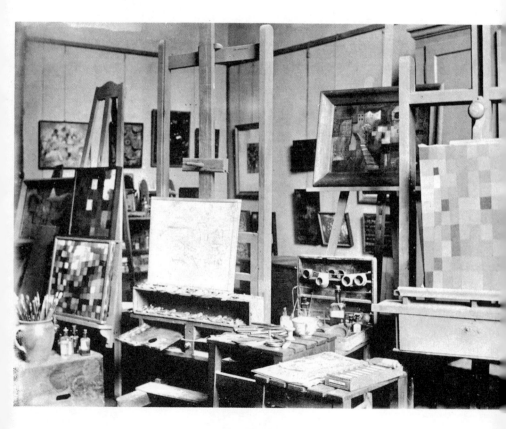

克利在威瑪的畫室　1924 年攝

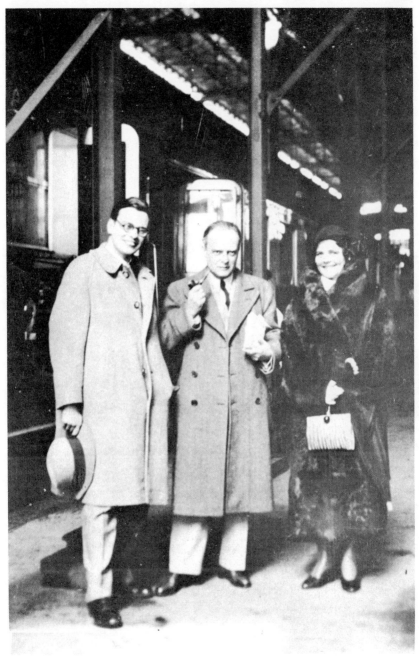

左起：克利的兒子費利（Felix），克利，費利的妻子（Efrossina）。

1932 年攝於巴塞爾火車站

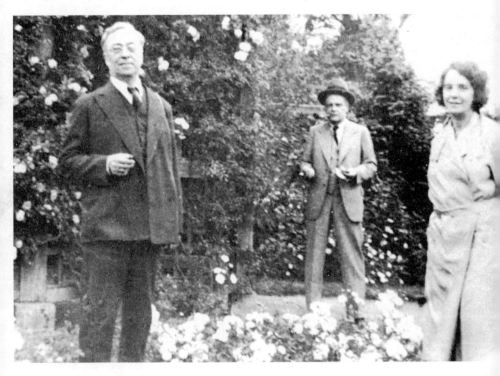

克利（中間）與康丁斯基夫妻合影　　1932 年攝於德梭

· 克利攝於德梭　1933 年

工作室中的克利 1940 年攝於伯恩

卷一

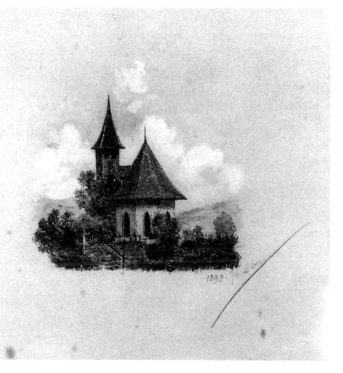

伯恩的鄉村教堂　水彩　9.5×10cm　1893

一、童年時代的回憶：伯恩，1880～1895 年

　　我這童年時代的回憶錄開始前，應該加上一小序。一八七九年十二月十八日，我出生於伯恩附近慕尼黑布赫湖的校舍裡。當正在霍夫維爾師範學院教音樂的父親獲准永久居留伯恩之時，我才幾個月大。起初，我們住在一條名叫亞勃格爾，聽說又窮又不起眼的巷子裡；不久搬到又大又闊氣的合勤爾街三十二號，我不記得這層房子的情形了，只知下一個家是二十六號，從三歲到十歲。然後遷至基亨費爾德（Kirchenfeld）的瑪利安街八號，消度我童年時代較不幼稚的晚期。中學的最後幾年，我們住在水果山麓上的祖傳莊園。

　　我很早就培養出某種審美能力；在我仍著裙子的年紀便須穿上內衣，它長得我都看見滾著紅邊的灰色法蘭絨。門鈴一響，總要躲起來，免得客人瞧見我這幅模樣。（二歲～三歲）大人談話時，我設法從那快速流動的句子中抓住單字。沒意義而無止盡的句子，就像一種外國語言。（二～三歲）

　　很小的時候，外祖母教我用蠟筆畫圖。她使用一種特別柔軟的衛生紙，所謂的絲紙吧！她吃蘋果時，並不咬上一口，或者一片片放入嘴裡；而是用削鵝毛筆的小刀把蘋果刮擦成漿狀。酸酸的氣息，間歇由她胃中升起。（三～四歲）

　　長久以來，我深深信任父親，把他的話當做純粹真理。唯一不能忍受的是老人家的揶揄。有一次我獨自沈醉於一些好玩的啞劇裡，突來一聲逗笑的「噗哧」，打斷了我的興頭，真叫人痛心。後來回憶時，偶而也可以聽到此種「噗哧」。

　　我以前畫過的邪惡神靈，忽然有了真實的形像。我奔向母親要求保護，抱怨小妖魔在窗口窺視。（四歲）

　　我不相信上帝，別的小男孩經常像鸚鵡般地說：上帝無時不刻地注視著我們。我認為這是一種差勁的信仰。一天，有位很老的祖

母在我們那兵營似的公寓房子裡去世，小男孩們紛紛宣稱她現在是個天使了；我壓根兒也不信服。（五歲）

外祖母的死屍，給我留下深刻的印象。已經覺查不出她生前的面貌了，我們不准靠近。而瑪西達阿姨的淚水像條靜靜的小溪流著。當我經過通向醫院地下室停屍間的門時不禁要打冷顫。我聽說死人會嚇駭我們；可是，我想流淚還是專爲大人保留的習俗吧！（五歲）

我時常戲弄一個小女孩，她並不漂亮，還戴著夾木以矯正彎曲的雙腿。我把她全家人，尤其是她母親，看成拙劣的人民。我假裝是個好男孩，出現在高貴的宮庭上，請求准許帶她小可愛去散步。兩個人手拉手和平地走了一段路之後，泰半是到了馬鈴薯開花、金甲蟲嗡嗡飛的近郊田野，便開始成單行前進。時機一到，我往被我保護的人輕輕一推，可憐的小東西倒下去了，然後淚汪汪地我把她帶回她媽媽身邊，以天真的口吻解釋：「她摔跤了。」這個玩笑我開上好幾天，恩格太太不曾懷疑什麼。我應該重新判斷這個人。（五或六歲）

在我想像中，成人世界裡的一切自然都不一樣。母親上歌劇院的第二天，她稱讚那男高音，我心中勾勒出這麼一幅圖；當然沒有扮相，也沒有戲服（這只是小孩的玩意兒）；而是一個身穿燕尾服，手執樂譜的男人，頂多再來一點小佈景，或許是一個普普通通的房間。（六～七歲）

我常到全瑞士最胖的男人——開餐館的胖舅舅家裡看看報紙，畫畫圖。一個客人看我畫馬和馬車，完成後他說：「你曉得你忘了什麼東西嗎？」我心想他指的可能是馬的某一器官，便以倔強的沈默來回答這位故意爲難我的人。最後他說了出來：「是輗哩！」（六～七歲）

胖舅舅擅於模仿各種動物的聲音，有一次他學貓叫來愚弄一個小男孩，這小男孩搜遍全餐館要找那隻貓，直到後來舅父發出喇叭

似的噪音，想結束這齣惡作劇，可是男孩銘記在心頭，半出於愚笨半出於搗鬼地說：「討厭的小貓嘘嘘叫。」我聽了頗有反感，我才不會在高尚的社交場合使用這樣的言辭！（七～八歲）

人家告訴我裁縫師是坐在桌子上的，我深以爲這是個不傷大雅的小謊。但當我真碰到這麼一個傢伙坐在桌子上時，驚訝的程度彷如瞥見幻像變成肉身。（七歲）

上學的第二年，我已對赫密妮（坐在我隔壁的女孩）懷藏特殊的感情。猶記得在課室內的一刻，我們一起坐在書桌上，腳擺在長凳上，注視著掛在後頭牆上的海報畫。她牽動鼻孔不斷微笑的樣子，傻傻的，心不在焉地從裙邊拾起玻璃珠子。我向左邊匆匆看了幾眼，覺得在這世界裡好不安然自在。（七歲）

有一段很久的時日，我幾無中斷地忠實對待卡朱黎；甚而今日我仍可發誓她是一位美麗的小淑女。那是一股強烈而秘密的愛情。每當我們不期而遇之時，我的心不禁顫抖，可是依然簡短而羞怯地問候對方；在別人目擊之下，我們的舉止彷如互不相識。有一次見面，她穿一件淡紅色的衣服，頭上戴一頂紅色的大帽子。另一次她沿著吉辛費德橋倒退走，差點就跟我撞個滿懷，彼時她穿的是深紫藍色的短衣，戴的是小帽子，髮辮豐厚而鬆垂。她父親是德裔的瑞士人，母親來自日內瓦；家裡有五個姊妹，一個比一個漂亮。（七至十二歲）

我從花園籬笆的隙縫偷了一個大利花的球根，移植到我自己的迷你花園中。我期待它長出一些好看的葉子，也許還會有一朵友善的花，然而卻變成滿片暗紅色之花的一大叢東西。突然在我心底喚生某種恐懼感，我一再猶豫想把它送給別人，以放棄這不安的占有。（八歲）

胖舅舅餐館裡的桌子罩以光亮的大理石片，這些桌面像是堅硬的石頭構建的迷宮。你可在其糾纏的線條間，挑出怪異的人形圖案，然後拿鉛筆將之捕捉下來。我著迷於此項消遣，我喜愛奇異事

狂歡　1889 年（克利十歲時的作品）

物的生性油然流露。（九歲）

　　我清晰記憶在麻利（Marly）二度逗留的情景。這奇怪的小鎮位於比亞瑞河（Aare）更綠的一條小河河畔，街道上沒有夾立的拱廊，據說內藏跳蚤的馬車行過可自由開閉的吊橋。好一個天主教意味的地區！開設一家寄宿舍的柯綾姊妹操著法蘭西方言，肌肉發達的一位在指揮一切，溫柔的尤琴待在廚房。那兒的蒼蠅、飼養家禽的院子、宰殺這些動物的景象！松鼠在輪圈裡轉動。樓下的水發出規則的滴嗒聲。午後的戶外咖啡座。四海爲家的孩子，有些來自亞歷山卓港的，早已搭乘大如房子的船隻在海上旅行過，那個粗野而肥胖的男孩來自俄羅斯。附近鄉村中的散步。小小的搖擺的人行

橋。大人們在橋上的害怕樣態。嚇人的雷雨。好多保齡球道。在溪中游泳。高高的蘆葦。傷心道別這個樂園。

　　第三次的逗留肯定並強化了上次所拾掇的印象。胖胖的快活的年輕傳教師跟我們玩佔椅子的遊戲。（約六至八歲）

　　我首次去觀賞歌劇，是在十歲的時候，正在上演〈吟遊詩人〉。劇中人物倍受哀苦、不曾寧靜、難得歡悅，震撼我心。但我隨即對此悲傷格調感到親切，開始喜愛那流浪的蕾諾拉；當她的雙手在唇際狂亂摸弄之時，我自以為那是一種咬牙切齒的姿勢，我甚至看到幾隻暴牙閃爍生輝。聖經裡慣有扯破衣服的角色，為什麼拉扯牙齒不能算是一種美麗動人的悲憤表情呢？（十歲）

　　由於倒霉，一些黃色素描落入我母親手中；其中一張畫的是有個抱小孩的女人，另一張極為袒露。母親站在道德立場來責罵我，太不公平了。那袒露的女人是我看了一場芭蕾舞表演後的成果，一個頗豐滿的小精靈彎下腰去採草莓，你可以凝視挾縮在隆突山丘間的深谷，我怕得要命。（十一至十二歲）

紅背伯勞鳥　1894 年

我手邊有一冊威布蘭特(3)的短篇小說集,其中〈來自金星的訪客〉一文使我讀得津津有味;父親卻不以爲然,他認爲問題人物對我這年紀無益,我不知道他怎麼會有此一觀點,「問題」是什麼意思呢?現在不懂的東西,無疑以後會搞清楚罷,至少可以滿足一部分好奇心罷。

二、高中學生時代:伯恩

一八九七年冬天。我在一場慈善募捐音樂會上聆聽費雷內(Frenne)演奏布拉姆斯的 D 小調鋼琴協奏曲,衝擊得叫我深夜不眠,翌晨上學遲到了一刻鐘。

巴塞爾城(Basel)來了一封憂鬱的信,令我沮喪萬分。陰暗多霧的天氣呼應著這心境。我幾乎感覺一切至佳事物此刻好似都要躺下來長睡,春天再臨時才會醒過來。

一八九七年十一月十日。隨著時光流去,我愈發害怕自己對音樂日增愛好。我不瞭解自己。我拉奏巴哈的奏鳴曲,之後鮑克凌(4)又算什麼呢?我啞然失笑。古義大利歌曲使我永難忘懷。我嘆呼音樂啊!音樂啊!

一八九七年十二月十二日。我再度拿起速寫簿來翻閱,覺得類似希望之物在內心復發。無意間在窗玻璃上看到自己的投影,我想那個人正探身望我。坐在椅子上的傢伙蠻可愛的,他頭椅白枕頭而息,雙腳擱在另一把椅子上;灰色的書本闔著,一食指擱在裡頭;他完全靜止,浴在柔和的燈光中。我以前也時常仔細觀察他,但往往不成功,而今天我瞭解他。

附註

3、威布蘭特(Adolf von Wilbrandt, 1837-1911)德國小說家、劇作家、詩人。

4、鮑克凌(Arnold Bocklin, 1827-1901)瑞士畫家,擅繪飾以神話人物的風景畫。

　　一八九八年一月三十一日。平地起西風，右眼上的額頭作痛。晚上九點鐘的氣溫仍是華氏四十一度。沒辦法調小提琴的絃。病了。

　　風景也變了，變得壯麗。達荷里樹林一派深紫，我躺在地上，良久仰望搖幌的松樹梢，枝枒沙喳霹啪作響，音樂哪！有一次我在艾菲瑙林子間徜徉，樺樹振奮了我，銀白枝幹之後，就是幽深的哥藤森林，森林邊緣草坡裸現，雪融掉了。

　　在家微沾油彩，這激怒了我，詩也寫得不順利。彷如在某個夏日黃昏揮拳入蚊群中，卻一隻也沒抓著。儘管如此，空氣依然滿含萬籟的喧嘩。

　　一八九八年三月六日。冬日裡扣人心絃的剎那，吹著暖風。

　　我走在帆緣巷上，情緒高昂到極點。塘中倒映著翻轉的雲朵。靜悄的雪花秘密動落，好像人在熟睡中的呼吸。老樹；克制熱情的表象；我的肖像畫。動態在我體內攪成一股衝動，先經驗再說的衝動。我渴望游離，游入春天，遊入土地。遠離而經常前進。

　　此刻高高興興回到家。燈光、溫情、肯定、力量、幽默、信心。

　　一八九八年四月二十七日。「坐下來，更用功一點！」這是上數學課的情形；不過那一切都過去了被遺忘了。此時今年第一場雷雨在外面咆哮。西方來的鮮風輕觸著我，散發百里香的芬芳和火車的汽笛聲，舞弄我的濕髮。大自然真正愛顧我，她安慰我，對我許下諾言。

　　這種日子的我堅強有能耐，內外朗笑，心靈歌唱，雙唇哼鳴。我投身床上，舒展筋骨，守望我那熟睡的力量。

　　向西、向北，任它把我帶向它想去的地方，我有的是信心！

　　我寫了幾則短篇小說，但一一把它們撕毀。一八九八年，再度庇護自我的一年。

　　成果不佳仍然不是墮落的證明，於此一「古典」環境裡，並沒

套勃河上的羅騰堡
1896 年 12 月

有可供倚賴的現實。天生精力在蒼白的人文主義裡找到的是什麼營養呢？你乾脆形容那是雲。沒有內容的精力，絕高的但卻缺乏基礎。

　　回顧：首先我是一個小孩。然後我寫優美的散文，同時學會算術（直到十二歲左右）。之後培養了一種愛慕女孩之情，接著我戴帽子常把校名朝向後腦袋瓜，穿外套只釦最低一釦（十五歲）。其後我開始以風景畫家自視，並且咒罵人文主義。我巴不得提早二年離開學校，但雙親的意願扼止這項快樂。如今我覺得像是一位殉道者。唯有被禁限的東西才能討我歡心。素描與寫作。勉強通過畢業考試之後，我到慕尼黑著手畫圖。

數學筆記本上的素描　約1896年

數學筆記本上的素描　約 1896 年

三、慕尼黑習畫時代之一：1898～1899 年

十月抵達慕尼黑，爲我擔心的母親記起此地有個舅舅的朋友賈克（Otto Gack）。賈克一家是來自茲瓦本（Swabia）的老實人，但典型的勞工階級眞難相處。結果我不久便慣以粗澀無禮的態度來回報他們的仁慈，日漸全然疏遠。我因此感到不安。那畢竟不是我的錯，被送入這個家庭，事先並未徵求我的意見。

起初我住在安亞陵街上一個醫生寡婦家裡，第一件事就是帶著風景速寫去拜訪主持學院的勞夫茲先生（Lofftz），這位和藹的人稱讚我的作品，送我進入克尼爾先生的私立學校，準備來日就讀學院。畫室的氣氛很特別，那醜女人有一頭軟髮，鬆垮的肌肉，膨脹的胸部－－我打算用一枝尖銳鉛筆來描畫她！

我努力工作，克尼爾說了一句並不眞能鼓勵人的話：「我暫時不說什麼。」隨後一位中尉走過來向我解釋線條的變化和塑造立體感的過程，這投我所好，稍後的作品乃贏得喝采。如今我開始喜歡慕尼黑了。

不久我卻成爲克尼爾的希望之一，他介紹我認識二位得意門生、李奇登柏格（Lichtenberger）與赫息克（Hondsik）。我立刻跟他們共餐，新來的教師史拉答佩（Slataper）、一位可愛的好人，加入我們的行列。簡言之，我走上克尼爾學生的生涯，他不再考慮學院的事了。

成爲克尼爾的高足之後，描畫裸體人物的事逐漸失去趣味，而實存問題等等的別種事物變得比克尼爾畫室裡的榮譽更重要。我甚至偶而逃學。彼時我怎麼也看不出來藝術如何能夠源自勤勉地研畫模特兒，此番見識是出乎無意識的。我懂得甚微的生命，比任何東西都更吸引我，我認爲這是我身上的某種浪蕩質素所使然。似乎每當我更注意內在聲音而忽略外來命令的時候，我本來特有的力量往往消失殆盡。

在克尼爾（Knirr）學校中所作的素描　1899年

　　換句話說，我得先成爲一個男人，藝術一定會接踵而至。而與
女人之間的關係自然是其中的一部分。在這種情況下，我於素描夜
課上邂逅了N小姐，藍眼金髮、優美的女高音嗓子。我把她當做可
以引我進入生命流轉之奧秘裡去的人選。很久以後，當她不再對我
顯得重要之日，我才聽人說起她與一位歌手之間的不快樂戀情。這
樣也許對我有好處：如此一來，這淑女才不致於上我的圈套。

　　我大概真的戀愛了，但無疑只因爲我想戀愛。有一次她病癒復
學，感動地謝謝我的慰問信箋，甚至開口讚美我的裸女習作，這是
更進一步的時機，於是我將話題轉到伊薩爾河谷地（Isartal）之
美，她連忙抓住機會說：「你打算找個時間去嗎？屆時我將隨行。」

我們在初春某日實現這個計畫。下一個出遊地點是斯坦堡（Starnberg），我們搭汽船泛遊斯坦堡湖；有個法國人稱她是「美麗的金髮姑娘」，我趁替她翻譯之便獻上妥當的讚辭；記得還共同欣賞一場雷雨，到了傍晚這嬌弱的小姐似有打顫的傾向。

我們的友誼日漸溫馨，我理會到她猜不透我的真正心意。我們漫無目的地走遍千條小巷。我的淑女不再覺得自由自在了，這確實叫我無能為力，但因為我不知道真象，所以時而感到我有某些缺點，使我不能成功地跟女人打交道。

她偶而假裝出來的母性腔調，證實我處於不利地位。她甚至責備我微微佝僂的姿勢。

雖然如此，有位訪客佔去我數週時光，中斷我倆的往來，居然令我大為不快。一有空便滿心期望地應友人之邀同去看她。我打扮潔淨和她一起飲茶，然後悠然逛至英格蘭花園，歸途踱入一間酒吧喝啤酒。我們帶譏諷式的樂趣享受這檔事的世俗面。

五月裡，我們又到斯坦堡湖去，沿著右岸走。到了一處特別美麗的地點，她脫下鞋襪涉入水中，我以詼諧筆致把她描畫在紙簿上。

我的淑女終於要轉到渥斯維（Worpswede）的一所風景畫學校去。在第三者面前飲下最後一杯茶，我們以同志的熱忱握手告別。我獨自走到路上，啐口唾沫說聲呸！

接下來的一段日子，我因沒有女朋友而大感愁苦。其間她還寄了一封母性化的信和一幅風景畫給我，我將那畫上了框送給雙親。

二年後，我與她匆匆再晤，這是她首次到我住的房間來。此時她已離開她的歌手，而我剛開始一段新關係。她那拖延的哀傷並未使她更美麗，那張細緻的臉龐初染凋萎色調，暗示她不會結婚，她會以向青少年教授水彩畫為職志。

音樂於我而言是一項蠱惑性的愛好。

當個名畫家嗎？

作家？現代詩人？差勁的玩笑！

因此，我沒有使命，遊蕩吧！

勃根豪森：1899 年

我想在勃根豪森（Burghausen）動手作油畫，所以就跟赫息克出去採購顏料。在茵河（Inn）畔的夢多芙（Muhldorf）時，我沒趕上小火車，管它在此地或勃根豪森過夜。夢多芙的南方風格建築令我驚訝，茵河岸上的夜色迷人。隔天早上趕到勃根豪森後，立即租下一個美妙的房間，租期一個月。油畫不容易，但不久我的手靈巧起來了，產生大膽的習作。此外還閒混，喝喝啤酒或上等奧地利紅酒，可是女孩子奇缺。

出現了一位葛先生，吹擂自己是音樂天才，克尼爾夫人相信這個健壯英俊的猶太人。他在慕尼黑唱其莊嚴歌曲遭人奚落之後，又試圖自譜滑稽歌劇，克尼爾夫人從音樂廳裡逃出來。我用功的結果，除了即興的油彩速寫之外，還帶回一整本內容幽默的速寫簿。為了不必繞道慕尼黑，我回老家時選了這個路線：薩爾斯堡（Salzburg）－－茵斯布魯克（Innsbruch）－－布赫斯（Buchs）－－莎更絲（Sargans）－－蘇黎世－－伯恩。

勃根豪森－－莎爾斯堡：1899 年

離開之前，我受邀前去附近的小古堡拜訪雕版畫家基格勒（Ziegler）。他那樓上的實驗工作室很有吸引力；比較沒有吸引力的是他慫恿我與克尼爾分道揚鑣，儘管他的用意是客觀的。

我手捧一大束鮮花，乘坐驛車輕快跑過迷人的鄉村，到蒂莫凌（Tittmoning）換小火車，在弗瑞拉辛（Freilassing）改搭特快車，不久抵達第一個目的地。

如今我孑然置身於一個陌生的國境內，迎面撲來疾風暴雨。「藍鵝」旅館的主人把我安排在盡頭的一個房間，窗子開向樓梯，

隨意而方便，因爲我出入頻繁，靠著一本導遊小冊忠實地檢閱了附
近的名勝，在美妙的城內酣飲美酒，傾聽塔樓發出走調的鐘聲。

但過不了幾天，我的錢開始消融，於是趕緊先買下到伯恩的車
票，又付了食宿費，只剩五十分瑞幣。另一方面，我卻滿懷愉悅，
甚至眼見臨座客人享用誘人的餐食也不難過。看到阿爾卑斯山麓的
城鎮——在你窗前飛逝，也是一件快慰的事。

布赫斯以救世的姿態出現，我在此地得以五十分錢買到一塊火
腿三明治和一杯微溫的瑞士啤酒。車過華楞湖（Wallensee）之後，
黑暗來臨，我逐漸入睡，心中只牽掛一件小事：在蘇黎世能順利搭
上開往伯恩的火車嗎？若能以五十分錢從莎爾斯堡坐到伯恩真是太
棒了，一定行得通的。

凌晨二時，我果然人在故鄉，悄唱丑角主旋律喚醒母親，瞬即
數月以來首度再次躺在自己的床上。

伯恩：1899 年

在家我常與父親共渡快樂痛飲的時光。有一次他說出這美麗的
句子：「啤酒完了，那麼我們只好對老人表示敬重囉！」於是我們
上床睡覺。

一項比喻：太陽醞釀出掙扎著要脫離它而上升的水蒸氣。

如今死亡擄走妳，妄投玫瑰紅的色調。纖帘柔幕爲我一去不回
的愛人潤色。你來告訴我，我該怎麼辦？我的心灼灼如許，而今已
無愛人可再親吻。唉！但願我是一隻小鳥，我要飛向怒吼的遠海，
在海水中浸涼我的心。

我像是一處山坡，此地的樹脂在太陽下沸騰花兒燃燒起來。唯
有惡魔的宴會才能使我清涼；我變做一隻螢火蟲飛向它，立即發現
那兒亮著一盞小燈。

四、慕尼黑習畫時代之二：1899～1900 年

如今少年伙伴哈勒爾（Hermann Haller）也到慕尼黑來了，他不想成爲司徒加城（Stuttgart）的建築師，卻進入克尼爾的學校，當我來時，他已在此地混得很熟了。事實上，他和我這位「十年來最好的學生」間的友情對他相當有用，他自我介紹時乃善加利用。他又有不可抗拒的富於冒險的新奇性格，他的笑聲使得整個畫室更顯愜意。現在一群有天賦的青年，包括幾個瑞士人，以我們爲中心形成團體，大家隨意抓住每一個表露自由的機會，特別是在譏諷圈外人這件事上。

通盤審視自我，告別文學與音樂。剎那間便放棄我欲增進性經驗的苦心。我幾乎不考慮藝術，一心只想發展我的個性。我必須站得住腳，並迴避任何社會注意力。最可能產生的結果是，我終將藉藝術這個媒介來表達自己。

我那小小的芳名錄上，最末一個名字是「莉莉」（Lily），旁邊附書「等著瞧」的字眼。一八九九年秋天，正在拉小提琴的時候，我邂逅了這位註定要成爲我妻子的淑女 (5)。

由於自覺我和莉莉間的感情發展受抑制，我懷疑愛的存在，如今愛變成普通的憐憫。我不去愛慕，卻尖刻地分析。分析把綜合觀之是優點的東西轉化成可恥的缺點。造化作弄人。愛情成爲虛僞的印象，不信任的心理浮現而減緩彼此的溝通。雖然如此，我依然滿懷憧憬。我要稱她爲「伊芙琳」（Eveline）。

一九○○新年之後。我以「伊芙琳」意謂著成就與理想。現實是一項顯露或潛隱的奮鬥，於此奮鬥中和莉共同臻及理想，並且滿

附註

5、莉莉（Lily即Karoline Sophie Elisabeth Stumpf），一八七六年生於慕尼黑，一九四六年逝於伯恩，爲一鋼琴教師。

足我對性神秘的好奇心。

妳在我靈魂深處燃放一把熊熊烈火，火焰自其中升起，音樂是昇華的途徑。

妳這火之花，在夜裡爲我取代了太陽，亮光透入沉寂的人心。

我要把妳的頭緊緊捧在我雙手中，永不讓妳掉頭而去。因爲痛苦會使我的力量茁長，茁長到它將我毀滅爲止。

我在暴風雨中愈發晴朗，生命叫人著迷。

一九○○年三月六日。莉莉到底不是一個快活的人；她說她常常感到悲傷。她爲什麼這麼說呢？每一次我都更覺罪惡。我不能告訴她：「我再度觸犯了本來應該是最美好的東西－－有權利追求我接近你的樂趣。」我有時候真討人厭。

我愈來愈認爲繪畫是適當的職業。另外唯一仍然吸引我的是寫作，或許當我成熟時，會回頭來寫詩文。

最騷動的日子特別令我高興。早上畫了一幅〈三個男孩〉。然後我的情人來訪，宣佈她懷孕了。下午帶著習作和成品去見施塔克先生，他准我進入藝術學院秋季班當他的學生。晚上在音樂會上碰到席娃歌小姐（Schiwago）。那天晚上我怎麼睡得那樣熟呢！

歐柏霍芬：1900 年 5 月～8 月

席娃歌把托爾斯泰的《復活》介紹到我們圈子裡。就藝術內涵就小說本身而言，我個人覺得它的道德意味太濃了。反覆觀察的結果，我承認我只在生命情境顯得明朗有希望的時候，才接納道德事件。後來藝術吸引了我的一切德性，而我憑良心肯定我終將被吸入道德世界裡去。我過的是俗世的生活，大概避免不了痛苦的矛盾罷。

有一次我在給洛特瑪（Fritz Lotmar）的信中大罵這本書，他那護衛的口氣高貴得感動我，使我多少受到書中信念的影響。他這麼做是無意的，而席娃歌乃盡全力要拯救我們。我一直強調它缺乏

幽默。後來當我訂婚時，我對它的價值觀隨著我的道德意識高升，於是我把它當做禮物送給未婚妻。

我擬好遺囑的草稿，要求毀掉現存的一切藝術演練痕跡。我明白它們跟我體會到的潛力比較起來，何其貧弱何其不足道。

我時常頓然謙遜起來，希望為幽默雜誌製作插圖。日後可能還有機會用圖畫來闡釋自己的思想。繁複的版畫技術實驗可說是此番謙遜的成果。

把失敗的意志行為定義為瘋狂的錯誤，倒是方便的事。

這兒沒有我想停留的地方，可愛的風景又有什麼好處？森林精靈的呢喃令我厭煩，山坡上的牛鈴聲以前也響過，寂寞的沮喪繞著我腳邊的水中潛行。我所需的是沒有知覺，而非休養。似乎有股力量把我拖向城市。我將永遠進不了妓院，但我知道去那兒的路。

我錯誤地過著一種植物性的生活，彷如在歐柏霍芬 (Oberhofen)古堡內鐵籬後盛開的花朵。我是一頭被囚禁的動物，內心與外表同樣飽受束縛。我的靈魂還要佩掛鍊條多久呢？人在愛裡找不到和平嗎？……人在那裡頭沒有不快樂的戀愛也會受折磨的。

人在猛烈的暴風雨期間，不在崇拜神明中犧牲生命，卻不敬神地留在岸上嘆求少許生命。

這個夏天，我有太多時間去沉思。脫離模特兒和學校環境，我還無法工作。終於夜晚來了，秋天來了。我似乎在被白天的種種所麻木之後，醒過來了，注意到葉子已經落了。如今我應該在這塊土地上播種嗎？可望於冬天收獲嗎？沉悶的工作擺在眼前，無論如何只好工作了。

1900 年秋天

伊芙琳成為我一切憂愁寂寥的繆司。這是我的低潮時節，我茫然望向門口，救世軍猶未出現，門外亦無足跡，一片空虛。唯有我

的頭腦是這廢墟上的一個褐紅點子，詩因而誕生了。詩的確是一大慰藉，同時意指一九○○年夏天的痛苦並非白白忍受。至少，我的某一部份已經被鑄成另一形式。我寫了一首冗長的伊芙琳之歌：

伊芙琳是葉叢下的綠色之夢，草地上一棵嬰之夢。

而當我來到人群中再也離不開之時，我永遠無緣得到此種快樂了。

有一次，我掙脫歷來痛苦的掌握，逃入正午的原野，躺在灼熱的山坡上。

於是我又尋獲伊芙琳；她更趨成熟，但未衰老，只是被一個夏季搞疲倦了。

此刻我認識那夢，其實我只是在推測。

請溫柔善待我的禮物，進入夢鄉時請勿嚇壞裸露的人兒。

三月拿夏天來威脅我們；伊芙琳，妳拿熾熱的愛來威脅我！

五月依然融綠，依然唱著搖籃歌。

我磨銳無數如鋼的文字。我希望我是潮水間的一塊岩石。

邊緣已魯鈍。我多麼想謙卑下跪，可是跪在誰面前呢？

蠕蟲要來安慰我。我竟如此悲慘嗎？果真這樣的話我真惹人厭。

唉，太多陽光照在我上頭，永晝無夜，永遠歡唱的光線！

我要去尋找我那綠蔭下的早期屋子，我那葉叢下的夢。它在何處？

沒有任何隱蔽處可供曬昏了頭的人產生夜晚的錯覺，他把火焰揉入眼裡。

清醒者絲毫未睡，他以一種沒有變化的音調說出這首冗長的歌。

傾聽夏日在原野喁啾

傾聽雲雀在空中嘶啞

伊芙琳，正午的皇后啊！

唯有最微小的動物依然活躍，螞蟻、蒼蠅以及甲蟲。

而我，正午的和平癱瘓了。

我在一張乾燥的床上燃燒著

在百里和和野薔薇舖成的薄地氈上，我全身一團火。

我依稀記得月光的溫柔。可是此刻蒼蠅在我身上交尾，而我不得不旁觀。

雪從山間消溶了，我在那兒也找不到清涼。

我必須逗留……妳的目光囑我沈默。

我們是聖人，我因妳而成為一個聖人。

不要逃離我的親近。

信任！瞭解！

妳已弄乾我心靈中的泥沼。

妳的勝利將是全面的。

現實變得不可忍受，它像是睜開眼睛所做的一場夢。

繼續恐怖地夢及接近伊芙琳。

妳親自下來在我身旁尋找庇護慰安，

噢，這騙人的幻想啊！

這是偉大的日子，一切閃耀著愛。

這也像一道閃光即將消失嗎？將有女神降臨嗎？

唉，仍然是白晝呢！一切仍然閃耀著愛的紅光！

五、慕尼黑習畫時代之三：1900～1901 年

二十一歲了！我從沒有懷疑過我的活力，可是它如何隨著我所選擇的藝術演化呢？

當施塔克的學生聽起來似乎很不錯，實際上卻未必如此光榮。我帶著千種痛苦與無數偏見來到他的課堂。我發覺不易在色彩的領域裡得到進步。由於我在形式方面的技巧凌駕過受心情影響的色

調，我至少可盡量追求此地所提供的利益。自然我並非彼時唯一在色彩方面失敗的人，康丁斯基〔6〕日後於其文章中也說過同樣的話。

如果施塔克曾經使我明瞭繪畫的性質，如果我曾經更深入探討的話，我當初也不會掉入如許絕望的困境裡。我考慮還能從這位有影響力的教師身上得到什麼，於是我呈上一些插畫讓他評鑑，他說蠻有創意的，並建議我試著把它們賣給《青年雜誌》（Jugend），可是該社對我不感興趣。

一九○○年十二月二十四日，多事的一天！我口袋裡揣著十幾個馬克，準備前赴莉莉雙親的耶誕樹之宴。首先我踱到克尼爾畫室，發現奇異的景象歡迎我的光臨；平常模特兒站立的平台上擺著一排酒瓶，微醉的模特兒跟蹌走動，我爬到梯子上，就著天窗在白牆上畫圖。下午的情況更離譜了；十六歲的尚茲（Cenzi）柔順地躺在一把上了布套的搖椅中睡覺了，讓人速寫或繪畫；紅髮的貝妲（Berta）把頭浸在同一令人眼花的液體中，隨即陷入可愛的興奮狀態，開始喋喋胡言，跺腳發嗔；克魯格先生（Kluge）又溜出去帶了幾瓶香檳回來，大家飲酒薄醉。到了傍晚，一個個紛紛赴宴去了，我的滯留給自己惹來不少麻煩。二位女孩還不想走，尚茲掉了髮夾和一些小東西，摸黑找不著。過了好些時候，她們才有辦法抓住我的手臂走到街上，喊肚子餓了，我費力使她們靠著牆站好，同時跑去買些食物，然後到我的房間，開盡各種大膽的玩笑。我不得不離開了，遲遲在莉莉感到迷惑的眼神下出現在她家門口。

如今我頗有成就的，我是詩人、是花花公子、是諷刺家、藝術家、小提琴家。但我不再是一位父親了：醫生證明我情人的小胎兒

附註

6、康丁斯基（Wassily Kandinsky, 1866-1944）俄國畫家及藝術作家，一九一一年於慕尼黑與克利等共創純抽象畫派，一九二二年起任教包浩斯再與克利接觸，二度互為鄰居。

活不了。

　　所剩的是債務的威脅、兵役的威脅，渴求理想化愛情也遭到慘敗的威脅。

　　這是神聖與卑鄙的交叉點。

　　一九○一年一月初。首先，與尚茲之間的事稍微分散了我對莉莉的感情，這消除了那份不確定的情愫所引起的緊張。其次，我突然發現自己再也無法維持我和前任情人之間的關係，這個女孩在冬天時也經常來看我，來拿走一點錢和一點愛；錢她受之無愧，因為胎兒夭折的確造成傷害。春天、金錢或愛情均無法慷慨迸湧而出。先乾枯的是愛情。金錢方面，只要我手頭還有一些，便得不斷流出去。我打算過要把家裡寄來的每一筆錢交一部分給她，以便到了暑假時可以卸下責任。可是現在她突然要離開慕尼黑到別處就職。這念頭正合我意，我只要借一筆款子，便可立即滿足她的要求。經過混亂的一年之後，空氣又見清新。我們最後的密談中沒有愛也沒有恨，不留下任何痛苦的因子。我們畢竟有過一段快樂時光。

　　現在尚茲也離開我了，唯有幾首詩提醒我那番奇遇，我又能夠迎接更高貴的愛了。在二月五日的農人舞會上，我再度接近莉莉，或者可以說她接近我罷，直到她我之間的距離非常短，可是此時她又退縮回去，說是心情不好的關係。不親善也不爭吵鬥毆便吹了，太令人激動。我很悲傷，感到一股想去流浪的衝動，可是到哪裡去呢？

　　我的夜晚通常是不好過的，然而一到早晨復覺體力充沛精神蓬勃。春天來了，我相信自有力量進入春的世界。我已經打定主意寧可逃避自我，也不完全放棄對她的思念。我認為這是重獲活力的至便捷方法。我要用克己工夫來打贏這場混戰。

　　我慌亂不寧的生命在我的肉體上烙下印記，心頭的抽痛困擾著我，尤其當我睡眠時。心變成我練習創作的主題。一方面，我竭盡所能解除這情況；一方面，我的準岳父 (7) 治癒了我的病。

有些人不承認我自畫像裡的真實性。我不想藉自畫像反映外表，我要透視內在，我的鏡子洞察心靈，我在前額與嘴角邊寫上文字，我畫中的臉孔比實際的更真實。

人為何競走有如被暴風雨驅逐的波浪？誰吹打著他們，什麼風？他們的欲望之風吹打著，但他們的欲望落空了。我是浮游其上的水手，我那強有力的船攜帶我到目的地，燦亮的希望把我划向最美麗的島上。浪花撞擊得多麼凶啊！我的勇氣幾乎沈沒。燦亮的希望，請告訴我，我最好的東西要粉碎在這兒嗎？不！我年輕力壯，我必須抵達島上，那管它滿佈高山，那管至高的一座山名喚寂寞。前進吧！你這逍遙在上方的微風。前進吧！你這折海裂水的泡沫。

我能望得更遠。我抵達島上，我征服了浪花，但未消滅它，它依然跳躍，依然吞捲。我至高的一座山將動搖。

海浪的戰歌平息了。世界是一個潮濕的墳場，一個寬闊的廢墟。

亮光消隱之後必然一片黑暗。白天裡，生命自我更生。

夜幕垂罩，我們將在它面前勇敢奮戰。讓生命先誕生。

我常說我以描畫美的敵人（諷刺漫畫）來服侍美。但那還不夠，我應該直接用我所有的信念與力量來形塑她。這是崇高而遙遠的目標。半睡眠狀態中，我已走上那條路。醒來時，必將臻及目的地。它也許比我的壽命更長。

苦幹的人無法寧靜享受現世的生活。最初的再塑造（形塑新經歷到的世界）以完整而鮮明的印象提供了持續不斷的比照，邁向成熟的成品。

童年是一個夢，有一天終將實現的夢。學習階段是探究一切、

附註

7、莉莉的父親史塔夫（Ludwig Karl August Stumpf, 1845-1923）是慕尼黑的一個醫生。

探究最渺小最隱秘、探究善與惡的時節。然後一道亮光在某處點燃，出現單一方向供你追循。

藉莉莉來欺騙自己真是可怕的想法。我已經養成把這個女人視爲己有的習慣。顧及我的心態所受的好影響，那是一件憾事。縱使誘惑當前，我終能度過一串平靜的日子。

而今她想來我的地方喝茶。

聖馬太受難節過後，她棄我於危急中。

今天她請我原諒這點。她將於四月四日星期四到達！

我的不安情狀真可畫成一幅圖。

沈默良久的N小姐寫了一封信，說她計畫到慕尼黑逗留幾天，希望與我見面。我寫信告訴她：這段不算短的光陰使我變成另外一個人，她現在或許更能與我共享母性喜悅，如今我把藝術看得非常重要，比以前更值得接受她的友情。

過了五月十四日的晚上之後，我感到空前的興奮與迷離。我們曾經激情擁吻，我陶醉如夢。可是緊接而來的是退卻，隨後莉莉承認她愛上另外一個人。

此時的問題在於探尋個中的真實性，這攪擾了我的情緒。在這出爾反爾的當中，她的眼睛不停地閃爍著期待著。

其後我堅信我終究會在這椿懸而未決的事情上奏凱歌。這是前所未有的爲女人而戰的事件！線索有了，懷疑只有一條腿啊！

我要把愛灌注到每一件東西上。我可以做得到。

目前的危機是：這是我愛情的開端或結尾。

如果演變的結果是分離，又該如何？再度獨自出航，在湖上遠航。尷尬的時辰。不得不壓抑生命需求之一。

八天之後，面對那項決定，我又能克制自己了，我步入靜謐之境。我全心專致於藝術工作，藝術似乎是一個比較容易把握的前途，現在我自限於更狹窄的領域。

一九〇一年六月。憂鬱浮現。我能奉獻莉莉什麼呢？藝術甚至

養不活一個男人啊！因此又思及分離。

在順利的階段中，不知是因為凱旋感或愛情的關係，我總覺得洋溢著不尋常的活力。

但那在生活中又有什麼用處呢？

六月八日。我們討論應該採取什麼措施來使這份愛情有個莊重的結局。這是整個訂婚期間最重大的日子。莉莉希望我有時間發展專業上及一般的智能。她提到八個年頭。她本人也要在這期間求進步。

我們透過愛所達到的，何等完美！萬事何等強化！那是什麼樣的一塊試金石，什麼樣的一把鑰匙啊！

這種歲月的每一天都是一生。若我必須現在結束，你想像得出更好的結局嗎！

這樣的離別好不奇特！

我孤獨在荒野上成長，誰曾經幫助我？暴風雨來來去去，掃盡脆弱的東西，我依然留在荒野上。爾後妳來到我身邊尋求庇護，而命運嚴令我們停止，命運說：你應該藉寂寞長得強壯。暫時就讓思想來當我的避難所罷。

不要詢問我是什麼人，我是無名小卒，只消知道我幸福。不要詢問我是否值得幸福，只須知道那是豐富而深刻的。

我要在日落之前攀抵目標。靠近她。我從容地走動，但迫切地思慮。難言的渴求使得時光沈重。我要登越粗厲的山峰，蒞臨溫柔的谷地。

義大利之旅前夕：伯恩及附近地區，1901年夏天

起初，分離的苦楚並不膨脹得難以忍受。愛的力量持續著。如今我成為一個有道德的人（甚至在兩性關係上），這使我獲致某種寧靜。雖然實際的解決方法猶無蹤影，但那問題不再折磨我的精神了。我能夠全心投注於某些學習課程上。三年的慕尼黑生活必然將

我帶至此一關鍵。我把一切希望擺在義大利。我面對著領悟人文主義者之理念的機會；唯有在專業研究的範疇以外才做得到。

我本該寫下許多描述我新獲創造力的詩。當然這計畫並未實現。因為成為一個詩人和寫詩是兩回事。然而，我一直珍惜那股活力和穩靜，我不打算去嘲弄它。

七月二十七日。暴風雨把有力的雙足插入海浪的凹處和橡樹的頸間。它像是枝枒與泡沫之間的鬥爭，其實是一遊戲。神明覺查到了並保留那區域。

我以同樣的感受注視著一陣夾雜冰雹的雷雨。

我將在群星的背後尋找我的上帝。當我奮求世俗愛的時候，我不追求什麼上帝的。如今我必須找到在我掉頭離棄祂之際依然善待我的上帝。我怎麼認得祂呢？祂一定正在望著傻子微笑，否則這夏

克利的手稿　1901 年

夜何來涼爽的柔風。我瞥視山巔，心帶感恩向她投去深切的祝福。

誘人的水把我的心牽入打皺的漩渦，但此刻不可抗拒的是溪流的力量。當我路過，甜蜜而陰暗的老家在呼喚，那是我曾經傾聽蟋蟀之歌的地方，蟋蟀在芬芳的接骨木下歌唱，寂寞而神祕。放眼望見許多哀傷的人影佇立岸上，而我在波浪中，靈肉均鮮活有力。我欲與大溪同流。

我一定很蒼白。我的思想又混濁起來了。我無法一覺睡到天亮。靈魂在思慕南方嗎？在北方或什麼地方失落了一點東西嗎？我擁有空氣與養份，我擁有最豐盛的愛。可是我蠢動不安。

或者又將回到過去。被迫鎖在胸中的悲傷，在逃逸的窄徑上發出瘖啞的笑聲。直到敞懷大笑。我又說：就是這笑聲把我們提昇到野獸之上。

無意識的言語（意識隨著酒溪流逝）：

撒網的好地方是神奇的安慰者。

罪惡今年也試圖偷偷接近我。

我必須被拯救，被什麼呢？成功嗎？

靈感有眼睛嗎？或者它夢遊？

我的雙手有時盤拱著，而胃就在其下消化食物，腎過濾尿。

不顧一切地熱愛音樂，不啻說明了不快樂。

十二條魚，十二個謀殺者。

為了義大利之旅，我接受預防天花的疫苗注射，結果非常不舒服，燒到華氏一〇四度。將與我同行的哈勒爾只覺得有點癢。我必須在歐柏霍芬弄點錢，哈勒爾雖然不耐煩，但同意等我。他不得不儘快趕到羅馬去繪他的〈太陽時代〉。

可怕的暴風雨在鄉村咆哮，每次我準備經歷新事物時，總是這般景氣。我們那隻黑色的雄貓出去流浪了六個月後歸來，又變得相當野，其間無疑以打獵為生囉！

鳥　1895　水彩

werde ich nie positiv? Jedenfalls werde ich mich wehren wie eine Bestie.

 *

295
In solchem Zustand gibt
es schöne Mittel
gebete um Glauben
und Kraft.
auch Göthes italienische
Reise gehört hierher.

Aber vor allem ein glücklicher
Stern. Ich sah ihn oft.
ich werde ihn wieder entdecken.

An der pantheistischen Ehrfurcht Göthes kan
man sich wohl stärken. Zur genussfähigkeit
stärken einmal ganz sicher

296
gelastet/ magen* /lastot // vertragen/ gerüstet/
wagen/ verbieten/ kaufen/ mieten.

 Das gefährliche Rom.

297
Immer mehr Renaissance, immer mehr
Burckhardt. ich spreche schon seine Sprache
eine Stelle z.B.

Sehr ungern denkt man in diesem Zusamen-
hang an die gothischen gewänder der Deutschen

Den Italiener Dürer ist damit nicht gemeint,
die münchner Apostel seien musterhaft
gekleidet.
Ähnliche Ungerechtigkeit gegen den Barock. Man

義大利日記手稿片斷

義大利日記：1901年10月～1902年5月

熱那亞

　　一九○二年十月二十四日。夜間由米蘭抵達熱那亞(Genoa)。月光下的海洋，美妙的海風，莊嚴的氣氛。

　　疲倦得像一頭馱負千種印象的動物。有生以來第一次夜裡站在山岡上看海。非凡的港口，巨大的船隻，移民和碼頭工人穿梭往來。南方的大城！

　　我以前對港埠生活沒什麼概念，而今置身其中。鐵路車輛、壓迫人的起重機、倉庫和人群；沿著防波堤漫步，踩過交纏的繩索，逃離硬要把小船租給我們的船家；坐在繫船的鐵椿上。更不用提那無以數計的帆船，小汽船和拖船了。再瞧瞧此地的人！那邊載著土耳其氈帽的，最富異國風，這邊來自義大利南方的一群移民，在陽光下推擠，姿勢馴如猴，母親正在奶小孩，較大的孩子們又玩又吵；有位糧食承辦商端著一盤熱騰騰的東西，替自己從人堆裡開出一條通路；煤炭挑夫體壯腳輕，裸著上身，背上頂著煤袋，飛快地從船上走下來，順著厚板條爬上碼頭，再到倉庫那頭去卸貨，然後走另一塊厚板條回到船上去負另一袋煤，這些形成一個圓圈的人，被太陽晒黑，被煤屑染黑，粗野而傲慢；那方有個漁夫在垂釣，可是污濁的水容納不了什麼好東西的，就像任何港口的水一樣。

　　碼頭上有許多房子和倉庫，自成一個世界，這一次我們真是徘徊其中的浪子。而我們猶在工作，至少我們的腿在工作！

　　古老的鎮上有高高的房子（最高的有十三層樓），極窄的巷子，陰涼而臭氣。一到夜晚人潮洶湧，白天大多為年輕人。他們的尿布在空中揮動，像慶典期間的市區所懸掛的旗海。繩子越過街道，從這扇窗子繫到那扇窗子上。白晝裡，強烈的陽光射入這些巷子裡，光線散裂燦亮如粼粼的海洋倒影；其下則是四面八方來匯的汪汪光河，華麗眩眼。手風琴的聲音更是錦上添花，好一個如畫的

場面。小孩在各處跳舞。戲劇成真！憂鬱仍然跟隨著我，酒神對我
絲毫沒有作用。

我們搭晚上十時的船離開熱那亞。點綴著大港埠的密密麻麻燈
光，像星星般地逐漸消隱，被無涯大海的光波吸收了，好比一個夢
轉入另一個夢。我們在甲板上逗留到半夜才進入二等艙。早上七點
鐘，我們在里窩那（Livorno）登陸，熱那亞不見了，像是沈入海
中的夢。

登陸的光景很有趣，船伕用他們的槳相互擊打，吆喝著：一個
里拉，一個里拉！

里窩那無甚可觀，我們儘快跳進一輛小馬車，馬似乎猜中我們
的意思，飛快跑起來。火車站異常擁擠，哈勒爾沒有勇氣去問車票
的事，他在我耳邊低語，結結巴巴地指導我如何操義大利語去買
票。於是停在站上的火車把我們帶向比薩（Pisa）。

比薩

從早上九時至下午五時，我們盤桓在比薩，除了大教堂之外並
沒有什麼可看的，頂多再加上卡瓦利里市場。大教堂異常雄偉，這
巨物如何進得了此一小鎮的？這景觀展示在遠離鎮中心的地點，就
像在村口表演的一個馬戲團。

我們爬上比薩斜塔的頂端，傾聽洗禮堂內的迴聲。搞得筋疲力
竭，沒有勁找餐館，買了一些栗子坐在長椅上吃起來了。哈勒爾沒
精打彩地把頭埋在手中，瞌睡之前還努力迸出這句話：「當心不要
讓他們搶我！」

火車向羅馬疾駛，太動人了！

羅馬

十月二十七日。午夜抵羅馬，當即在車站附近的飯店裡一口氣
喝掉三瓶酒，以示慶祝。第二天我已經在市中心租妥一個房間，阿

契托路二十號之四,一個月三十里拉。

羅馬魅惑人的精神而非感官。熱那亞是個現代都市,羅馬是個歷史都市;羅馬是史詩,熱那亞是戲劇。所以暴風雨擄不走它。

著急立刻把我驅向名勝,首先去米開蘭基羅的西斯汀教堂和拉斐爾的署名廳。米開蘭基羅對克尼爾及施塔克的學生有好的衝擊作用,拉斐爾的繪畫所喚發的影響力可以媲美他的。培魯季諾 ⑻ 和包提柴利 ⑼ 的震撼力稍微小些。

聖彼得教堂內的聖彼得雕像,予人的感動力量比較溫和。雕像的腳趾頭被信徒吻得破爛不堪,更添效果。我不瞭解那些忙著吻彼得之足的人,但他們總在那兒。有誰去關心那件專凝的奧里安 ⑽ 馬上雕像?聖彼得銅像的拙樸生硬,好似動盪流轉裡的一片永恆。

十一月二日。本來預備到阿比亞路一帶熟悉熟悉羅馬近郊的,但到達城界時,拉特蘭宮(Lateran Palace)卻改變了我們的計畫,一切教堂之母就在它的隔壁。「飽餐」其唱詩班席位上頭以拜占庭風格雕成的鑲嵌壁畫,二隻美味的羊;之後去參觀宮內的基督教博物館,表情之強有力使那格調天真的雕刻產生一股獨特的美感,這些作品實際上並不完美,不宜以知性觀點去評價其效果,然而卻比倍受讚美的傑作更吸引我。我已在音樂裡有過些許類似體驗。我自然不是一個偏執的人,但當我出神地站在一些古老意味深長的基督形像之前,便把聖彼得教堂內部那抱著基督屍體而慟哭的聖母像忘得一乾二淨。

米開蘭基羅的繪畫裡,也有某些精神質素超過藝術價值的地方;那動作及膨鼓如丘的肌肉,不只是純粹藝術而已。我對純粹形式的審思能力來自我對建築物的觀感,例如熱那亞的聖羅倫卓教堂、比薩的大教堂、羅馬的聖彼得大教堂等。我的感受往往與布克哈德 ⑾ 在《導遊者》一書中所敘述的相左。

其後走到拉丁那路,在一家旅店裡花七十五分錢吃了一頓不錯的午餐,附帶一品脫的酒。店內的田園風味很迷人。

　　沿著阿比亞路回城途中，碰到一幢半傾頹的別墅，一個牧羊人
住在裡頭，羊嗥聲四處可聞，屋前屋後掛滿了小羊皮，微風在石屋
裡吹口哨。我素描那棟建築，哈勒爾用水彩繪寫附近的景物。人們
怎能適應，怎麼棲息在廢墟中？是那古聖堂上的十字架所使然吧！

　　這星期又征服了一點點羅馬：梵諦岡宮殿內的畫廊
（Pinacotheca）及波吉絲美術館（Galleria Borghese）。極堅實
的梵諦岡宮殿裡只掛著幾幅圖，一幅未完成的達文西作品〈聖傑洛
姆像〉、二幅培魯季諾的、提善（12）筆下一位穿著肅穆的傳教士。
英年早逝的拉斐爾比較難令人下斷語，他留下來的作品固然流露出
明顯的潛能，可是頗有門徒手筆的味道。於此，布克哈德對包提柴
利的評語不太公平。

　　如今我抵達一個可以檢視偉大的古典藝術及文藝復興意義的關
鍵上；然而對我個人說來，我找不出它們跟我們這一代有什麼藝術
上的關聯。想創造當代以外東西的欲望，像個陰謀般地令我震驚。

　　大感困惑之餘，我又站到譏諷的一面。我將再度全然被它吸引
嗎？目前它是我唯一的信條，我也許永遠無法積極起來？不論什麼
事發生，我總會像頭野獸般地保衛自我。

　　在這種處境中，最好是去祈求信心與力量。翻閱歌德的《義大

附註

8、培魯季諾（Pietro Perugino， 1446-1523）義大利早期文藝復興時代的大師，是
拉斐爾的老師。

9、包提柴利（Sandro Botticelli， 1444?-1510）義大利畫家，擅於表現形態之美，
重視線條，題材蘊涵詩意。

10、奧里安（Marcus Aurelius， 121-180）羅馬皇帝兼斯多噶派哲學家。

11、布克哈德（Jakob Barckhardt， 1818-1897）瑞士藝術史及文化史學家。

12、提善（Titian， 1485?-1576）威尼斯畫家，擅繪肖像畫，以獨特的用色法享用盛
名。

利之旅》[13]，的確叫人由其泛神信仰中牽引出力量。而在這一切之上。高懸一顆幸運之星，我以前常常看到的，以後還會發現它。

我正在構畫一幅圖。起先畫面上出現許多人物，我稱之為〈歧路上的教訓〉，現在採用的是譏諷手法，人物已被濃縮成三個，闡釋愛之道。此刻我省略掉女人，問題更簡化，但挑戰絲毫未減。女人的形相重複被表現在三個人物的姿態上。我應該強調更精密的處理法，手下的彈藥既然不多，何必使用大槍呢？

十一月二十二日。今天陽光普照，我們出去蹓躂，遠至聖保羅城門，瞻仰氣派恢宏的古羅馬長方形會堂。

克利在閒逛時所見到的大教堂
1.鐘塔
2.教堂的中心部分；本堂
3.翼廊
4.前庭
5.教堂正面

然後沿著台伯河（Tiber）逆流而回，許多汽船和帆船停泊在最後一道橋前頭的海面上。靠近爐火女神廟的地方，有位老人帶著一大籃橘子跌倒在地，當他眼睜睜看著滾動的水果之時，一群小孩已經跑過來拯救，快速再把籃子裝滿。起初我被哈勒爾那難以壓制的笑聲搞糊塗了，但立即想起這些人的優點。

我那幅〈歧路上的教訓〉變得如許簡單，再也進展不得了。

附註

13、歌德（Johann Wolfgang von Goethe, 1749-1832）德國詩人，於一七八六年九月至一七八八年八月逆旅義大利，歸來後於一八一七年寫成《義大利之旅》（Italienische Reise）。

十一月三十日。由於房間裡沒有暖爐，所以我買了三夸脫的苦艾酒。白晝晴朗暖和有如愉快的十月天，可是一到晚上便著實寒冷。只要太陽一下山，我就躡足到食櫥取下那胖胖的瓶子。哈勒爾不斷稱讚它有抵抗發燒的效用，我的心臟也認為苦艾酒勝過葡萄酒。去年夏天每屆黃昏我喝的是牛奶，然而在此地我寂寞得沒有酒便不知如何是好。

酒一下肚，時常有道微光落定我心，此刻我充滿希望，心情好。帶紅色的三角魚十分可口（ ），吃吃喝喝的當兒就盡量別去思考，彷彿你置身於科西嘉（Corsica）或薩丁尼亞（Sardinia）島上的某個地方。此時若再來一盤蔬菜沙拉，翠嫩得難以想像，喔！讓我們歌頌這明媚的南國！

第一隻梟鳥在我飼養它的第二個時辰裡作弄我，它選我不在的時候死了，真不誠實！不久之前還假裝饑餓，吞下一隻金翅雀哩！

與哈勒爾之間的友誼並非一直風平浪靜的。我們在藝術上相互激發競爭；我承認他在色彩方面比我精進，也感悟自己在這方面的努力乃是長遠的；然而在素描方面，我足以批改他的。

十二月七日。向北旅行的二封信和二張明信片並未攜回任何音訊。我想確實把我跟過去連結起來的泰半線索切斷。大概這是初步成熟的徵兆。我告別那些教過我的人，對學校不存感激之情！

我如今剩下什麼呢？只有未來，我拼命準備迎接它。我沒有多少朋友，當我追求精神友誼時，幾乎見棄。我對柏洛希（Hans Bloesch）猶存信心；洛特瑪的可能性很大。和哈勒爾之間的關係是奇怪的，我們不屬於同一類型，我們或可經常讓對方各顯機敏，但欠缺更密切的情義；他是個頗為原始性的傢伙，容易集中精神，性格一貫可預測。我卻不同。若非學習相同的東西的話，這樣的歧異怎能叫我們相處在一起。從他六歲開始，我便就相識了；但直到他畢業前二年決定成為畫家之時，我們才相互利用，他漸漸接近我，跟我共同獵取風景畫的題材。柏雷克（Naly Brack）是可貴的

朋友,但我和他有隔閡,與之交往必須時常考慮到這位怪人的心情
與狂熱。

我願意放棄許多極好的朋友。

我的音樂老師賈恩(yahn)比較接近父親的角色。

我不想沾染任何女性的友誼。

諷刺性作品:一個快樂的人,他是半個白癡,做什麼都成功結
果;站在自己那份微薄的地上,一隻手握著洒水器,一隻手指向自
己,彷彿他指的是世界的中心;園裡綠意盎然,花兒盛放,枝枒被
纍纍果實壓得彎向他眼前。材料是灰白底色的厚紙板、蛋彩與水
彩。

歌譜,以此為主的歌曲在台伯河畔經常可聽到

我現在要來談談一個十一歲小女孩的事,這不是很奇妙嗎?當
時我和哈勒爾正坐在那親切的小餐館裡,樂師像往常一樣走進來,
開始彈奏他們的曼陀琳與吉他。第一首曲子照例有點兒走調但充滿
感情,接近尾聲時,那先前謙遜地跟別人進來的小女孩做出某種姿
態引人注意,最後一個音符響起時,她毫不膽怯地走上來。我們知
道究竟要發生什麼:好一場表演!我看過許多藝術成就,但從來沒
有一項如此富有原創力。這個小東西長得不算漂亮,嗓子也不好,
但體態優雅。我們被教導只能在忠實的表現裡找到美。我們發現天

賦透過（唯有日後方能經驗到的）直覺去展望事物，好處在於原來的感覺總是最強烈的。未來在你身上沉睡，只消去喚醒它，它不能被創造。

十二月十五日。參觀羅馬最年輕的國家博物館，它的一部分被納入米開蘭基羅那非凡的寺院，光是在此地散散步已經很美，一片綴滿果實的橘林！藝術品的安置與排比非常周密得當，不會給人一種保齡球道上標靶球瓶的感覺。我愈來愈喜歡銅像了。

最近幾天一直溫暖有雨。昨天的暴風雨裏更夾雜著雷鳴。今天稍微冷些也不晴朗。我天天開著窗子工作。在晝短的季節裏，晚上也沒什麼事情發生。據說嘉年華會即將給地方上帶來一些生命。

我生日的前夕雷雨交加，而且格外溫暖。在過去，暴風雨往往伴隨我生命中的重要事件而來。去年是在一片混亂中度過的，那情景不會重現了。我相信有實現計畫的可能。讓那些關愛我的人高興吧！

觀賞梵諦岡宮殿裡的古代雕刻。我發現自己更能充分賞識〈畢爾維德的阿波羅像〉，已然珍愛繆司，對〈勞孔父子群像〉沒什麼感受，對〈克尼迪安的維納斯像〉有一番新領悟。此行倒與布克哈德的意見不謀而合。

到史匹多弗（Spitthöfer）的書店裡買了一些書，回到家發現一張郵局通知我去領東西的條子，一心期待未婚妻的來信，遂鼓起勇氣試圖獨自走到郵局，結果無效，因為我記得的詞彙是「海關」，第二次跟哈勒爾試成了，他克服了結結巴巴的毛病之後，便敢啓用他那講得不錯的義大利話。於是我得到二個大包裹，上頭標明是〈貝分芬四重奏曲〉。

明年一月我將加入德國藝術協會，恢復素描的練習。下個冬季回到伯恩時，我會有時間和機會徹底研究解剖學，像個醫科學生一樣。一旦我懂得解剖學，我便懂得一切了。不必再依靠這些恐怖的模特兒了！因為諷刺家也喜歡自由和獨立。此刻雷聲又隆隆響了，

最奇怪的是它模糊而激烈，似乎來自地下，所有的東西開始顫抖起來。快到耶誕節了還有這現象，是地震的氣氛！

　　渴慕巴黎的呼喚！我在國家劇院的一齣巴黎笑劇裡看到瑞雅（Rejane）。對我而言，那是穿過一個幾乎被遺忘的世界進入當今實際生活片斷的一次漫步，給我帶來思想的食物。戲劇世界是不講究道德的，但那女演員親切高雅，而劇本似乎是爲她寫的。瑞雅奈在其中一段短短的對話中扮演一個伶俐的女僕，始終詼諧、率直、美麗。主要的一幕是貝格⟨14⟩撰寫的《巴黎女子》。

　　做爲一個多面但致力於一個目標的男子漢，我身歷許多不同的事而走出一條路來。做爲一個趨向成熟的男孩，我經驗過我最熱烈的夢想。我使之實現的最初努力，產生的結果非常平凡，有時候還是慚愧的。然而我避免遭人訕笑；於此現身說法尤其困難。慚愧的經驗把我提昇得愈來愈高，高至羅馬時期的禁慾生活。

　　當我進入劇院包廂，我被童話般的女幽靈所環繞，彷彿置身於我早期的白日夢裡。某種憂鬱來襲，與聆聽舒伯特的音樂感受相同。

　　畢藤堡（Beatenberg）附近有一處小樹林，當我還是個男孩時曾在那兒和一個來自奴夏帖（Neuchâtel）的可愛女孩玩那令人沮喪又令人快樂的遊戲；數年後舊地重遊，類似今日的感慨油然而生。瑞雅奈那迷人的言語是我陷入此一情狀的部分緣由。不禁忘我，忘掉日常工作；非世俗的莊嚴美飄走了。那小女孩也說法語。

　　一九○二年一月一日。我再度執筆寫生：描畫一隻腳。德國藝術家協會擁有一個蠻舒服的場所，只是有點兒窄。一位英俊結實的

附註

14、貝格（Henry Francois Becque, 1837-1899）法國劇作家，其作品標明了自然主義與寫實主義的興起。

15、繆格（Henri Murger, 1822-1861）法國作家，擅於描寫波西米亞人生活。

男模特兒正在擺姿勢。雖然久未寫生，我到底進步了；寫生可說是一項愉悅的消遣，這張非實物大小的圖成為我筆下最好的腳。哈勒爾製作大幅的，他注意到自己的塑形方式具有巴洛克風格，於是設法觀察羅馬的好好壞壞巴洛克作品，來克服此一傾向。

一月五日星期日，晴空萬里，我們首次登臨羅馬七丘之冠的巴拉汀丘（Palatine），丘上的植物終年茁長開花結果，似乎有特蒙天賜的氣候。松樹的頂端茂密，仙女般的棕櫚，奇形怪狀的仙人掌令人想起異國移民。我可以想像當年在這上頭高視闊步的皇帝，彼時的廣場風光必是世界上最壯麗的景觀之一。而今若非神奇的陽光普照，這荒廢的巨物一定叫人精神崩潰。利維亞堂內的繪畫使你預嚐龐貝（Pompeii）之美。裝油和酒的器皿仍舊擺在廚房裡。酒甕朝下放，易於埋入土中吧！羅馬帝國第一代皇帝的奢豪之宮，或者只是一處賽跑場！

現代羅馬的歡笑光輝繞躺著這巨墟，像是一個大花環。遠處聖彼得教堂的圓頂有如俯望著毀滅的勝利之神，可是它上頭更伸展著一個永恆的蒼穹。萬物均有它得意的時代，此一奇物亦將蒙受一次劇變；所以何必去保存個人的名望！

陷入此類思想，我始而感到頹喪。天真地享受生活點滴豈不聰明！多少學習當今羅馬人的作風！他們彳亍於這片土地上時，嘴裡猶哼唱小調。我不因嫉妒而憎恨他們，但我今天的感慨中微帶妒意。（最好睡著了，更好的是未曾投胎出世。）

這不是我最佳卻是最清醒的時刻。而今我必須擁有「妳」來忘卻它。

托爾斯泰和繆格（15）的書到了。〈波希米亞人〉像一顆只使表面溫暖的太陽，陽光抵達不了我樂於旅居的人心深處。這是一種工作外的閱讀，像日落時分的一根香煙、一場白日夢。但我確實有時間讀閒書。

第三人加入我們的行列，哈勒爾認識他，我只聽過這個名喚艾

森韋特（Schmoll von Eisenwert）的來自特拉普（Trappt）。欣聞他也是個雕版畫家，希望能向他請教一些技術上的問題，他用墨水筆或石版用鉛筆在鋁版上作素描。

　　一月十四日。昨天在瑪格麗特綜藝沙龍裡看到美麗的奧泰羅。先出場的五個女子輕快活潑。然後是奧泰羅，她起初唱出楚楚可憐的曲調，姿勢曼妙；當她開始奏起響板時，顯得卓絕不凡，一陣短暫的屏息之後跳起西班牙舞；最後才是真正的奧泰羅！她站在那兒，眼睛搜索著挑戰著，每一寸都是女人，那懾服力予人的感受如同在欣賞一齣悲劇。跳完第一幕之後稍事休息，爾後一隻裏著各種新奇色彩的腿神秘地出現了，好像它是獨立的東西，好一隻美妙絕倫的腿啊！依然保持放鬆的姿勢，舞蹈再度開始，舞得更熱情。個中情趣變得格外奇異，你甚至不知快樂與否。

　　除了體驗鬧酒狂歌的調調之外，藝術家於此能學到不少東西。如果你不僅要感受更要瞭解動作的法則，那當然還需另一個舞者。論點唯在於如何掌握肢體休息期間猶然存續的線條關係。這個問題成為我目前的研究課題。

　　普契尼[16]的〈波西米亞人〉，一次傑出的表演！在這齣歌劇裡，重要性均等的四個角色交互作用，繆格的著作為了烘托出主要情節而犧牲一切有趣的細節。人物造型本身已經充分暗示悲慘的劇變和對生命的渴求。這原始而陳腐的內容出現在劇本裡只會給人一種貧乏的印象；然而透過音樂，一切被賦予人性、被強化了，致使觀眾把最深切的憐憫投注到劇中人身上，他們的命運變得高尚起來音樂的宿命性語言可以做到這一點。

　　尤其是死亡的一幕，臻及一種不常發生的美。

附註

16、普契尼（Giacomo Puccini，1858-1924），義大利歌劇作曲家，其代表作之一「波西米亞人」描寫窮詩人與女工之間的青春哀歌。

主要樂器似乎是小提琴；渾厚的低音引入表示命運幽暗的音符之時，小提琴便無法充分沈緬於悲愴與狂熱的情緒。

小波辛（Bonci）把詩人魯道夫一角唱得很成功，巴西尼維塔（Pasini-Vitale）絕佳地闡釋了女紅媚媚的角色。死亡一幕演得很出色，策劃與演技均佳。

遠足到坎佩尼亞（Campagna）。晚上的素描班上來了一個令人銷魂的小模特兒，豐滿的瑪利亞。艾森韋特是個好夥伴，他本著最大的愛心在作風景素描，以最纖細的手法來運作。他是個徹底的風景畫家，性格上亦然；哈勒爾無法瞭解這位與大自然保持親密關係的詩人。我努力去體會他這種敏銳的感情，你可以這兒一點那兒一點地從他身上拾掇某些東西。

二月四日。最近我正帶著惡作劇的心情在繪製一些畫，主題來自一個感傷派的德國詩人，表示我對古典的反感或對艾森韋特的抗議，我受他的影響，但不能信任他，因為他是個過份單面化的德國人。

今天下起一陣阿爾卑期山地面唯有在仲夏之際才會出現的雷雨，接著是金黃的天氣，然後混雜著四月天的氣氛。

每天晚上六時至八時，有規律地去藝術家協會上寫生素描課。我早期的裸體人物習作比較感人，最近的是些沒趣的形式分析。

到如今，古義大利依然是我心中最重要的東西、主要的根據。今昔不交流的事實令人心生某股悲悽。廢墟受人敬羨的程度超過保存良好的東西，或許是一種諷刺吧！

我正在製作蛋彩畫，使用清純的水、避免一切技術問題。如此一樣樣進行得徐緩又順利，一部分一部地解決，二、三天完成一個頭部，一天一隻手臂和一條腿，一天一雙腳，腰部也花同量時間，每天附加一點東西。

哈勒爾的前進方頗為不同，因為他正在營求一種器官本身的色彩效果。就我的情形而言，色彩只供潤飾造形印象之用。不久我將

嘗試把自然直接移入我目前的創作方式裡。空肚子時做起事來更得心應手，但易拋棄較嚴厲的教訓；率直言之，精確性因之減低；我尤其從來不想拿由於無知而素描得不正確來責備自己。

「妳」那甜密的信箋給我帶來欣喜與慰安。伯恩來的消息不太好，我母親不得不時常躺在床上，我從她信中的抑鬱口吻得知何時發生此事。我迫切需要避免自己染上這悲觀氣息！我希望能在伯恩住一段時間，以便無憂無慮地繼續工作。

我常易激動，「妳」的信乃有緩和效果。我讀了托爾斯泰的《黑暗的力量》，此書引起我的強烈感應，但不無殘暴意味。他是個藝術家，而此地的他首先是個狂熱者。在這個標題之下發出懺悔之聲，這個人不得不自盡以維持道德上的平衡。

二月十二日。關於艾森韋特──他是個肺病患者或是個偽裝的女人？我可附加說明他其實只是個女畫家。他的知性與感性世界是全然女性化的（哈勒爾公開質詢他的男子氣）。他假裝虔誠，偏斜地崇拜美，不能賞識事實的尖酸面，無法以幽默感來踰越界線。他相信自己是個日耳曼人，不管是好的或壞的日耳曼人。一個人或許不該當個日耳曼人，因為這世界上不是一直有希臘人、羅馬人和教皇嗎！其今日的價值甚至高過日耳曼的，那價值在於心性靈敏而非幻想質素。事實上，歌德是唯一可忍受的日耳曼人，我本人大概想當他這種的日耳曼人。

我打算演奏「妳」送我的〈貝多芬四重奏曲〉，譜子今天和賈柯森﹙17﹚的短篇小說一起寄到，我永遠不知如何回報「妳」的盛意。

二月二十五日──二十六日，星期一和星期二。搭船到安卓港

附註

17、賈柯森（Jens Peter Jacobsen，1847-1885）丹麥小說家及詩人。

18、費爾巴哈（Anselm Feuerbach，1829-1880）德國肖像及歷史畫家。

（Anzio），同行者有亞田爾（Atherr）艾森韋特、哈勒爾。早上六
點鐘，我們便開始進行昨晚就著第四夸脫酒所計畫的節目，決定在
燦燦陽光和清清微風中揚帆而行。唯有亞田爾神經質地說：「該死
的船！」他的話也沒錯，頭二個小時一切順利，第三個小時碰上詭
譎險惡的波浪，大家都暈船了；最後二個小時我又覺得輕快起來，
直到末了都很平安。我們離港口尚遠，小小安卓港的生活畫面愉快
活潑。置身海上，周圍盡是船隻與海豚，閃著粼光的海灘終於出現
了！隨後的晚餐是一次盛宴；不幸我們的椅子搖晃了好幾個鐘頭。
晚上除了有隻大臭蟲之外，大家睡得很甜。

那晚的天氣完全變了，暴風雨橫掃海面、刷滌陸地。有不少可
觀的景致，撕碎了帆的船一隻隻接踵而來小港避難，我們站在防波
堤上看，幾乎被狂風吹走，全身沾滿碎浪帶來的鹽水。尼羅巖穴下
的浪花特別驚心動魄，此刻我立即明瞭費耳巴哈〔18〕畫中的波浪為
何那般奇異。到了正午，我們雖然穿著雨衣，也被淋得濕透。穿著
雙排扣及膝軍服的亞田爾曉得自己的怪相，又能泰然處之；突然他
假裝正在捉蝴蝶而撲倒在地，其後他裹的是沙而不是衣服了。

安卓港附近的海邊景色十分精彩，你覺得不再屬於這個世界
了。每樣東西都不是你所熟悉的，從最小的秋牡丹到龍舌菊和仙人
掌，還有侏儒樣的樹木。海岸經常改變它的形狀，製造出多麼美麗
的線條！安卓鎮緊鄰頗具要塞姿的納督若（Nettuno），西方可望
見小小的布里岡群島（Brigands's Islands），山脈在南方綿延
到那不勒斯一帶，非常別致的西賽羅角（Circeos Cape）近在眉
睫。

我與哈勒爾的關係明朗化了：不憎恨也不嫌惡，沒有關愛也沒
有友情，只是一種習慣，慣性作用而已。

新構圖。譏諷性被融入稍微悲慟的氣氛裡去。一個高貴的男
孩，纖弱而敏感，橫跨黃金時代的廢墟；一個模倣者。

然後以更精緻的手法重新處理「三個男孩」的主題。此外，我

始而隱約感到有希望用新的明暗法同時去創造知性的作品與美麗的
作品。這條路將很遙遠，工作將很細膩複雜。

我寄一張小照片給「妳」：哈勒爾和我在一座台伯河橋上的留
影。充當攝影師的艾森韋特此次的眼光正合我意，光線異常優美。

我能夠擊中飛鳥，我自己做弓，這種藝術令我驕傲。

去年春天，我覺得手臂痙攣，我認爲應該擁抱些什麼。秘密的
思慕使我與雲彩同浪遊。那時候我爲什麼流淚呢？

她不是一個可愛的女孩，她是個女人，幾乎和我一樣強壯。當
我抓住她時，我感到她熱血的激動，她的氣息烤焦我的臉龐，我整
個人因女人散發出來的力量而灼灼發熱。

模倣者。我體內流著較好時光的血液。夢遊穿過今日，我依戀
古人的家鄉，依戀我家鄉的墓園。泥土吞噬一切。南方的太陽減輕
了我的痛苦。

西班牙舞者葛瑞洛（Guerrero）長得健美快活惹人愛。最重要
的，她的動作輕盈不禁叫人喜歡。就技巧而言。身體的上半部缺乏
變動性，在線條自由流動之際顯得太僵硬；結果其舞蹈時而給人輕
躍的印象。足部的韻律感特別好。

那不勒斯

三月二十三日抵達那不勒斯以來的三天裡，我見識了這麼豐富
的東西，我的記錄速度根本就趕不上了。與熱那亞比較，那不勒斯
懶散、骯髒、噁心。與那不勒斯比較，熱那亞的發展是單方面的。
那不勒斯在最悲慘之外也流露了最美麗的一面──港口生活、冠梭
路上的騎行、複雜微妙的歌劇、國立博物館更有一點羅馬的味道。
熱那亞的海比較強有力，也比較單調。此地，一個真正的海灣，被
獨特的海岸山脈所環繞，被多彩多姿的島嶼封鎖在內。從我房間的
陽臺上可以盡覽全景；它躺在我腳下，一個巨大的半球，非凡的城
市及其喧嘩的聲音。左邊是連著港口的老鎮和歷史悠久的維蘇威火

山，右邊是現代化的國民住宅區。這棟房屋外貌輝煌，四周是花園，綠葉鮮嫩，形狀奇異的各色花兒怒放。海水湛藍而平靜。城市的色彩活潑明快，一排排的房子在陽光下或陰暗處，白色的街道、
　　綠色的公園。展望之餘令人聯想到天堂的誘惑。純粹的喜悅給了我翅膀，使我懸留在地球的中央，世界的核心。

　　但總有事情待做，你不能經常處於此種休憩時辰。在下面的港口，你努力穿過一個不可思議的世界——與「散塔露琪亞」這首歌所傳達的世界何其不同！——擠出一條路來。多麼醜惡貧窮的人們啊！他們隨便躺在陽光下，鄙俗、污穢、襤褸、半裸著身子。我是個中立者，不存憐憫但心懷好奇地接近他們。讓自己徹底被感染，乃是藝術家的樂趣之一。我一面反對這環境一面微笑，我知道我的藝術需要它。

　　水族館真令人興奮，特別有意思的是當地海產動物，例如章魚、海盤車、貽貝及蛇樣的怪物，這怪物有討厭的眼睛、大嘴巴、口琴般的咽喉。有的枕著耳朵坐在沙裡，像是溺入偏見裡的人。粗鄙的章魚瞪眼有如畫商。天使般的膠狀小動物在仰泳，動作短促而不間斷，繞著一面細長的三角旗打轉。水底有艘沈船的殘骸。樓上的圖書館中掛著馬瑞（19）的畫；半年前我對此類題材非　陌生，如今摸索出一點門路了；他的呈現手法切合我心。

　　收藏在國家博物館中的作品，最令我心儀的是來自龐貝的繪畫。一入其境便深受感動，這些古代的繪畫有一部分被保存得很好。目前我對這種藝術倍覺親切，因為我的技法也是先處理輪廓再加上裝飾性的色彩。於是我把這一切當做是我個人的，那是為我畫

附註
19、馬瑞（Hans von Marees, 1837-1887）德國畫家，主要作品是那不勒斯動物博物館圖書室裡的壁畫。

的為我挖掘出來的。我感覺受到激勵。

我和昨天剛抵達此地的卡斯巴（Caspar）開始進行一次盛大的旅行。

四月二日：龐貝、卡帖拉瑪（Castellamare）、梭蘭多（Sorrento）。

四月三日：梭蘭多、波西泰若（Positano）、阿瑪菲（Amalbi）。

四月四日：阿瑪菲、越過山頂到格雷那若（Gragnano）、那不勒斯。

四月二日。搭早上八時的火車到龐貝參觀博物院和古蹟。人和狗的石膏鑄像非常動人。幾座神殿和一棟神奇的房屋，可愛的建築！當你看過由此地移置到那不勒斯的藝術傑作之後，這廢墟活轉過來了。我們逛巡了一個上午，遲遲才到龐貝新城的一家花園餐廳用午餐。馬車停靠處的氣氛熱鬧活潑；有人答應以三里耳的代價把我們載回梭蘭多，真是一大發現！我們沒等他問第二次便爬入一輛配備整齊的四輪雙座馬車，自覺是二位年輕的地主，輕快地經過卡帖拉瑪跑向梭蘭多。狡猾的馬車夫很有趣，他懊悔索價太便宜；途中碰到他的一位好友，准他登上車，我們亦邀之入座。然後出現一位十歲大的「姪兒」，因為這可憐的男孩累得要命，所以不得不坐到後座上；他在我們眼中倒像個小偷，卡斯巴認為他那身濃烈的臭味可能困擾我們，遂加以拒絕。馬車夫嘆了一口氣又咒罵了一聲，繼續往前跑，從一處天國似的風景到另一處。快到目的地之前，車夫試圖提高車資，當他明白我們不讓步時，便在梭蘭多的第一批房子之前停下來，宣稱他住在那兒，於是我們下車，高高興興地走剩下的一小段路。此刻，由於拿不到小費，他建議載我們到飯店讓他吃一碟通心麵。我們斷然搖頭，他駕著馬車跟隨一會兒，逢人便訴說我們不通情理。一則稀罕的歷險記！鎮上來了一個年輕的掮客把我們挾持到廣場上的一家客棧，一法郎租個床舖，食物美而廉，只

是外表髒髒的。進入我們的房間時，必須先穿過另一間有人住的臥室，蠻有家庭調調的。晚上被迫去一家說德語、供應啤酒的酒館裡觀賞達朗底拉舞（20），空中飄著一股濃膩低廉的香水味。

四月三日。清晨離開梭蘭多到波西泰若稍做停留，羅馬客棧的老闆不讓我們繼續趕路，以二里耳的價錢供應我們義大利菜附帶葡萄酒，真划算！餐廳瀰漫著來自四面八方的光線，微風吹揚薄紗窗簾，看得見晌午的海洋，視野壯闊。來了幾個德國人加入我們這一桌，並未強迫我們參與他們的談話。充分休息之後，揮別這個晴朗涼爽的地方再度上路。快到阿瑪菲之前，在一處如畫的涼台上飲用午後咖啡。蓄意欺騙觀光客的無賴逐漸充斥路上，叫人意識到阿瑪菲其實比我們所想的更近。我們在一群頑童的護送下進入昔日堪與熱那亞匹比的古老臨海小城，每一步均證實了它的衰微。似乎每家旅館均告客滿，我們找了半天又回到義大利旅館，面對主人那流露先見之明的伶俐臉色。之後他變得十分友善。坐在房間的露台上俯望下面那自然而多變的生活百態，我領略自己身處真正的南方。

四月四日。卡斯巴比我更有語言天才，他甚至有辦法在這竊賊的國度與人溝通自如。今天我們僱了一個小嚮導，預備讓他引領到格雷那若，少說也得到達山頂上。山路開始崎嶇起來時，這個有一雙摩爾人眼睛的頑童漸露膽怯，反過來跟在我們後面走；往上爬了一百碼之後，他急切拒絕再往前走，我們努力說服他繼續前進，他一時氣哭了，只好付錢給他——銅幣以如歌的行板滴落到他手中，拍子一緩下來，他便再度大哭，於是銅幣以慢板的速度不斷流滴直到他心滿意足為止。他並未真正替我們開路，而此時正走到開始需要他幫忙的一點。山愈來愈高愈寂寞，不久便完全沒有路跡可循，

附註

20、達朗底拉舞（Tarantella）一種八分之六拍、活潑快速的南義旋轉舞。

但瀑布的隆隆聲邀請我們紮營休息。休息的當兒我注意到卡斯巴幼嫩無經驗一如少女,就自告奮勇去找路。我爬到瀑布上方觀察地勢,覺得對岸才有路,從一塊石頭跳到另一塊準備渡水之際,因為感知到石頭的滑溜與濕潯,自信心一動搖立即失去重心滑倒了,恐懼中我閉上眼睛,一場虛驚之後落在我們帳篷所在地的岩石正上方。此番冒險使我們愈行愈勇,我們以感覺為嚮導,在最燦爛的陽光下攀爬,讓路徑全然接受嶙峋山腹之造形的指引。途中遇見一些突出的個人和團體,瞥見山巔有一群婦女頭上頂著水壺走下坡來。我們不久即抵孤絕的峰頭,永遠難忘的景象往南展延,薩勒若灣和那不勒斯灣同時呈現在眼前。沿著向北斜下的水壩走到一片最可愛的秋牡丹生長的疏林區,隨後一段輕鬆的下坡路把我們導向一個明亮的春花飛舞的山谷,然後直接下山到格雷那若的火車站趕火車回那不勒斯。

　　卡斯巴抱怨氣候不像前些日子那麼晴朗了,我心裡明白這是熱忱減弱、某股倦意來臨的時刻。此時刻必然會考慮到去留的問題。卡斯巴是個聰明而高貴的猶太人,能洞察人心能下可靠的判斷;他的出現就各方面而言是有利的,一點麻煩也沒有。到博物館去做最後的巡禮。四月六日晚上十一時搭車離開那不勒斯。

羅馬

　　四月七日。乍見羅馬早晨的荒涼空寂,頓覺忐忑不安。空氣污濁、天色陰沈。回家洗淨一夜的舟車勞頓之後,我到哈勒爾的寓所去。相信分離會拂去我倆友誼間的無數小小磨擦,欣然再見面一如老夥伴。我們畢竟相知甚篤,而且均操同一種伯恩德語。

　　翌日天氣晴美,我又愛上羅馬了,未婚妻寄來的信不無作用!

　　義大利的春天比較豐饒,但德國的春天似乎更強勁,因為隨之而來的是一季真正的冬天,對比更明顯之故。

　　四月十日。哈勒爾、艾森韋特和我三人去了一趟蒂弗利

（Tivoli），此地的瀑布經常被畫入圖中及被寫入文中。下午參觀艾斯特別墅，黃昏時參觀哈里安那別墅，純然的人間仙境！低沈幽微，陰柔蕭穆的色調，令你不敢相信這是被一般人認爲華麗之國的義大利。此種調子盪漾一股道德力量，我跟別人一樣有此感受，有一天我將把它呈現在畫布上。何時呢？

像這樣離開羅馬，未免感傷。

四月十三日。羅馬抑鬱如我，它躲在黑面紗之後與我同泣。無論如何，我要做要想的事太多了，尤其是如何綑包我所有的東西。我必須等到有錢時才能離開，而錢一到時我應已準備就緒。古老的羅馬淚水盈眶。

我已在佛羅倫斯租妥房間，也知道吃東西的地方。我期望在那兒碰到喀斯蒂亞（Jean de Castella）；幾星期以來，他一直在拜訪佛羅倫斯的當舖。一個大壞蛋！一個大孩子！他是怎麼嘲弄醜怪的短尾猿，如何虐待他那漂亮的妹妹！

我多麼飽食而不知足，我又多麼熱望新奇的佛羅倫斯事物。在伯恩的飯後小睡中驚醒，發現方向反轉：不深入自我，卻走出自我！我清晰做過這樣的夢。

昨天到現代美術館參觀羅馬沙龍年度展。法國藝術家所作的素描蝕刻版畫及石印版畫乃是唯一可觀的作品，最重要的當推羅丹的裸體漫畫；羅丹之前，漫畫猶未成爲繪畫類型之一。我看一位才華不凡者用寥寥數條鉛筆線條描畫出輪廓，一大筆水彩表示肌膚色調，另一筆浸沾綠色調的則影射衣服，簡單而不朽。也有人展出劇院和歌廳漫畫。霍藍 (21) 用幾筆強硬的線條把主體刻畫得很突出。另一派畫家特別下工夫力求突破，但過份造作。相反地，迷人的巴

附註

21、霍藍（Jean Louis Forain, 1852-1931）法國畫家及插畫家。

黎畫家多麼誠實,他們一面借取拉丁民族的靈思,一面保持自己的性情、信念與機智。誰能抵擋其魅力!巴黎是古文化的遺果,是方興未艾的帝國羅馬之意象。文學家左拉需求是什麼?共和國!精明的法蘭西不再如日中天。

四月十五日。行李打點好了。重新看過古代藝術品之後,我把最後的時辰花在觀賞梵蒂岡的波吉亞公寓群上。我有意將米開蘭基羅納入現代藝術家的行列,因此我可以正當地宣稱這些公寓是羅馬文藝復興期間最美麗的建築物。先前看到的花奈西那別墅像軍事要塞般地充塞著某種空虛感,遠不如波吉亞公寓。此地的一切,連最小的細節都是生動的精心之作,陽剛的活力瀰漫其間。這不僅供你偶而來訪,更是可消度一生的地方。賓杜里喬(22)不愧是一位偉大的藝術家。

之後徹底觀賞了埃及博物館,真是一項錯誤,裡頭的作品依然是風格怪異的平臺支柱。其後向朋友話別,相信我現在能夠清醒地離開羅馬了。我搭的火車將於晚上十一時十分開往佛羅倫斯。

與朋友短聚。人生送別時往往格外和善。艾森韋特祝人好運的方式真精彩。卡斯巴於那不勒斯近郊之旅後已經完全贏得我的友誼。房東很激動,說了一些玄妙的話。哈勒爾陪我搭上一輛馬車到車站。

黎明降臨時我已身在他斯卡尼(Tuscany)。泉水噴湧,溪水涓流,大地被鮮花點綴得異常明艷,豐收的果園洋溢一派歡樂……。

附註

22、賓杜里高(Pinturicchio即Bernardino di Betto di Biagio, 1454-1513)義大利歷史畫家。

佛羅倫斯

清晨六時十五分搭一輛美好的馬車到班西路十四之二號，我房東是海格太太。出門去認識環境，看到這麼多建築之美呈現在眼前，我大為驚奇。午飯在一家乾淨愉悅的小餐館進食，這兒的紅葡萄酒稍微乾烈，正是我偏愛的一種；在進口處的廚房裡掌灶的是穿花邊拖鞋的灰髮廚師。飯後補償了昨晚的睡眠，睡得非常沈熟，恢復了精神，再度出去逛街，此次沿亞諾河（Arno）而行。晚上那便宜的票價引誘我到威爾弟歌劇院去。正在上演〈吟遊詩人〉，可惜場面嫌小，但不乏銷魂的發明和動人的旋律，特別是最後一幕的氣氛。唱凡蕾泰一角的女歌手蠻不錯的，優秀的男中音則用以掩飾男高音那自我陶醉的庸材。服裝和舞台效果很差勁。管絃樂團規模大而水準低，團員甚至不著黑色服裝，正配合其中下的演奏技巧。

從南方來到此地，捕捉不到一個真正義大利城市的印象。佛羅倫斯頗有國際城市的調調，小巧可愛；人民身上的國際風味比別的地方更顯著，賣淫跡象則同。準備享受我義大利之旅的最後時光！

四月十七日。花了大半天觀賞保證讓你沈迷的烏菲茲博物館，品質的確卓越，聖壇及其所有的傑作是想像中最華美的精神寶物。觀後大受感動，自覺非常渺小，搖搖頭走了。

可是我註定無法細細咀嚼這錯綜複雜的感受，瞧瞧出口處站的不是我們那快活的波西米亞人喀斯蒂亞嗎？他像是一個從我的慕尼黑時期嵌入義大利時期的楔子。我留起鬍子且在很多方面也改變了，而他依然如故，穿著同一外套與夾克，戴著同一怪里怪氣的尖帽，看起來比以前更邋遢；新的英格蘭燈籠褲，新的黃色皮鞋，以笨拙耐磨著稱。又大又重的金戒指仍然留在慕尼黑的當舖裡。「但我有鏈子！」後來我又發現一樣新東西：時而折磨他的疹子。

「你上那兒吃飯？」「噢，在一個窩裡，粗俗但有趣！裡頭只有社會主義者，不過他們可真喜歡我。」我腦中可以描畫出那個地方，我個人不甚受它吸引，何況他警告我：「如果你蓄著你的鬍子

來，他們會說你是一位紳士而加以拒絕，但跟我在一起的話，包你
沒問題。你要知道他們也唱歌的，唱得漂亮但音量大，每個人均竭
盡所能扯開喉嚨。」碰巧路過一家此類下流酒吧：「像這一家吧？」
「喔，你，你這是什麼意思？它怎麼比得上我們那一家的粗野。」

　　現在我有同伴了。下午我們拜訪了幾所教堂，可惜光線不佳。
晚飯後穿街越巷，經過一些狂鬧擾嚷的咖啡廳。迷人的佛羅倫斯
啊！

　　四月十八日。到烏費茲美術館看波諦朵立的〈春神〉。我先是
震撼，這是很自然的反應，因為我以前的觀點不對。色彩暗淡，一
半乃時日久遠所致，這是歷史因素對一幅畫所做的貢獻，而且成為
畫的一部分。像朗巴哈 (23) 之流的畫家刻意以陳舊的顏色去製作新
圖，又是另一回事了。如果你喜歡經年累月所帶來的古雅意味，天
曉你是否不至於拒絕原本狀態的圖畫。我一度看到〈維納斯的誕生〉
突然浮現在遠方，彷如海市蜃樓；然後試圖揣測其原來的模樣，卻
不成功。她的色彩空靈珍奇。

　　之後我們踱到彼諦宮，一間非常大的美術館，我由其豐富的藏
品中先挑出提善的著名肖像畫〈美女〉與波諦朵立一幅小小的婦女
畫像（最簡單最完全的繪畫例子）。整體言之，我並不特別欣賞提
善的用色，其色彩之感官性成份大於精神性成份。包提柴利是一位
更好的彩學家，也勝過曼帖那 (24)。維洛內塞 (25) 雖然不是能夠引
起共鳴的大師，但在這方面也比提善優越。不過話說回來，要掌握
威尼斯美女的神釆，則需要豐麗的光澤更甚於色彩的變化，而提善
正是個中能手，他是南國夜晚的熠熠金光，他懂得如何同時放鬆並
控制自我，因此胸部和肩部的線條流露出此種能力所迸發的生氣。

　　波諦朵立在他的小品畫裡曉得如何把顏色的種類減少到只剩一
組對比色，因而產生一種淡白的色調，塑造了純真愛的表情。此類
女性美無挑逗性，而側面姿勢與之形成極佳的調和。

　　沿著連接的廊道前行進入烏菲茲博物館，坐在聖壇前觀看拉斐

爾那幅奇特的婦女畫像，冥思這位繪畫界的海神的性格。細觀克拉那哈﹝26﹞的〈夏娃〉，尤其是富於創意的腿部處理法，之後我對他的意見頗有改進。

晚上到高雅小巧的佩歌拉劇院去觀賞傅勒劇團的節目，日本女演員左田夜子正跟隨她的團體在做客串演出。

左田夜子於團中並不突立如一女主唱者，造成珍貴印象的是整體效果。某股原始意識滲透一切，包括劇本與演藝。於粗碎的動作中發展出姿態，一個姿勢又固定了好一段時間才變化成下一個。舞蹈和打鬥是此行目的主要特色。伴奏著舞蹈的是野蠻的音樂。打鬥時提胸吐氣，發出使表演有節拍有立體感的「嘘嘘！嘘嘘！」聲。怪異的幽默！還有那驚險的特技！左田夜子本人有希臘舞伶的架勢，她舉手投足之間可愛一如她歌唱時的神態。沒有一絲苟且！衣服上連一點皺摺也沒有！她哭泣的樣子暗示她的高尚氣質，這是我所見到最不刺激慾望的舞臺上的眼淚！她上床的樣子清純迷人，是幽靈抑是女人？反正是一個真實的幽靈！此地一切表現法都很寫實，例如一個被短劍刺死的角色，臨終時顫動雙腿做最後的抽搐。

傅勒劇團，高度技巧性，高度裝飾性！

四月二十三日。到考古特藏室參觀埃及和伊特魯里耳的作品與織錦畫。喀斯蒂亞每天畫一張斐齊歐橋的圖。他僱了一個船伕把他載到阿若河心中一個草深深的小島上，頭戴尖帽出神地坐在那兒畫，直到數小時之後船伕來接他為止。他的義大利語怎麼管用呢？

附註

23、朗巴哈（Franz von Lenbach, 1836-1904）德國肖像畫家。

24、曼帖那（Andrea Mantegna, 1431-1506）義大利畫家及版畫家。

25、維洛內塞（Paolo Veroness, 1528-1588）威尼斯派畫家，世稱「盛典畫家」。

26、克拉那哈（Lucas Cranach, 1472-1533）德國畫家及版畫家。

街頭頑童發現他並用泥巴攻擊這位無辜的畫家。喀斯蒂亞腦中想著他可能賺得的錢來安慰自己。

四月二十五日。以前曾跟喀斯蒂亞匆匆走訪巴奇奧國立博物館。今天早上本著更認真的心態獨自前去。多納鐵羅（27）是此行的焦點，他的施洗者聖約翰真是圓熟完美之作。我猶未悟解比古典和巴洛克更能深深打動我心的就是哥德風格。依米開蘭基羅的個性而言，他本應將哥德風格巴洛克化的──那說明了我為什麼對他抱持亦是亦非的態度；我全然明瞭他之為風格轉化者的重要性。然而確無轉化哥德風格的人未出現，否則羅丹便不會被推入那個方向。

四月二十六日。早上把時間泡在梅迪奇禮拜堂內，但即使在此地，我亦無法更溫馨地接觸米開蘭基羅。依然是尊敬，至高的尊敬！而還有什麼比這莊嚴的地下室更冷峻！故意的嗎？恐怕不是吧。

下午去中世紀格調的聖馬可博物館。

四月二十七日。雨下得很大。早上去聖瑪利亞教堂博物館。管風琴壇上的欄干是多納鐵羅設計的。更精采的是喬瓦尼（28）〈抹大拉的瑪利亞〉，可是我硬是不喜歡此類名家所用的技巧。攝影術使其作品顯得高貴，瞧那人物與多岩的風景如何融合起來，傑作！傑作！

四月三十日。再去烏菲茲博物館參觀一次，此次看的是德國人的藝術。杜瑞的呈現得很好，霍爾班的較差；克拉那哈的使原畫效果好多了，除了〈夏娃〉之外，我特別注意到描寫路德及梅朗克松（29）的一幅纖細雙折畫。

自從遇見喀斯蒂亞之後，我一直很想念慕尼黑。

旅行用的錢於五月一日寄到。我還去過波波利公園及烏菲茲的版畫部門，曼帖那、杜瑞、林布蘭特等人的版畫真是絕上佳作！敘述聖瑪亞故事的鑲嵌彩色玻璃畫是佛羅倫斯討我歡心的最後一件東西。

　　五月二日下午九時十分搭火車取道米蘭和琉森（Lucerre）回歸伯恩。我一覺睡到米蘭，於此碰到離開羅馬大飯店的侍者利普，他拿出一點主廚燒的小母雞肉與我分享。到了弗呂浪(Flûelen)改乘汽船至琉森。山毛櫸的嫩綠構成一個新的世界。樸素的日耳曼之春全無芳香，唯有純粹的強烈的生命氣味，唯一真純的春天！

　　回到家裡，發現一切如常，一張舒服的床，不必付小費的三餐，二隻叫你心花怒放的灰色貓，麥雪與奴奇。

有池塘的風景　水彩
12.5×9.9cm　1895

附註

27、多納鐵羅（Donatello, 1386?-1466）義大利早期文藝復興時代首要雕刻家。

28、喬瓦尼（Giovanni della Robbia, 1469?-?1529）義大利陶土雕塑家。

29、梅朗克松（Philipp Schwarzert Melanchton, 1497-1560）德國學者及宗教改革

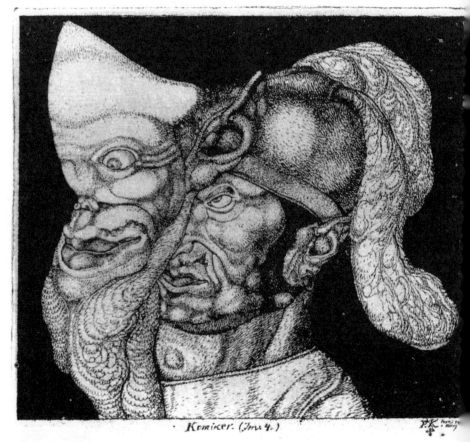

喜劇演員　銅版畫　15.3×16.8cm　1904

卷三

樹上作夢的處女　銅版畫　23.3×29.7cm　1903

一、伯恩發展時期：1902 年 6 月～1906 年 9 月

1902 年

　　六月三日。義大利之旅歸來已經一個月了。嚴格反省我做為一個創作性藝術家的情況，結果並不太樂觀；但不知什麼緣故，我仍然續存希望，或許因爲領悟到我那破壞性的自我批評主義之下，畢竟還進行著某種精神的發展。

　　目前最重要的其實不是如何畫得成熟，而是如何做個成熟的人，或至少成爲一個獨立的人。當你生命的主人，乃是所有更進表現方式——不論是繪畫、雕刻、悲劇或樂曲——的必要條件。不僅要支配你的實際生命，更要在你的內心深處形塑一有意義的個體，並且盡可能培養成熟的人生觀。顯然無法靠幾條普通法則達到這目標，而是該讓它像大自然一樣地成長。再說我也不知道怎麼找到此類法則。意識形態自將出現；意志本身決定不了朝那一個方向走會碰到最順暢的路，部分已命中註定了。

　　剛踏入這行業的我將無法取悅大眾：他們會對我要求一些任何具有才華的聰明青年便應付得了的東西。可安慰的是，意向之懇摯性將成爲我的標設。由感知到法則之普及性開始，進而向外伸展直到思想的世界再度秩序化、複雜再度變成簡單爲止。

　　畫布、畫面、底色，這些東西得沈悶得可怕。線條的描畫與形式的處理也不會更有趣。上頭的光線，利用光線製造空間感，暫時不准摻入任何內容。純粹圖畫性的風格！此番實驗路程還何其遙遠！

　　目前，生活藝術的念頭更有吸引力。沒有「專業」之類的約定。必然思及擴大視野的問題！

　　六月四日，土恩湖（Ｔｈｕｒｅｒｓｅｅ）的希特芬根（Hilterfingen）。我坐在一年前和二年前坐過的地點。海拔六十公尺高，教堂與一片小樹林之間。一支牧歌！一度似乎遙不可及的

東西，此刻親近多了。我們的初級課本上寫著：「攸利賽斯看海去。」那是大海，而這是小湖；聽得到康德河（Kander）在對岸急急流入湖中。那邊的史托克峰（Stockhorn）當然不算微小，然而猶有更高大的山也把自己隱藏起來，以免打擾我們；山的個性就是這樣的。

何等轉變！我看過一則活生生的歷史，古羅馬公會所和梵蒂岡宮殿對我說話，人文主義對我粗暴發聲，更勝於高中教師用來折磨學生的新玩意兒。我必須跟它一起前進，即使只走一小段路。小精靈、月暈、星塵，再見了。

我的幸運星仍未升起，我等候好久了。快活起來吧，你這野蠻人！但願你的思緒清晰。「攸利賽斯看海去」，而我看的是羅馬。快別耍神祕了！這兒是新古典的歐洲！

我的準岳父想知道事情的真象，於是我寫了一封信：

「醫生大人，乍讀來函叫我訝異，但那終究是預料中的事。您那簡單率直的口氣值得接受同一聲調的回音。縱使您不這麼高聲質問，我也會據實相告的。

我和您女兒莉莉小姐的關係，打從開始起便非常密切，而今自然發展到可預測的地步；既然事到如今，我一點也不想對您隱瞞什麼，我認為對您表明之後，我們的感情只會繼續增進。

由於找不到時機而未及時進行該做的事，我不以為這有什麼不妥之處。就我們年輕人的觀點看來，還可視為一段考驗期而獲益。我的雙親也還不知道這件事，所以未邀請過您的女兒以準媳婦的身份去拜訪他們。

但是我曉得自己父母的態度，相信他們會歡迎您的女兒來當我的未婚妻。

最重要的，我堅信任何想插手反對我們的人都不可能成功。

再次感謝您的坦白之言。

您忠實的保羅‧克利上。」

莉莉對這封信表示同意。她的堅定和我們的一致令我感到快樂，我們一致認爲不可忽視外在情況的嚴重性。

從前，風景之美十分清澄，是我心靈的背景。而今大自然欲吞噬我的危險時刻出現了；這時候我被滅絕，但心存和平。這適合老年人，但是我……我是我生命的債務人，因爲我已許下諾言，對誰呢？對自己、對她（大聲而堅定地）、對我的朋友（無聲而較不堅定地）。我恐懼地從湖邊跳起來，掙扎又開始了，悲苦又回到身邊。我不是蘆葦叢中的牧羊師，我只是一個凡人，想真正攀登幾步的凡人。

棲息在這世界上，不要像一個細胞而像個實體般棲息在這下方，跟那上方有所聯繫。以一個陌生人的身份熱烈地寓居在和諧的宇宙中——這大概是我的最終目標，可是如何達到呢？成長！目前只要成長。

先設法立下不適合眾人的目標——一種練習曲。更高的東西將更平穩更輕易地隨之而來。

寧靜不存在，寧靜的人把自己吞沒了。

喔！個人，你這不服侍任何人、你這無用的人！給自己創造目標：戲弄並蠱惑自己和別人，當個藝術家。

現在周遭浮現許多取代的目標，選擇是痛苦的過程。藝術途中的徘徊像極了馬路上的流浪漢。

閱讀席勒〔30〕的劇本〈費斯訶〉和詩作，以及高爾基〔31〕的〈流浪漢〉。

六月二十二日。如今出乎需要，我開始訴諸以往所陌生的一切

附註

30、席勒（Friedrich Schiller, 1759-1805）德國詩人評論家。

31、高爾基（Maxim Gorki, 1868-1886）俄國作家及評論家。

理性手法，至少當做一種實驗。顯然我逐漸變得沈靜與渺小、全然不詩意與不熱情。我想像一個非常小的形式畫題，試用鉛筆一口氣把它精簡地勾勒出來。

這總是一項誠實的舉動，重複的小動作終將產生比沒有形式或構圖的詩意熱忱更好的東西。我不斷素描裸露的人體，它很適合此項實驗。我清晰地呈現外表；意即主題的本體應該經常明顯可見。不採用縮小深度畫法也是這手法的要點之一。它是一件細小而嚴密的工作，卻是一項真正的活動。我重新學習：我開始以似乎完全不懂繪畫這回事的態度來處理形式。因為我發現了一件雖微小但確實的私有財產：在平面上呈現三度空間的特殊方法。

於是每當夜晚來臨時，我得以帶著工作有成的感覺躺在床上。

一個飛行的人！我把三度空間逼入平面。處理雙手與雙腿而不用縮小深度法！

我甚至夢見它，夢見我自己，夢見我成為自己的模特兒，反映自我。醒來時，我明白它的真實性。我以一種複雜的姿勢躺著，但平伸四肢，附著在亞麻布面上。我是我的風格。

六月三十日。決定採納莉莉的計畫，我們將在史坦堡湖（Starnbergersee）邊的璞京（Pöcking）見面。我不躊躇去進行我自能負起責任的事情。確定不被發現，對莉莉比對我更重要。

經過多產的學院研習時期之後，我首先的嘗試不是圖畫性的，而是詩意的。我不知有什麼圖畫性的題材。那麼為何上學院呢？因為如此一來你便可以回答你那些親戚們：「是的，我上過。」

當我意識到學院式藝術訓練的慘敗時，我玩弄雕刻。與呂曼（Rumann）一席談使我理解：跟他所學的東西不可能比任何一所美術學校所教的更多。對形式本身（不包括技巧）和形式如何透過調子產生立體感的思考活動倒是有益無害的，而且成為義大利之旅的準備工作。

我在義大利瞭解到造形藝術裡的建築要素，於此關鍵上我起步

探索抽象藝術，今天我會說那是構成派要素。

現在，我那直接的同時也是最高的目標，是要把建築性的與詩意的繪畫融合在一起，或者至少在二者之間建立和諧的關係。

遺憾的是，詩意的部分在我內心遭遇一番變故，溫柔的抒情轉成苦澀的譏諷。我抗議！

只要我活著，內心便響起一種莽傲的聲音。我愈強健，似乎便有更多東西在我周圍、在寬大的布爾喬亞世界裡潰散。

或者我錯了？那麼我就不該誕生在這世上。可是我此刻也不能死！

每當需要時，音樂往往予我慰藉，在往後的日子裡亦常將安撫我。

不得不活在一個模倣時代的念頭著實難以忍受。逆旅義大利期間，我幾乎屈服在這想法的威力下。如今我努力駁斥這一切，並像個自學者一樣，謹慎建造，不左顧右盼。

目前有三重身份：一是古希臘羅馬人（肉體的），客觀態度、現世傾向、建築性重心；二是基督徒（精神的），主觀態度、另一世界傾向、音樂性中心；第三是謙遜、無知、自學的人，一個渺小的自我。

我，一個天真的人，想用花朵冠襯你，你那蒼白的臉。誰都可以在白色的牆垣上讀知附近有菊花。

你那冰涼的雙唇，需要一絲熱氣，一吻或可使之不致枯乾。

你穿著彩衣多美麗，那彩衣只是顏色的外表。我這飽食而猶飢餓的眼睛渴求新組合的形相。

假若我死去，黃昏的二朵花將在夕照裡輕柔發光。在分離的時刻，我會以優雅深沈的鐘聲對你的眼睛誦詠「信文」，並且相信你眼中的涵意。

璞京計畫實現之後，到慕尼黑消度二日，此行從七月十九日延續到二十八日。在慕尼黑時，我們去參觀分離派展覽會，晚上到花

園劇院欣賞喜歌劇，夜宿中興旅館。

翌日，痛苦的離別。我搭中午十二時四十分的車往林多（Lindau），莉莉搭十二時五十五分的車往智姆湖（Chiemsee）。

一次默默無言之旅。

最近我用柯達相機來探索自然。現在時而試用油彩畫圖，但不超過技術實驗的範圍，無疑我剛起步或者猶未起步！我講的是真心話。此類技術實驗的學習心得之一：不要把新流行的白堊粉撒在油彩上當做底色。

九月一日。今天做了一項不錯的實驗。一塊玻璃片塗上一層瀝青，拿根針在玻璃片上素描，然後以照相的方式複製下來。結果類似一幅版畫。

九月二十日至三十日，在慕尼黑待了十天，又與莉莉見面。

十月裡我曾經在士恩湖畔在希特芬根度過些許光陰，我自己也不知道爲什麼，其後總算定下心來工作。我現在是管絃樂團中的第一小提琴手；殷齊先生（Intzi）給了我一份李斯特所作〈浮士德交響曲〉及葛利格一首序曲的樂譜。〈魔鬼〉那一樂章充滿了陷阱，屆時不管團員或指揮均無法自由處理它；感謝〈葡萄園丁〉，我倒知道它該是怎麼一回事。

除了心神不寧、時常惦念慕尼黑之外，我的身體蠻健康的。責任召喚我去工作。

於第一次慈善募捐音樂會上，我們演奏孟德爾頌的〈義大利交響曲〉、貝多芬爲〈普羅美修斯〉一劇寫的芭蕾音樂、以及葛利格的〈秋之序曲〉。來自西班牙的小提琴吉洛梭（Geloso）獨奏聖桑的〈第三號小提琴協奏曲〉。

我就要做每一件我還沒做的事了。我要跟醫科學生一起研究解剖學，我要素描人體，同伴是鄉下的畫家，對象是從山區被拉出來的一位糟糕的模特兒；我曉得那不是好的典型，永遠不可能是，但我要舉止一如我懂得甚少，這就等於機會更多。我不想當「施塔克

的學生」，因爲這頭銜便足以感動大多數人，我想讓某位留著威武鬍子的紳士的評語響在耳際：那個放肆的裝飾畫家。

十一月一日開始上解剖課，死人的特殊節日。每天早上從八時半到十一時一直在解剖室裡工作，星期天上午十一時，史翠賽博士（Strasser）向藝術家們（什麼樣的藝術家！）演講。星期三、四、五的夜課有裸體模特兒來擺姿勢。

十一月六日，瑞士一個三重奏樂團舉行了一場音樂會，穿插菲莉比（Philippi）的歌唱，這位巴塞爾來的女低音唱得很虔信但頗單調。

十一月七日至九日，我隨著樂團到奴夏帖旅行演奏，賺了一些零用錢。瓦浪琴（Valangin）一遊帶來休息與娛樂效果，太陽旅館供應的大餐叫你精力充沛，酒則有安慰作用。

我甚至跟樂團到貝格多夫（Burgdorf）去演奏貝多芬的「田園交響樂」及幾首小曲子，賺得二十法郎。時常在玻璃片上試做一幅小品畫，技術上的問題令我迷惑。盡是使用水彩，修整之後加上油彩；這種方法必然產生感光度高而調子沈的作品來，題爲：〈認命的人在春天〉，可能我不久就是這樣的一個人。而此刻仍然是十二月，仍然一九〇二年。

喀斯蒂亞忽然由巴黎來信：「親愛的克利，每天我都想寫信給你，可是瞧瞧此地的生活，從早到晚我奔波不停，依然得不到想要的東西。巴黎實在太大了，否則倒是有可愛的小婦人。餘言不盡。」

隨後又來了一箋：「這張明信片是十四天前寫的。在此地，一天要經驗的事這麼多，所以永遠也做不了想做的一半。如今只好等到明年夏天了。你研習解剖學之外，還畫圖嗎？我只在下午到朱利安學校上課，覺得它比慕尼黑的更嚴格，因爲那兒的習作臨摹性太強，沒有風格可言，完全像照片，可是這兒全校內連一個藝術家也沒，男孩們是驢子。巴黎是個奇妙的都市，只可惜沒時間。」

1903 年

對未婚妻及父母的責任感，和不成功的繪畫試驗，時常使我滋生自殺的意念。

我只有妳！父親無法忍受我的「夢想」，母親以她自己的方式對我表示信心。至於朋友們，有的實在不對我抱什麼希望，有的不這麼絕望。我無疑給他們惹了不少麻煩。愛情應該永不中斷。

許多幅以「父與子」為主題的變作：〈父親和兒子〉、〈父親走過兒子身邊〉、〈父親在兒子面前〉、〈父親為兒子感到驕傲〉、〈父親祝福兒子〉——每一張的寓意都表達得很清楚，可惜後來全被我毀掉，只留下標題。

在第四次慈善募捐音樂會上，我那優秀的老師把布拉姆斯的小提琴協奏曲演奏得極為成功。此外有個來自喜歌劇團的女歌手唱了二首莫札特的詠嘆調。我們演奏莫札特的〈魔笛序曲〉和壯麗的〈降E大調交響曲〉。節目安排得無可挑剔。指揮模倣尼基息[32]的作風並時常放下指揮棒，棒子自然不停地滾動，我們只好嚴格執行一句討厭的音樂家標語：「就是不要去看他！」

我的老師贏得伯恩聽眾的滿堂掌聲之後，有位早已自封為教授、也屬於第一小提琴手席位（幾乎聽不見）、名叫庫辛（Cousin）先生，要人領情地握著他的手說：「我不能明白你教了那麼多課，怎麼還挪得出時間練習！」

嚴謹的裸體和頭部彩色習作，只當做初步訓練。藉水彩決定畫面色調，而敷設油彩；結果並不十分有趣，沒什麼重要性。二月份專心致力於色彩的運作，繪了許多寫生裸體畫，甚至畫了一張我姊姊的肖像。洛特瑪來訪，他從司徒加帶來哈勒爾的問候之意。哈勒爾不聲不響地在那兒成為卡克魯斯（Count Kalkreuth）的學生。

附註

32、尼基息（Arthur Nikisch, 1855-1922）匈牙利小提琴家、作曲家、樂隊指揮。

我如今應該獨立創作，根據我的觀點，我的學生時代已經過去。

我的圖畫題材似乎越來越簡單了。我速寫一張〈邂逅〉，畫面上有二個人剛剛擦身而過，雙手擺在口袋裡的一位，一面邁步走一面轉過身來看另一位；如此而已。

柏洛希心血來潮拉我去聽人相學的演講，我從來沒聽過此類演講，可是柏洛希應該知道這次的並不好。講員是個不學無術的傢伙，但不知什麼緣故，鎮上的教會人士支持他，而且把他推薦給報社。報社委託視學問為畏途的柏洛希寫篇報導文章。因為他不喜歡單獨去，我不得不坐在保留給新聞界的第二個席位上。講員一開頭便強調這一行裡不乏騙子，但他藉研究與德行來保持地位。後來他力辯黑髮是憂鬱的象徵。他宣稱他得力於神奇的方法而三度救過一位想臥軌自殺的男孩。此刻唯有禮貌和憐憫才使我們不致冒然離去。報紙上的敘述不如這位紳士所希望的那樣順遂，但筆調非常溫和。

伯恩的星期日下午如許鬱悶。經過一周勞苦之後，大家都想高高興興地出去走走。不過這些百姓的醜陋大體上是可憎而非可憐的，那不是純樸的健康的醜。

你甚至可在小孩的幼嫩容貌上偵察到原罪的標記。這半農村半小城的居民缺乏審美眼光，僅留的一點體態之美也無情地被其穿著方式連根拔起。

至於鞋子，大家都知道唯有小孩的腳才長得快，但是他們的新鞋、尤其是安息日穿的鞋子，似乎是特別設計給發育中的人穿的。襪子更證明了他們毫無色感可言。男孩的褲子在膝蓋處鼓脹起來。這一切兀自以一種醜陋而彆扭的腔調在訴說。唯有色彩不說話，它們向天空悲鳴。

還有超載的嬰兒車，多麼悲慘的景象！懷孕的母親，蒼白、不愉快、冷酷！

天一黑下來，酒精的作用逐漸顯現。阿爾卑斯山地的白癡症愈

來愈嚴重；酒與病的因素趨集一點。每樣東西均失卻生氣，所有的活動都停頓了。人們感到慚愧，因為他們的內心並不像外表這麼槽，在整個體拜天無意間出困窘的微笑。

社會感觸帶給人多少煩惱呵！

三月二十一日到蘇黎世去聽理查‧史特勞斯 (33) 指揮柏林一樂團演出的音樂會。節目包括他本人作的〈唐璜〉及〈死亡與變容〉，和布魯克納 (34) 的〈D大調交響曲〉、貝多芬的〈艾格蒙序曲〉。

下午去州立博物館，主要是去看霍得勒 (35) 的壁畫原作〈馬利那諾之役〉。

音樂廳裝飾華麗，音樂會於十時一刻結束，十時四十分到車站，凌晨二時返抵伯恩。

隔天柏洛希來為他的肖像畫當模特兒，算是對他種種胡鬧的處罰。可是他不肯安靜坐好，製造了更多的惡作劇。

流浪者的記號，取自《瑞士民俗報》

附註

33、理查‧史特勞斯（Rickard Strauss, 1864-1949）德國作曲家、指揮家。

34、布魯克納（Anton Bruckner, 1824-1896）奧國風琴演奏家、浪漫樂派後期作曲家。

35、霍得勒（Ferdinand Holder, 1853-1918）瑞士畫家，內容睿智富象徵意味，色彩簡化。

伯恩的音樂季結束之後，我到歐柏霍芬住了四天。天氣二度晴美，也下了二次雪。結果我專心讀高爾基的《我的旅行同伴》、《流浪漢》、和《大草原》。《大草原》一書特別好。

現在我被奴夏帖聖樂學會徵募爲其第五十二屆音樂會的新團員，我認爲值得這麼做，因爲此次的主要節目是富蘭克〔36〕的〈救贖〉演出效果極佳。來自巴黎和日內瓦的獨唱家組成一個優美的四重唱；雖然他們個人都不十分出色。最先演奏的曲子是聖桑作品中較弱的一首〈七絃琴和豎琴〉，整個音樂會洋溢著一股光輝。

五月二日在士恩舉行的聖樂演奏會與之比較起來，顯得非常不理想。那指揮幾乎侵入喜劇的範圍，他的指揮棒總是向右向左，偶而向上，但甚少向下。在其中一首曲子的開頭，他的動作似乎是要使一輛卡車移動，在中間又發出一種捏扁了的怪音。

我從士恩回到歐柏霍芬待幾天，釣了六條魚，在開花的橘園中散步。

藝術傻子通常是個努力工作的人，十分可敬。一個星期以來，他的肚臍周圍和腋下不斷流汗。如果在星期天他也想滿足自己的藝術愛好，可以因此責備他嗎？他那需求放鬆的腦筋應該在第七天保持同樣的緊張狀態嗎？此刻仍有煩躁不安或一直在孕育騷擾的著作等著他。例如今日擁有廣大讀者的俄羅斯文學；挪威劇作家易卜生的確是邪惡的人，鮑克凌的幻想雖然離譜猶可忍受，可是往昔的一切好多了，彼時的藝術和諧多了，而當今每個人都想成爲一個獨一無二的現象。

我們這些藝術傻子又如何呢？我們完全不足取嗎？我們購買其書籍其圖畫的藝術家遠去了，難道他們連我們的民主政治也不喜歡嗎？因此，瑞士的榮譽公民前進吧！

左拉的小說《作品》，多麼不可思議的一本書！跟我們本身有關。我自己在瀕臨艱難之境，還去經歷這本書，太可怕了！我彷彿更加明白我仍然需要巴黎，我領悟我該去那兒。

我似乎正孕懷著要求成形的胚種，而確定必會流產。

構圖又逐漸出現了，藉一個或幾個人物來表現詩意的(諷刺的)奇想。素描依然是我比較有把握的創作方式；一用起色彩來，要傳達的東西就模糊不清，此種得來不易的經驗卻沒什麼效果。

最近的作品如〈死去的天才〉和〈父母悲悼慘綠枯槁的孩子〉等等。

五月底到六月初之間，我在慕尼黑度過二個半星期。花了八天的時間在莉莉家，執行拜見準岳父母的一連串活動。參觀分離派展覽會，聆賞不少齣歌劇。參加徵兵局的測驗是我此行的藉口，測驗結果平平，被列爲後補兵種。

六月。回到柏恩，維也納來的輕鬆歌劇團是我唯一的消遣，〈維也納血統〉、〈貝爾村的少女〉、〈礦工〉及〈甜蜜的戀人〉等節目暫時把我從寂寞的深淵裡拯救出來。

到了月底便準備製作版畫，動手之前先創作適當的素描。並非我欲成爲一位素描專家，可是由於彩繪工作上的失敗，我有意保留素描上的小成就。如今我是個異常疲乏的畫家，不過我的素描技藝持久不衰。

七月。寫生練習使我不致脫離軌道。另一方面，我不能由於畏懼自然透視法而失掉寫實的機會。

最初的嘗試至少在技巧上是成功的，以〈女人和野獸〉爲主題的第一批版畫沒留下什麼複印品，第二批的依然存在。

男人裡的野獸追求女人，女人對它並非全然沒有感知，淑女親近野獸，揭露一點女性的心理狀態，承認大家喜歡掩蓋的事實。

讀赫伯爾﹝37﹞的「諷刺詩」及「格諾芙華」，前者不錯。

附註

36、富蘭克（César Franck, 1822-1890）比利時風琴演奏家、作曲家。

37、赫伯爾（Friedrich Hebbel, 1813-1863）德國劇作家及思想性的抒情詩人。

〈樹上的處女〉一畫在技術上更成熟，這得歸功於各種粗細線條的應用。首先，我蝕鏤並雕刻樹的輪廓；其次，塑造樹的立體感，同時畫出人體的輪廓；然後，修飾人體，又畫出一對鳥兒。

此畫的詩意內容在本質上類似〈女人和野獸〉的。野獸（鳥）自然成雙成對，淑女想藉童貞把自己造作成某種特殊人物，但顯得沒有魅力；這是我對布爾喬亞社會的批評罷。

九月。周圍一片空茫，冰冷而荒涼，險惡而討厭。於是我猛烈地工作，唯一的果實——版畫「二個人相遇，各自假定對方的地位高於自己」——豈能影射其萬一。我在這幅畫裡頭為我的社會地位尋求慰藉。起先，急躁使我遽然蝕刻出草圖；然後，我再度經營構圖，大加改善，第二次的蝕刻運氣比上次好。接著做了一些素描，頗有老木刻畫的味道；例如：一幅正面的女子畫像，上半身轉向左邊，兩隻手臂均擺在左邊，呈坐姿。她看起來幾乎是一座建築物上的雕像。此類素描會產生什麼樣的圖畫呢？

新成立的市立劇院開幕那一天將演出〈湯郝瑟〉與〈吟遊詩人〉。裡頭只有一位非常優秀的歌唱家季斯卡維茲夫人（Frau Guscalewicz），不過她唱得實在棒，演技也燦然生輝。

閱讀赫伯爾的「戲劇之我見」及其它理論性著作。

由於音樂學會拒絕把我所要求的免費票發給我，我本季就不再參加管絃樂團的演奏。我打算替柏洛希的報社撰寫評論文章，如此一來我去欣賞歌劇與音樂會的次數將比我想去的還多。

十一月。溫特杜爾（Winterthur）的收藏家藍哈特（Reinhardt）要求我寄些蝕刻版畫過去；他太太把它們寄回來並說明作品不合其口味。我自己眼中的首次成功鼓勵我發佈此項道德宣言：「要死得光榮。」

十二月。當我努力瞭解義大利建築遺跡之時，我得到一個直接的啟示。雖然這些是實用的建築物，而建築藝術依然比別種藝術更有一貫性的純粹特質。它那空間性的有機結構，對我而言一直是最

有益處的學校；我是就純形式意義才這麼說的，因爲我用的是專業化的口氣。若要達到更高的成就，則成爲專家乃是絕對必要的條件。因爲每一棟建築的設計要素之間的相互關係顯然是可預測的；比起圖畫或「自然」來，建築作品能爲笨拙的初學者提供更迅速的訓練。一旦你抓住與設計相關的可測性觀念，便能更輕鬆更精確地進行你對自然的探討。自然的豐富性由於包含了無限的複雜性，當然宏大多了，可學的東西也更多。

觀察一棵樹，首先我們只看到它外緣的小枝枒，而未洞察其大枝子或主幹——這事實解釋了我們面對自然所產生的最初困惑。可是一當理解到此點，你甚至會在最外緣的樹葉裡感知到整個法則的重演，並且善加利用。

第一個收益時期中斷了。以前提過的危機變得更明顯。自然將我引誘到一條與首批成功作品裡的單純抽象質素相衝突的途徑上。這些質素含藏著未來作品的種子、目前暫時不可能創造的東西。自然已經成爲我被迫使用得太久的一支拐枝，我或許要仰靠它直到一九一一年爲止。此後的版畫是用一堆不再適合於最新實驗的知識製作出來的，因此已然埋入死亡之種。然後是鬆弛期間和印象派世界的接觸（一九〇八至一九一〇年）。

努力淨化並孤立我身上的男性表徵。不爲結婚做準備，卻把自己濃縮成單一的自我，準備迎接最大的孤寂。嫌惡生殖（倫理敏感）。

野獸山和神明山，這二座山上面的天氣明亮而清爽，可是它們之間卻棲坐著灰濛濛的人類山谷。如果碰巧人類之一抬頭凝望，這個人便被一股難以抑制的前驅熱望所侵襲；因爲其餘的人不是知其所知，便是不知其所不知，而唯有他知其所不知。

1904 年

到今天爲止我已完成三幅〈小丑〉，最近的一幅是蝕刻銅版

畫，但我總是發現鋅版能製出更優美的線條。這個問題解決了嗎？大概暫時解決了。

在賴歇爾教授（Reichel）教授家有個五重奏的聚會。教授自己作了一首曲子，對一個法律學家而言，乃是相當不錯的一首。我演奏第一小提琴手的部分，爲了討他歡心，我曾經仔細預習過。

因爲生活步調的改變，我不得不忍受另一次扁桃腺炎的侵襲，它持續了一整個星期。醫生吩咐我拿熱毛巾敷喉頭，但我拒絕。

三月底，洛特瑪來伯恩小住，因此我們立即組成一個絃樂四種奏團。我負責第一小提琴手；Ｖ小姐、《伯恩人聯盟》雜誌專欄作家的姪女，是第二小提琴手；洛特瑪，中音提琴手；高夏特教授（Gauchat），大提琴手。我們順利地奏了三首莫札特的四重奏曲。

第二天我又去洛特瑪住的地方，那把美麗的中音提琴還沒被拿走，於是奏起最溫馨的音樂：莫札特的小提琴與中音提琴協奏交響曲，二首非凡的小品曲。我們二人同時也是極佳的聽眾。

進步？可能罷！可是前途暫時阻塞了，大概是囘顧與反省的好時候，也許能帶給我勇氣。

在慕尼黑習畫時期的第三年，我認真地以繪畫爲職志。接著是在羅馬的謙遜學徒時期，該期末了我始而藉「漫畫」來表示反抗的情緒。回到伯恩，我努力與自己的本性從事更密切的接觸。然而義大利仍然梗在我的消化道裡，好長一段時間內我常感到幾分祕結。我之臨摹自然——我這樣做有時候是有意的，有時候卻是不知不覺的。——妨礙了我的解放。當我看出此種二元性時，我至少能夠造出一點純正的、不直接學習自然的作品。每當我試圖連結二者，往往產生在風格上比較薄弱的東西來。我要毅然處斷難局，並格外精心探討自然，甚至去上解剖學。我何時才能跨渡這峽谷？

四月裡聖樂學會在一場音樂會上將舒曼的〈浮士德情景〉演奏得可圈可點。

讀十一齣史特林堡〔38〕的獨幕劇，以及〈瑞典經驗〉。戲劇中

的人物不太像是真實的個人，而是自我的象徵或是作者多重面貌的自我。這是我完全陌生的一種風格。此後又讀比較熟悉的著作，例如《沈落的鐘聲》，我承認它多處微顯俗麗的文筆的確令我吃驚。梅里美（39）的《卡門》似乎是品質最高的故事。

　　四月將盡，我在歐柏霍芬消磨了三天，暫離素描桌好好休息一下。

　　莉莉帶著禮物突然出現，真叫我驚喜。其中有一本非常有趣的羅丹作品集，並非件件佳作，但〈卡萊市民〉實在太棒了！

　　工作停頓了一陣子，我只消遣地彩繪一點東西；同時著手稍微整理我的日記，不少記錄最好刪掉，只要知道我以前偶而醉酒昏沈歸來便自覺是個詩人也就夠了。不過，我畢竟沒喝過度，而火車站旁那家餐館裡的奴安堡葡萄酒確實美妙。（蝸牛肉也是，但那是另一回事！）

　　五月裡閱讀戈果爾（40）的《檢查員》，席勒的《人類之敵》和《唐·卡洛斯》，赫伯爾的《尼布龍根的悲劇》。

　　單調而晴美的日子妨害我的工作。有時候我畫了寥寥幾筆有勁的線條。它們真富於表情；可是同時有一絲恐懼感擒住我。更進一步擴展領域的時辰來臨了嗎？

　　我與柏洛希再次深入附近的美麗鄉野。我們搭火車到杜爾嫩（Thurnen），然後登上里奇堡（Riggisberg），與在那兒當風景畫家的柏雷克會合。下午抄絢麗的小路到畢雪列格（Bütschelegg）度

附註

38、史特林堡（August Strindberg, 1849-1912）瑞典大劇作家，一八九五年之前的作品屬於寫實派，此後便開表現派戲劇的先河。

39、梅里美（Rrosper Mérimée, 1830-1870）法國小說，尤以短篇小說為勝，題材浪漫，手法寫實。

40、戈果爾（Nikolai Gogol, 1809-1852）俄羅斯寫實派文學之父。

過一個佳妙的黃昏。柏雷克回到他那幅未完成的風景畫上，我們花了四個鐘頭走回柏恩。

柏洛希變成一位徹底的自由思想者，而且時常表露非常反宗教的見解。幸好他那小神學家的父親再也不必目擊這一切。但是一頭機警的狗聽了一席特別偏激的言論之後，在他的腿上咬了一口。他想割下一根小枝子來防衛另一次攻擊，此時小刀卻割傷他的手指。我把此事解釋爲遭受天罰。

工作進行得不太順利，對自然的研習彷彿毒化了它似的。題名爲〈淑女〉的一幅畫，輪廓本身頗富吸引力；可是立體表現方面，爲了顧及寫實格調而破壞它的整個魅力。我實在應該想出一個實現我的線條發明、又不喪失其原創意味的方法來。一旦金屬版面的硬度不再是問題的話，銅版雕刻就是答案了。羅丹的裸體人物速寫是個好例子。我理會到這一點，但只要初期雕版畫裡的形式幻象對我依然有意義依然潛藏些許希望的話，我便無法斷然放棄它。

六月。我們常爲此地月底的瑞士音樂節活動舉行預演，缺席了這麼久之後，他們到底把我召回去。目前正忙著練習巴塞爾的胡柏〔41〕寫的一首交響曲，是非常艱深的曲子。同時洛桑交響樂團也在個別預演，稍後會加入我們。

我多麼需要維持我頭腦的全然冷靜，而此刻一闋純熱帶的間奏曲降自天國。我慌亂地四處徘徊。一度驟然佇立亞瑞河岸，我完全忘我地躑躅，彷如我的腦筋已遭焚燬。何等的景致——湍流的碧綠河水和璀璨金黃的河岸突然出現在我眼前！我感覺似乎剛從一場狂野的夢中醒來。許久我已不費神觀賞風景了，而此刻它就在那兒，輝煌動人！今天以前，我一直過著思想的生活，嚴肅而缺乏熱血，我猶將如此活下去，因爲我要這麼做。喔，太陽，你是我的主人！

時機還未成熟，奮鬥與挫敗的癥結仍未解開，沼氣與霧氣依然升起並麕集在我和天空之間，一大堆箭朝著我射來。

六月底七月初，我在史托克峰下的客棧裡住了幾天，十分鐘內

便可攀抵峰頭，真是手腳並用爬上去的。山頂上的世界令人迷魅，鐘聲和牛鈴聲從淵深的谷地傳上來。士恩那邊下起暴雷雨，我看到閃電在我腳下遁走。片刻之間，頂多半個小時，我做了一場夢，夢見我從過去的勞苦工作中解放出來。然而隨後似有一個聲音在呼喊：「回來！你尚無資格逃逸。」

親愛而遙遠的村鎮邀我前來稍事休息；然後，是的！我將歸去，我欲完成工作，我不想逃逸。我要走上耕作的路，我的雙手不離開播種機。

哈勒爾來看我。他稱讚我的版畫；完全孤獨地在堅硬的石版上拼命試驗了這麼久之後，今天我不表示異議。

他的美言似有鼓舞作用，我蝕刻了〈女性的魅力〉以及〈山的寓言〉。

〈女性的魅力〉是〈揭開淑女的秘密〉的精製版，臉部的表情變化道盡一切。

拜倫的長詩〈哈洛德公子巡遊記〉，第四篇比前幾篇有趣；但我更喜歡海涅﹝42﹞的《新詩集》與《冬天的故事》，正在讀第二遍。贊諾芬﹝43﹞的著作和柏拉圖的《論文集》，非常精彩。

我們的主人──太陽──所立下的規則很嚴厲，沒有調整的餘地。適應的問題終究把我們變成地方人。生活方式、工作觀念、事實上整個倫理規範，是忍受不了太多陽光的。我以某種忍從和細心等待的方法來拯救自己，我暫停。

我的生命功能鎖在某處的一個保險櫃裡，保存得很好。附耳傾

附註

41、胡柏（Hans Huber, 1852-1921）瑞士作曲家。

42、海涅（Heinrich Heine, 1797-1856）德國抒情詩人及文學評論家。

43、贊諾芬（Xenophon, 434?-355 B.C.）古希臘哲學家及歷史學家。

聽，便可聽到脈搏輕柔的跳動聲。

　　八月。莉莉來訪，我到巴塞爾接她，我們從歐柏霍芬出發，歷遊景色宜人的無數村鎮，抵達汶格那普（Wengernalp），於此面對聳入雲天的山岳享用午餐，然後走上小界碑，再下轉格林戴華德（Grrindelwald）趕上最後一班火車。

　　另一次由伯恩出遊到日內瓦，我們被這城市的華麗氣氛所懾服，光彩奪目的觀光客車以及活潑愉快的街頭音樂。我看到咖啡店的小提琴手，以大提琴手的姿態在演奏他的樂器，右手的姆指按在指板和頭髮之間。而仍然發出宏亮的樂音。過了許久之後的今天，再度聽到我所鍾愛的那首義大利歌。

　　看過這個迷人的地方，這媚人的法國情調，洛桑（Lausanne）似乎不太有吸引力了，像是伯恩的一個私生子，非常俚俗。蒙特里斯（Montreux）至少有美麗動人的景色。

　　藝術方面亦然。在日內瓦可看的東西很多，拉絲博物館有一組至佳的柯洛作品，其中的裸體畫像是新風格繪畫中的傑作。在洛桑時，我們參觀了「瑞士沙龍」，懸掛在那兒的阿米特（Amiet）之畫〈一個婦人〉，滿佈大似麵團的太陽黑點，她看起來全身斑污；然而這還算是比較出色的一幅！（在巴塞爾，我們去過最好的瑞士美術館。）

　　一月十五日至二十五日，待在慕尼黑。多次拜訪博物館的版畫室。夏天，華西黎（Wassiliew）來伯恩盤桓數日，她在這短短的期間內曾經使我為比爾斯李〔44〕而瘋狂。我要求看他的早期和晚期作品。他的風格受日本藝術的影響，具有煽動性，其誘惑性令人躊

附註

44、比爾斯李（Aubrey Vincent Beardsley, 1872-1898）英國插畫家。

45、布雷克（william Blake, 1757-1827）英國詩人、畫家、神秘學家。

46、霍弗（Karl Hofer, 1878-1955）德國畫家，畫風屬抽象及表現派。

蹭跟進。有人交給我一本論述布雷克〔45〕的英文書，霍弗〔46〕一再提起它，比較接近我最近的觀點。我發現哥雅的〈預兆〉、〈狂想曲〉，尤其是〈戰爭的災難〉，的確是絕然的鉤心奪魂之作。莉莉送過我許多哥雅繪畫的照片。目前我很重視此類作品。接受這些象徵新時代的東西，並非單單出於衝動，更出於需要和意願；因為，說句老實話，我一直過份疏遠了。

在慕尼黑得以觀賞一些精彩的表演。德意志劇院裡的中國特技表演尤其神妙，道地的亞洲人乃優於厭倦歐洲的英格蘭唯美主義者。莎哈瑞（Saharet）來去有如一陣輕風，最後她的一隻腿優美地靜止在徐徐拉上的二幅幕帘之間，給觀眾留下深刻的印象。

滿載回歸我伯恩的光棍窩居。

如今我繼續替報社寫音樂評論文章，碰到差勁的樂團又不得不去聽時，實在痛苦。同時還得受一位名叫洛比的小提琴小學生的折磨，另外又指導一個非常勤勉、較少噪音的女孩畫圖。如此，我自己掙得零用錢，只消仰靠父親供應食宿。

我保持每星期六下午與音樂老師買恩在咖啡店見面的習慣。星期二和星期三晚上參加管絃樂團的練習，現在我已簽約成為正式支薪的團員。

略嫌長久的中斷對我的工作並無害處。有一陣子我依然有點懷想布雷克；但過後，我敢說恢復完全的自我了。我雕印最後一版的〈女人與野獸〉及〈君主制主義者〉，和新版的〈佩修斯〉。

我需有極大的耐心來處理印刷的事，因為季拉德（Max Girardet)走開了。希望這些比較重要的作品不要泡湯才好！當我印刷蝕刻小品「女性的魅力」時，不禁思及那波蘭女子，說外表不會騙人是一種無稽之談吧！她目前在土魯斯（Toulouse）上學；聽說她患了肺結核病。山谷中的莉莉，山谷中的百合！

我在心底忙著安排一次版畫展，連懸掛的次序也考慮到了。

十二月。終於印出來了，我很滿意。這個新的〈佩修斯〉給悲

傷沈悶的怪獸「不幸」予致命的一擊，他砍下它的頭。此動作反映在他的面貌上，他的臉孔是景象的鏡子。基本的痛苦標記逐漸混雜著哭聲，後者終於占了上風。從另一個角度來看，純粹的痛苦奇怪地滯留在旁邊的蛇髮女怪頭上，她的頭部已喪失蛇冠及尊嚴，面部表情愚蠢而微顯荒謬。「智慧」戰勝了「不幸」（這是更精練的「小丑」續作。）

十二月底。喀斯蒂亞又出現了，每次他都更向忘我的境界走近一步。他臨走前在鐵路餐廳請我喝酒吃魚子醬，然後像往常一樣醉醺醺地上火車。他不再對我述說他的新信仰：「否則，你又會從我身上取去！」他仍舊忘不了在慕尼黑的東妮；「噢，我願意花十年在那兒重新開始，因為這麼美麗的生命永不會回轉。」

我依洛特瑪的建議讀了王爾德[47]的《社會主義》和《人的靈魂》。

1905 年

一月。「獨翅英雄」，一個悲喜劇性的英雄，也許是一位古代的唐吉訶德。此一典型及詩意的觀念在去年十一月裡便隱約浮現，如今終於明晰化並且得到發展。這個生來便只有一隻翅膀的人不斷努力試飛，以致折斷他的雙臂與雙足，猶然堅忍續存於他那理想的旗幟下。他那雕像般莊嚴的姿態，正與其已經殘廢的身體成對比。我需要特別掌握此一對比質素，以為悲喜劇精神的象徵。

我在起居室停筆休息，並削著其中的一枝鉛筆，此時畫面上一位壞脾氣而憔悴的婦女滔滔發表激動的言辭。它雖不是針對著我來的，橫豎對我是一種打擊。我那急促尖銳的筆致由素描紙透到墊在下面的報紙上。這宣洩我的怒氣，使我有時間去考慮到底可用那三個來做適當的反擊。在這整個過程中，我的身體微微地顫抖。

我們的四重奏樂團準備做半公開性的演出，參加俄羅斯學生協會為紀念在聖彼得堡巷戰中犧牲的人所舉行的慈善義演。我們練習

貝多芬的〈作品十四C小調〉，舒伯特的變作曲〈死亡與少女〉，
和海頓的小夜曲。由於我沒什麼野心，故讓布魯恩（Fritz Brun）
負責第一小提琴手，並把樂譜留給他用。賈恩則奏中音提琴。洛特
瑪表現得熱情似火、精力充沛；如果他以同一不節制的活力去執行
每一件事情的話，一定會搞得未老先衰。他身上的火亦燃及與這項
計畫有關的思想。我快樂地迎接此份工作，但他一點也不瞭解我的
心情。

　　一位特殊人物，有輝煌的才賦和一切思維能力，然卻沒有慈悲
敦厚的胸襟──我始而領略到這是偏頗不全的。對於我，一位創作
性的藝術家而言，那甚至是一種阻礙。

　　是的，擔任第二小提琴手的傢伙對許多事情都非常清楚。

　　本交響樂團舉行第五屆音樂會時，史上最傑出的音樂家之一卡
薩爾斯〔48〕前來共襄盛舉。他的大提琴聲音憂鬱得令人心碎；他的
奏法變幻無窮，時而由深處往外揚，時而向內進入淵底；他演奏時
閉上雙眼，可是嘴巴卻在一片寧靜中輕微哞鳴。

附註

47、王爾德（Oscar Wilde, 1854-1900）英國劇作家及小說家、詩人、評論家。

48、卡薩爾斯（Pablo Cassals. 1876-　　）西班牙大提琴家、指揮家、巴哈研究
家，確立近代大提琴奏法的音樂泰斗。

靠著七弦琴的男子

1905 年

　　預演時，本團指揮被卡薩爾斯嚇壞了；他發現這位指揮不僅對音樂沒有感覺，而且樂譜知識也差，一再選錯拍子。

　　除了鮑凱利尼〔49〕的大提琴獨奏曲之外，他又獨奏了巴哈的〈撒拉本舞曲〉。

　　三月二十日。「老鳳凰」並不代表什麼理想人物；他活了五百年，一副歷盡滄盡桑的模樣。寫實與寓言交融的結果產生了喜劇因素，此種表現法也有悲劇的一面，鳳凰不久即將退化成單性生殖動物──一想到這便對前途不持樂觀的看法了。以五百年為一周期的失敗循環律，是一種崇高的喜劇觀念。

　　雖然奧維德〔50〕並不是寫這個主題的最佳作者，但可讀處甚多，我同意他不殘忍地燒死老鳳凰的安排手法。今天首次把這版畫印出來。

　　接著雕印了〈嚇人的頭部〉；我幾乎要相信這將是精密風格的最後一張版畫，嶄新的東西就要跟著來了。我的眼睛轉向哥雅成長的西班牙。

　　Ｄ戀愛了，當然只是半快樂地，意即他仍然不知道自己的處境。他跑來請教我，我能告訴他什麼呢？她是一位專業小提琴家，相當有才氣；可是她的一切總有點兒過份白皙、過份貧弱、不再年輕了，這頗與其孩子氣的長像相衝突。

　　可憐的Ｄ一看到勿忘我的神色便再也無法平靜了。沈迷的愛無疑是美麗而強烈的東西，但此時她應該拿出適當的勇氣來。Ｄ可能覺得十分不自在而逃避真正熱情的女人，或者認為自己不值得對方的愛情。

附註

49、鮑凱利尼（Luigi Boccherini, 1743-1805）義大利大提琴家、作曲家。

50、奧維德（Publius Ovidius Naso Ovid, 43 B.C.-A.D. 17）羅馬詩人。

每個人都必須再三探討此類問題以便自尋答案，不要盼望別人給他提供正確的意見。但我給他勇氣：先確定她是真正屬於他的，而後才長期觀察她是否適合他。

我不宜扮演的D的角色，我這麼說並毫無輕蔑的意思。我已經看過哈勒爾經歷此種激情。跟他們所不同的，我發展出一套巧妙而實際的策略。我確知如何辨別一切危險；於我猶未完全成熟的一段期間，得有機會瞥視此種慘境，那便夠了。

從此以後，我就把最親密的東西銷在最神聖的地方。我指的不只是愛情，更指所有暴露在它周圍的形勢，因爲命運以一種或另一種方式對愛情施加的攻擊總有些是成功的。

此一策略是否不致導向某種不毛的境地，不久的將來就會真象大白的。我並沒有自由選擇的權利，它早在我身上進展著。

也許那是因爲我創作本能看做最重要的東西；或者不應該如此理性地闡釋整個事情，也許有一個不朽的賢明精靈在支配這一切，它甚至可把我們引向一片荒野。

有一件事是確定不移的：在創作的時刻裡，我有幸感受到全然寧靜，徹底裸露在自己面前，不是一天的自我是永恆的自我，十足一個工作的器具。一個容易動搖與激變的自我，藐視其風格而戴著一頂高帽步出畫框。

人有時候想對一件「藝術品」說：「日安，自我先生，你今天繫的是那一種領帶？」

我便如此全副武裝地站著，期待作品二號來襲。

如果沒有什麼新東西來，我就不再有什麼可說的。做爲一種前兆，我與我過去的一切斷絕關係。

在我之前，別人已闡釋過〈小丑〉。戈果爾的《死靈魂》第一部第七章：「……某一種笑有資格被列爲更高抒情的情緒，迥異於一般做樂喧鬧者的格格發笑。」

他稱自己的小說爲「一個充滿看得見的笑聲與看不見的淚水之

世界。」

　　這個俄羅斯人更進一步地說：「用含笑的淚珠裝飾你的文章。」

　　海涅的說法稍嫌陳腔：「笑得彷彿正用他的大鎌刀在逗我們笑。」

貓　1905 年

四月。我可說是經歷了一場智力之戰。洛特瑪吾友，你對待我很好，我永將心存感謝，然而我們又要分道揚鑣了。我仍然看得十分清楚你就在那兒。

我必須更加奮鬥，否則在這井然溫順裡，我會愈發軟弱無力。否則它將變成一支牧歌。

被記錄下來的東西不再靈活了。我不該長期定居於此環境中，不然的話我勢將失去自我。

有時候，我應該跪著沈入空無一物的地方，並任其推移。

我已經受夠有關是否應該如此的種種冷嘲熱諷。

《老鳳凰》有類似荷馬史詩的直喻性，而形式則是獨立的。

關於〈小丑〉一畫還有一點可說的：面具代表藝術，人就藏在它的後面。面具的形狀是分析藝術品的門徑。藝術世界與人類世界的二元性是固有的，一如巴哈一首曲子所表現的。

我樂意從事種回頭思考的工作。

最初幾版的〈女人與野獸〉裡，女人蒙受太多苦楚；後來的幾版，我賦予她不完全令人唾棄的面貌。

可以寫出以我畫中人物的「醜惡」意義為主題的論文。

只用一隻眼睛看畫面而發掘畫中主體如何獲得浮雕意味，這是一項很奇妙的經驗。為什麼會這樣呢？事實上，單眼視覺並不會使主體產生浮雕感；儘管經驗告訴我們是頭腦引發了此類不正確的概念，而當我們用單眼看時依然完全誤解空間性的東西。於是我們無法確知畫的表面是什麼模樣，因而促使我們對主體的形狀產生浮雕錯覺。

我承認我比較滿意自己的蝕刻版畫，但我不能如此繼續下去，因為我不是這方面的專家。然而我尚不全部放棄，我只想找一條合理的出路。某一天當我正用針在抹黑了的玻璃片上素描之時，一線希望前來誘惑我。一項磁器上的好玩實驗給了我這個靈感。所以工具不再是黑線而是白線了，背景不明亮卻黝暗了，就像現實界的一

樣。這可能是由版畫進入繪畫階段的轉變。但由於謙遜和謹慎，我還不繪畫。

現在的標語是：「讓主題明亮起來吧！我因而徐徐滑入調子的新世界。

白色力量的運作相當於繪畫的手法。此刻離開黑色力量所構成的嚴凝的版畫國度，我感悟自己正要進入一片廣大的地區，起初無法確辨它的方位，這未知的土地實在神祕。

然而前進的步伐必須踏出，母性的手如今大為接近了，它或許會助引我行過無數崎嶇的地點。

前進的步伐必須踏出，它久來一直在我作品各方面中充實自己。這幾幅版畫不足以代表過去二年的創作全貌；大量的速寫猶未被應用到抽象主義者對於形式抱持的主張上，它們靜靜地等待著。

我向前邁進的時機成熟了。

我必然由渾沌著手，那是最自然的開端。這麼做叫我感到安心，因為一開頭我自己大概也是渾沌的。這是母性的手。相反地，站在白色表面之前，我往往顫抖而猶豫。但此時我故意給自己帶來衝擊，並且擠入線條表象法的狹窄邊界地帶。由於我在那方面用心又徹底地練習過，所以一切進行得十分順利。

擁有從渾沌著手的權利真方便！

這黑底色上的光線初兆也不像白色上的黑色力量那麼猛烈迫人。讓你能夠以更悠閒的方式前進。原來的黑色成為一種反力量，由現實停止之處開始。那效果就像初升太陽的光線在山谷的兩側微微閃亮，太陽升高時光線逐漸穿射得更深，剩下的黑暗角落只是餘留物。

這一切激發了木刻畫與石版畫的技術觀念。也許苦盡甘來的時刻不遠了。

貝多芬的音樂，尤其是晚年的曲子裡，有的主題不容內在生命自由流露出來，卻譜成一首獨立自足的歌曲。演奏的時候，我們應

該小心決定它所表現的心理內容是否涉及別的東西。我個人發現獨白的形式愈來愈有吸引力。

因為在這地球上我們終歸是孤獨的，即使是生活在愛情中也不例外。

勿使永恆的火花被規則與制度熄滅。要謹慎啊！可是也不要完全棄離這個世界。想像如果你死了，經過無數流亡的歲月之後，有一天他們允許你向地球投下一瞥，你看到一個街燈和一頭老狗抵柱抬腿，你感動得不禁啜泣。

個體並不是一個要素，而是一個有機的組織體，不同種類的要素不可分離地並存其中，若強使分離則組織體會死亡。例如，我便是一個戲劇性的合成體。這兒一個先知現身了；這兒一個粗暴的英雄在叫囂；這兒一個酒仙跟博學的教授在辯論；這兒爸爸向前逼進，發出中規中矩的抗議之辭；這兒寬大的舅舅在說項；這兒姑姨碎嘴閒語；這兒少女笑出撩撥春情的笑聲。而我左手拿著尖銳的筆，愕然一一旁觀。一位懷孕的母親想加入這場遊戲，我喊道：「噓！你不屬於這兒，你是可分割的。」於是她快然消退。

愈來愈多音樂與版畫之間的相似性強烈地映入我腦海。但是我無法提出精闢的解析。無疑二種藝術都是變化無常的，克尼爾畫室裡的人正確地談論一幅畫的呈現法，他們意謂的是一些全然變化無常的東西，比方畫筆的運作與效果的創生等等。

一顆抑鬱可憐的學童之心在向我告白。他被拖離他的抄寫本和浸在墨水瓶裡的筆，被拉向窗口。他的眼睛想在戶外游移，眼睛緊貼著窗玻璃，額頭碰得格格響。正在下面玩的小孩是快樂的，可愛女孩艾蕾妮的微笑是快樂的，他那雙跟隨她的眼睛是快樂的，他那顆抑鬱可憐的學童之心是快樂的。

可是樹木心生嫉妒，藏起他眼中唯一的世俗喜悅。它們還要把艾蕾妮扣留多久啊！時間嘀嗒又嘀嗒，筆已經浸了浸。

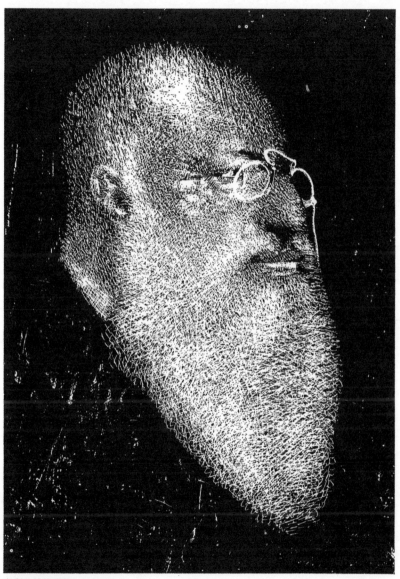

克利父親的畫像　1906年

他對我說他在鏡子裡看到自己的臉，一張光潔而滿含愛意的臉。他曉得比今天更好的命運正等著他。他知道它就在遠處的那兒。火車頭吹起哨音了。

幸福不僅存在星星上空，同時也存在這兒的地上。以後在某個國度的某一處將出現女人。

她向這些女人祈禱，殿堂以女性的名譽高高立在那兒。有一個會走下來，她不只是一個，而是整個女性。她會說：「我帶來艾蕾妮的問候。」而她的聲音就是音樂。

古希臘的殉道藝術家。如果希臘民族不曾擁有他們的保松（Pauson），他們的皮里鳩斯（Pyricus），那麼……可是他們確實擁有這二位藝術家，而且給予嚴厲的批判。樂擅表現人類最罪過最醜惡面貌的保松，生活在潦倒悲慘中。皮里鳩斯以一位荷蘭大師的熱忱繪寫理髮店、污穢的工作坊、傻子等題材，彷彿此類東西在現實中確有無比魅力而且稀罕難見似的；儘管喜好奢侈品的富人拿金子來購買他的作品，他卻被封以「污穢畫家」的綽號。當局覺得應該採取措施把這位藝術家拘限在他的真正範疇裡；底比斯法律命令他把模特兒畫得比本人漂亮，若他繪出醜化的肖像，則要受到懲罰。那不是一條針對無知的拙劣畫匠所下的法律條文，像評述者通常所想的一樣。它非難希臘的藝術鬥士，非難他們以強調醜惡特徵而求取貌似的聰明伎倆，亦即「漫畫」。

五月二十一日──六月十三日，巴黎之旅，柏洛希與莫利葉（Louis Moiliet）同行。

盧森堡博物館印象：早期的霍得勒淵源於夏梵尼 [51] 的〈窮漁夫〉，摻混溫合色素的灰色調。馬奈初習維拉斯奎茲及哥雅，逐漸步入現代。莫內的風格多變，因為他不斷向前推進，同時也做多方面的保留。希斯列熟練優美！雷諾瓦的流暢幾近瑣碎卻又很有意思！畢莎羅更鋒利。喀里埃爾 [52] 的形式主義相當誘人，是演練色調的範例。

　　國立美術學會印象：朱羅加〔53〕的〈我家三姊妹〉，暗調子的
繪畫，寶石飾品和牙齒等物因而特具烘托效果，人物和風景的配置
很得當。

　　羅浮宮印象：僕辛〔54〕、羅倫〔55〕、尤其華鐸〔56〕，均是偉大
的畫家。弗拉果納〔57〕的作品水準參差不齊。夏登〔58〕的小品繪畫
乃不朽之作。米勒的〈春天〉，一幅卓絕的風景畫！更有安格爾、
柯洛及高爾培的傑作。我不太瞭解德拉克洛瓦的藝術。哈爾斯〔59〕
的畫保存得很好，唯〈笛卡兒肖像〉變得非常枯黃。林布蘭特著實
非凡偉大，晚年作品尤佳！

　　拉斐爾令我覺得十分沈靜。提善的泰半作品已朽退成一片黃。
汀托雷多〔60〕不愧是一位大畫家。維洛內塞亦然。有一些達文西的
重要作品，其畫的保存狀況也不好，但由於他沒有拉斐爾或提善那
植養暖色調的偏好，所以在黃色光澤之下的冷色調依然有力，當然
一切都顯得太暗了，他畢竟是處理調子方面的開拓者。

附註

51、夏梵尼（Pierre Puvis de Chavannes, 1824-1898）法國畫家，構圖古典，形
式優美，筆致憂傷。

52、喀里埃爾（Eugéne Carriére, 1849-1906）法國印象派畫家、石版畫家。

53、朱羅加（Ignacio Zuloage, 1870-1945）西班牙畫家，擅繪風景、吉普賽人、
鬥牛等題材。

54、僕辛（Nicolas Poussin, 1594-1665）法國歷史及風景畫家，古典派大師。

55、羅倫（Claude Lorrain, 1600-1682）法國風景畫家及雕版畫家。

56、華鐸（Jean Antoine Watteau, 1684-1721）法國畫家，以牧羊人、牧羊女、鄉
村景色圖見稱。

57、弗拉果納（Jean Honoré Fragonard, 1732-1806）法國畫家及版畫家。

58、夏登（Siméon Chardin 1699-1779）法國靜物及世態畫家。

59、哈爾斯（Frans Hals, 1580?-1666）荷蘭畫家，長於肖像及風土民情畫。

60、汀托雷多（Jacopo Robusti Tintoretto, 1518-1594）威尼斯派畫家，最推崇
米開蘭基羅的構圖及提善的設色。

在這些璀璨的星群中，杜瑞（61）的書法風格之最佳版畫仍然閃亮突出。維拉斯奎茲筆下的人物畫，自尊與生氣活現。我更喜愛哥雅，他的畫面由灰到黑的變化精彩繁複，肌膚的色調在其中就像是嬌弱的玫瑰；這是一重更有親切感的手法。

從達文西那兒走出來之後，你會感到臻及他這種境界的藝術家夫復何求！

七月。「純粹」藝術的實情並不像獨斷的主張所說的那樣簡單。分析到最後，一張素描已是一種創作方式，不再只是一張素描了。它是一個象徵，刻畫形相的線條愈能與更高次元做更深入的接觸則愈好。這麼說的話，我永遠不會成為信條定義下的純粹藝術家。高等動物的我們同時也是上帝的機械式產兒，然而我們體內的智力與靈魂卻以完全不同的次元在運作。

王爾德說：「所有的藝術既是外觀的又是象徵的。」

我懷疑我目前是否有能力在雕刻畫裡表現動態。害怕在蝕刻過程中使二個線條相互撞碰，這種感覺很不好受。銅版鏤蝕術如何？

讀巴爾扎克的《三十歲的女人》，萊蒙托夫（62）的《我們這一代的英雄》。

來自美國的小提琴家萊歇爾（Max Reichel）刻在此地，這驅使我們來個五重奏。因為他是專家，我便負責第二小提琴手的部分。他稍微戲弄我們的法律學家所作的曲子，

我承認莫扎特的〈C大調五重奏曲〉好多了，這首曲子真是標準的行板作品。樂隊首席斐斯西（Pescy）是一流的專家，我們與

附註

61、杜瑞（Albercht Dürer, 1471-1528）德國文藝復興畫派領袖，蝕刻發明者，以軟木刻及金屬版畫著名。

62、萊蒙托夫（Mikhail Lermontov, 1814-1841）俄國詩人、劇作家、小說家，其作品浪漫主義中帶有強烈的民族個性，自傳色彩濃厚。

他這位非常神經質的小提琴獨奏家組成另一次絃樂四重奏。洛特瑪和我對調，他拉第二小提琴，我拉中音提琴。劉安多斯基（Felix Lewandowsky）在大提琴上僞造優美的音色；如果他這般耍弄單槓的話，一定老早就摔斷頸子了。

題材本身是死寂的，重要的是它給人的感應。色情題材的時興並非法國才有的現象，而是一種對於特別容易激發感應力的題材之偏好。

結果，外在形式幻化多端，隨著名人諸種性情而變異。

呈現的手法也因而不同。

古典學派顯然已看出這一天的到來。

好心的劉安多斯基替我送來第一位顧客，他的同事舒爾茲博士（Frank Schulz），住在西柏林莫茲路五十四號一樓。

如果我必須繪一幅十分真實的自畫像，屆時我要展示一個奇特的殼子，我就坐在裡面，像堅果裡的果仁一樣，這內部應該畫得清楚，讓每個人都明白。這自畫像也可以命名爲〈鑲嵌物的寓言〉。

攝影術的發明正逢其時，恰可來警告唯物觀的繪畫見解。是的，我親愛的亞歷山大（指Alexander Reichel），你所誇示的學問是多麼可笑的一種。「自然」於此算是什麼？重要的是「自然」據以運作的法則以及它如何顯示給藝術家。

這是你沒抓住的，你這白癡；而這並不是一切。人家只告訴你這一點點，因爲人家不敢對你全盤說出，人家這麼做猶然過份高估了你。（除此之外，你蠻不錯的）。

我把適量的瀝青塗在一塊鋅版上以爲蝕底。我用一根針隨心所欲地描畫，毫無顧忌，甚至在背景部分拿刀來刻畫。浸腐蝕液時像贖罪般地在這技術之罪上撒下一層多孔的底綱，一方面避免模糊，一方面使背景蝕得更深。

「支撐空間的法則」——這應該是適用於我來日畫圖之一的標題。

今天我仍未達到那一點；目前的問題是：「你喜歡現實嗎？」我答道：「是的，以我自己的方式！」

一個人並不斥責位於稍遠處的東西。我們加以訕笑的弱點應該至少有一點點是我們自己的。唯有如此，作品才能成為我們自身的一部分。必須除除花園裡的雜草了。

我喝醉了，多少年第一次再度真正喝醉了，但這一次喝得非常適當，只喝香檳，海得息克牌的，付錢的人不是我！在明亮的白晝裡，一絲微笑爬上我的雙唇，我身著無尾半正式晚禮服頭戴柏洛希的高帽踉蹌歸家。躺在床上，我又覺得非常非常舒服。沒有憂愁的痕跡，一切井然有序。你可以放心翻滾然後大睡！出乎老習慣，我試圖關燈，我只犯了這麼一項小錯。「現在是白天，我用不著關什麼燈來著。」——我用啞默低沈的音調如是說。

我需要幾天的工夫去抹消我的微笑，它似乎固定一如芭蕾舞劇女主角的笑容。

我是造物主嗎？我聚集了這麼多出色的東西在我內部！我的頭疼痛得快要爆炸了，它不得不容受過剩的力量。你願生而有之嗎？（你值得嗎？）

逼真的一幕：天才坐在一所打不破的玻璃屋裡孕育觀念。誕生之後的觀念發瘋了，透過窗子把手伸向第一個路過的人。惡魔的爪子扯裂，首先抓到的是鐵片。你以前是個模特兒，在鋸狀的牙齒間這作嘲諷的聲音，如今對我而言，你是可塑製的素材。我把你擲到玻璃牆上，你黏在那兒，映著影子黏在那兒……於是藝術愛好者來了，從外面注視這件流血的作品。接著攝影師也來了。隔天的報紙上說：「新藝術」。學術期刊給它取了一個以「主義」為字尾的名稱。

在我眼中，版畫像完整的作品一般出現在我面前，或者該說在我背後，因為它們對我而言已經顯得奇怪一如我生命記錄的片斷。此時我必須想辦法向別人證明這一點。我擁有明確的感覺，但猶未

將之轉化到藝術裡。因此在別人心目中，我是一個正在快速沈溺並準備跳開的老人。

我現在應該再奮鬥，主要是去抗拒那阻擋我開發一已原創天資的禁令。這當然不自由，卻未予我任意低估它的權利。何況我的奮鬥仍然過份急切；如果我有意做理性的追尋，我根本就不應想起「奮鬥」的字眼。激憤和頹喪便如此以一種可怕的方式交替著。

目前於此過程中，目擊者的興趣使我存活使我清醒。這是自傳式的興趣。若它本身成為一個目的，則令人驚懼。

隱約的嘲諷相當普及。生命不莊嚴、藝術不華美，表現法徬徨未決。

也許我把事情搞得太複雜？昨天我還拒絕這本書的，今天卻喜歡它，前天它可使我著迷吧！

十月二十一日──十月三十日，慕尼黑之旅。此次沒有正式拜訪準岳父母的活動，除了趁年輕及時逍遙遊之外，也辦點別的正經事。

西伯林的藝術評論家赫布特教授（E. Heilbut）來信，說他向卡西瑞爾 (63) 主辦的期刊提議刊登我的一張版畫。我回信說二張更好；不管決定幾張，請包括〈樹上的處女〉。

我也許有走向破滅的趨勢，但我往往也有迅速拯救自己的傾向。即使我想有所體驗，我也不要任何東西為我長得太大。我就是不要這樣。我必須挽救困境。

十一月。我夢見我受邀在一位普通市民的喪禮上讀誄辭。我約略憶述當時所說的話（用字謹慎、音調謙和）：

附註

63、卡西瑞爾（Ernst Cassirer, 1874-1945）德國哲學家，作品論述自然科學與心理學的哲學基礎。

這個人生前起先耽迷於過量的希望中，後來又難得陷入絕望中，此刻再也不能改變了。不管怎樣，他總是固守生命，但那是出乎慣性，像他這麼一個怠惰的人永遠無法親自找到一個目標。一隻耳朵、一隻全然屬於人的耳朵，欣然把親友，尤其是女人所發出的甜言蜜語傳送到心頭。他聽了又忘了他在第十一年級時所學的箴言：堅忍或放棄。不過他盡了一個公民的職責，這已足夠成為你們這些悼念者的榜樣了。（上面響起沈默的雷聲）

我們的市立交響樂團年來稍有改善。一位好的指揮可以把它訓練成一個真正可用的團體。團裡有十二位第一小提琴手，十二位第二小提琴手，六位中音提琴手，六位大提琴手，五位低音提琴手，二位長笛手，二位雙簧管手，二位豎笛手，二位巴松管手；二位小喇叭手，四位法國號手，四位長喇叭手，二位鼓手，一位豎琴手──一共是六十二位音樂師。每當所演奏的曲子需求更大的編制時，我們便從巴塞爾或蘇黎世召來生力軍。

我目前所過的生活，再見了！你不能依然如此。你總是與眾不同。純潔的靈魂。寧靜孤寂。一旦我在社會上踏出第一步，我的榮譽再見了！

耶誕節，我與莉莉共度二周。我到蘇黎世接她。我們在歐柏霍芬消磨一天，釣魚的當兒，有些頑童對我叫著：「傻先生！魚兒在水底呢！」

我們如饑如渴地演奏音樂。又到洛特瑪教授那兒共聚，奏了布拉姆斯的〈A大調三重奏曲〉及貝多芬的〈作品七十之二號三重奏〉。有一次當我正在奏莫札特的〈A大調協奏曲〉時，突然領悟了〈C小調小提琴手與鋼琴奏鳴曲〉的涵意。

讀麥爾格列菲﹝64﹞的〈鮑克凌事件、馬奈及其圈子〉與波特萊爾﹝65﹞的詩作《惡之華》。在劇院裡看了一齣蕭伯納的喜劇〈英雄們〉，娛樂性很高。克林格﹝66﹞的《繪畫與素描》一書價值非常可疑，似乎只有美麗的題材才能被藝術接受。美麗也許與藝術不可分

離，但它畢竟與題材無關，而與圖畫的呈現有關；唯有如此，藝術方可克服醜惡而不迴避它。

我違反準岳父的意願寫了一封緩和的信給他：「親愛的醫生先生，我聽莉莉說你因我們對朋友洩露我們訂婚的消息而感到苦惱。我知道你以前反對，但我不明瞭你怎麼認為如今還可能保持這個秘密，因此我們最好還是宣佈此一不能變更的事實吧！我們只後悔未事先通知你。」

若我不寫得這般溫和的話，莉莉回到家便會受到責備。明年夏天我們結婚的時候，他就必須吞下一顆更苦澀的藥丸。此次他答得十分客氣，諷刺地問及維持新家庭生計的方法。

今晚的月亮是一顆真正預示眼淚的珍珠。難怪嘛，在這狂風疾吹的天氣裡。心彷彿停頓在某一點上，頭腦蒸發了。沒有思想，只有靜止不動的心。不要放棄自我！這世界可以隨你一起潰散，而貝多芬卻超越了你。

1906 年

一月。莉莉在我家一直住到一月七日。我們的慶祝方式顯然比德國中產階級家庭的耶誕節慶更樸素，雖然沒有昂貴的禮物，卻是懇摯安詳的。

在玻璃片上製作素描與繪畫給我帶來種種小樂趣。剛完成一幅手牽狗、胸部豐滿、面容哀傷的女子畫像。

附註

64、麥爾格列菲（Julius Meier-Graefe, 1867-1935）德國作家及藝評家，擅論十九世紀法國畫，倡導印象主義。

65、波特萊爾（Charles Pierre Baudelaire, 1821-1867）法國象徵派詩人。

66、克林格（Max Klinger, 1857-1920）德國畫家、雕刻家。

我讀了一本無與倫比的書：伏爾泰 (67) 的《戇第德》。給它三個感嘆號。又讀史詩林堡的十一齣獨幕劇和他論述「茱利亞小姐」及現代戲劇的文章。然後是泰恩 (68) 的《藝術哲學》。

半文明狀態的民主國家實地秘藏著廢物。藝術家的力量應該是精神的，但大眾的力量是物質的。當這二個世界偶然會面，那是純粹的巧合。

瑞士的人民必須誠實，並用法律來禁止藝術。終究，最榮譽的公民未曾達到這個層次。此地有的是真正的半野人。而大眾信任的是鄉下長老，因為能夠吸引群眾注意的真正藝術家團體並不存在。九百九十九個創造無聊作品的主人仍舊喜觀吃顧客的麵包。

科學的情況好多了，可是最糟的是當科學開始關心藝術之時。永遠離開瑞士的時辰快要到了。

夢。我飛回家，回到發源地。它由沈思和咬指頭開始，然後我聞到或嚐到什麼，那氣味解放了我，我隨即完全自由，像水中的一片方糖，溶解了消失了。

我的心也受到干擾；它超過正常尺寸已經好一段時間了，此刻更膨脹到無法無天的程度，一點也沒有縮小的跡象。它誕生在你不再追求荒淫之處。

附註

67、伏爾泰（Voltaire, 本名Francois Marie Arouet, 1694-1778）法國作家。一七五〇年以前致力於純文學，為史詩及悲劇詩人；其後向思想方面發展，為歷史及哲學作家。他把頑固的時代導入理性的時代，為啓蒙時代的重要人物。

68、泰恩（Hippolyte Adolphe Taine, 1828-1893）法國歷史家及批評家。

男子頭像，吉普賽式　　1906 年

　　假如現在有個代表團來到我這兒，向高興地指著其作品的藝術深深一鞠躬，我不會太驚訝。因為我就在發源地，我跟我所愛慕的多產夫人在一起。

　　二月。自從上一批作品以來，我的練習有了很大的進步，我能在即時呈現自然的畫面上保持我的風格。如今我的掙扎結束了，我可以進入生命了，我說的是〈小花園〉之類的玻璃版畫。

　　你的頭是一有透鏡的塔，光線在透鏡上跳舞。

　　我在畫室裡的工作將變得相當生動活潑。我成功地把「自然」直接移入我的風格裡。「習作」的概念乃是過去的東西了。不管印象與表象是否日月或時刻所分割，一切將是克利。

　　如果碰到我又無法空著肚子表現自我之日，我只消去尋找，躺下來等待，採取我所知的最佳方法。此後作品將源源而出，永不中斷。當然某種二元論在開頭時是無法避免的。

　　不知在色彩的國度裡，我是否能走得同樣遠。不論如何，總會打破另一個界限的，對藝術家而言最艱困的一個界限。此種進展與我的結婚計劃配合得非常巧妙。住在大城裡可獲益良多，莉莉離開她父母家也有好處。我們二人將完全投入工作中；至於多久，我不知道；我就是不要別人根據中產階級的標準來做評價。

　　自限時間，未免短視；到頭來才解釋為何失敗，也是短視。只要工作，自然便有懷抱希望的權利。所以我要工作！

　　三月。完成一幅不錯的玻璃版畫〈木偶戲〉，木偶用黑線條畫成，繩子紫色。

　　在第五屆交響樂音樂會上，我們的主要節目是波羅定﹝69﹞的第二交響曲，瞎眼的鋼琴家華波茲（Fabozzi）奏了蕭邦的協奏曲及幾首獨奏曲。

　　不久之後到奴夏帖演奏同一交響曲和白遼茲﹝70﹞的〈塞利尼序曲〉。巴黎來的非凡小提琴家喀彼（Lucien Capet）客串獨奏。

　　我從奴夏帖旅行到巴塞爾，幸得機會認識優良的法國印象派繪

畫,包括西蒙（Simon）與喀里埃爾的、五幅雷諾瓦、四幅莫內、一幅竇加的畫,以及一整室的羅丹作品。

我覺得只強調美麗的藝術,就好比是只跟正數發生關係的數學。

獨創的玻璃版畫技術:一、在版上均勻塗上蛋白,需要的話再灑上稀薄的混合液;二、等它乾了以後,用針把素描刻進去;三、固定它;四、背面用黑色或其它顏色密封起來。

熟練的雙手往往比頭腦知道得更多。

構圖上的和諧由於不調和的調子(粗糙、不完美)而別具趣味。這些調子藉平衡作用又恢復均勻狀態。

〈女人與野獸〉、〈獨翅英雄〉、〈樹上的處女〉、〈小丑〉、〈女性的魅力〉、〈二個男人〉、〈君主制主義者〉、〈新佩修斯〉、〈老鳳凰〉、〈嚇人的頭部〉——我準備把這十張蝕刻版畫一起裝在一個大畫框裡,去參加慕尼黑的分離派展覽會;否則審查委員可能挑開其中幾張,莉莉在慕尼黑爲我訂購畫框,如此可省下運費。

我另外整理了一本同批版畫的集子送給施塔克教授,希望他或許會爲我說句好話。在柏林方面即使沒有人這麼做,那麼至少慕尼黑會有個人吧!我相信這是行得通的。

四月。柏林之行,取道喀色爾(Kassel)、法蘭克福、卡爾魯褐(Karlsruhe)回家。

四月八日,星期日。柏洛希和我到了巴塞爾,在莫利葉姻兄家晚餐,當夜繼續趕路,翌日下午二時四十分抵達柏林,隨即在附近的科林內爾街上找到一間房子,然後出去探勘環境。

附註

69、波羅定（Aleksander Porfirevich Borodin, 1833-1887）俄國作曲及化學家。

70、白遼士（Hector Berlioz, 1803-1869）法國作曲家及指揮家,追求龐大的管絃音響與色彩效果。

　　四月十日，星期二。在腓特烈大帝博物館一直待到下午三點鐘。隨便找個地方解決午餐之後，一路逛下去。菩提樹、德國議會大廈、俾斯麥紀念像、凱旋大道、動物園；由動物園搭地下鐵到波茨坦車站。突然決定去歌劇院，聆賞完莫札特的〈費加洛婚禮〉之後去晚餐，接著又走進一家咖啡店，回到宿處時已是凌晨二點鐘。〈費加洛婚禮〉的舞臺設計非常精簡，服飾採革新風格，音樂的部分比慕尼黑的差。導演在最後一幕爲了製造氣氛爰用夜鶯的囀唱，這引起一陣擾亂。此次聽到〈天使寬恕我〉之後的壯麗歌句時，我特別感動。這是民族精神的至高層次，只是表現手法比貝多芬的〈費得利奧〉經濟多了。

　　四月十一日。去國家美術館觀賞百年紀念展，尤其注意費耳巴哈、馬瑞、萊布爾（71）、特呂布納（72）、孟齊爾（73）及利伯曼（74）。恩派爾（Empise）和畢德麥爾（Bmdermeier）並不真正投合我心。一點鐘午餐。餐後參觀佩加蒙博物館，裡頭悶熱難熬。口渴把我們趕入一家吃茶店。此時今年第一陣暴風雨登場了。波茨坦車站上有隻小鳥唱出感感動人的心聲。我們對喜歌劇的印象不壞，於是今晚去看杜尼澤堤（75）的〈唐巴斯奎爾〉，表演得甚至比昨晚的目好。我們在慕尼黑所熟識的弗蘭契歐・考夫曼小姐（Francillo Kaufmann），在劇中顯得可愛了，演技精湛。

附註

71、萊布爾（Wilhelm Leibl， 1844-1900）德國肖像及世態畫家。

72、特呂布納（Wilhelm Trubner， 1851-1917）德國風景及肖像畫家。

73、孟齊爾（Adolf von Menzel， 1815-1905）德國歷史及世態畫家、石版畫及插畫家。

74利伯曼（Max Liebermann， 1847-1935）德國畫家及蝕刻版畫家，喜以肖像及人民生活百態爲題材。

75、杜尼澤堤（Gaetano Donizetti， 1797-1848）義大利作曲家。

藝術學校的裸體畫練習課

四月十二日。二度參觀腓特烈大帝博物館。晚上去新劇院，正在上演藍哈德〈76〉導演的〈仲夏夜之夢〉。之後莫利葉一位跟亨伯定克〈77〉學音樂的朋友請我們吃了絕佳的一餐，又駕車夜逛動物園，一直玩到清晨四點鐘。

四月十三日，星期五。安靜的一天，冗長的午睡。下午五時，我去拜訪赫布特教授，心裡希望能夠促使他現諾言。他是一個和藹的人，鼻子有一點缺陷，很能體諒別人，對我移居大城的想法表示贊同。他送我一本精美的哥雅傳記，裡頭有許多插圖；大概是一種擔保物吧！也就是說假如他無法實現諾言的話，我將擁有這本漂亮的書；當他有好消息奉告時，他才要把我那些版畫寄回。七點鐘，到我的第一位顧客舒爾茲博士家吃飯，那個地方可真舒適！

四月十五日，星期日。早上去看遊行。晚上去日耳曼劇院，藍哈德正在此地推出〈威尼斯商人〉，科林斯〈78〉負責佈景設計。這是我在德國境內所見最佳戲劇演出的一次；怪得很，柏林人並不報予熱烈的掌聲。

四月十六日，星期一。告別這個國家的首都，它的劇院、一馬克的餐食、臭蟲以及和沒什麼娛樂的善良市民。為什麼只聽到人家在辱罵柏林呢？它到底是一個非常愉快的城市呀！搭火車於下午一時到克萊安森（Kreiensen）和莉莉見面，四時我們一起抵達喀色爾。柏洛希要在柏林多待些時光，稍後再來會合。

四月十七日，星期二。上午去參觀不尋常的喀色爾博物館。

四月十八日。柏洛希出現了，再度光臨博物館，此館蒐藏的林布蘭特作品十分精彩。午餐後漫步在潔淨的街道上。

四月二十日。昨天下午五時抵法蘭克福。今天早上在市立美術館度過，觀賞了莫尼葉〈79〉的回顧展。之後去逛棕櫚園。

四月二十三日。拜訪歌德故居。想到又要離別，心頭蒙上淡淡哀傷。

四月二十四日，星期二。我們於上午六時二十分分手，莉莉搭

六時三十分的火車前往慕尼黑，我於九時抵卡爾魯褐，一頓沒味道的早餐後立即動身到藝術會館。於此看到著名的格魯奈瓦德〔80〕的作品，令我驚駭；費耳巴哈的〈最後的晚餐〉使我些微不寒而慄。下午四時車抵達巴塞爾，享用一頓美味的瑞士餐，六時二十二分又回到車上，晚上十時歸返伯恩。

　　五月。我狂熱地寫生，泰半是在花園裡，彷如我急於顯示柏林之旅對我有益似的。當然不無運氣，許多問題也冒出來了。一個月便如此不知不覺地溜逝。哥雅在我周圍徘徊不去；那可能是主要的問題，但應該加以克服。我又拾起心愛的《唐吉訶德傳》，還有一點易卜生、一些書簡，以及契訶夫〔81〕。契訶夫那稍嫌擊橫的機智並不特別合乎我的口味。

　　六月。儘管天氣炎熱溽悶，我工作得幾近瘋狂。我猶疑在二種風格之間，一是慕尼黑版畫展裡的古典風格、一是印象派畫家展露的某種舒散風格。

　　我逐漸與哈勒爾介紹的蒽德瑞格（Ernst Sonderegger）熟稔起來。一個非常好的人，帶著美妙羞怯的微笑；隨時從旁邊投下深

附註

76、藍哈德（Max Reinhardt， 1873-1943）德國名演員及劇場導演，主張劇場設計應與劇作風格相輔相成，並樹立導演的權威，對現代戲劇影響巨大。

77、亨伯定克（Engelbert Humperdinck， 1854-1921）德國作曲家。

78、科林斯（Lovis Corinth， 1858-1925）德國畫家，柏林的現代德國藝術領袖人物。

79、莫尼葉（Constantin Meunier， 1831-1905）比利時畫家及雕刻家，擅於歷史、宗教、礦工等題材。

80、格魯　瓦德（Matthias Grünewald， 活躍於1500-1530）德國哥德派藝術最後最偉大的代表人物。

81、契柯夫（Anton Chekov， 1860-1904）俄國劇作家及小說家。

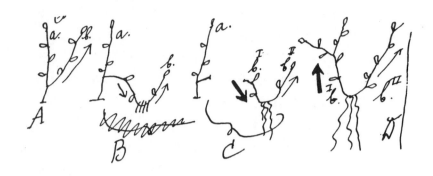

A. 有二根樹枝（a, b）的植物

B. 樹枝 b 呈彎曲形，中間部分縛在地上。

C. 中間部分紮根後，它與樹枝 a 即分家

D. 新的枝　b I ／b II 各別生長，樹枝 b I 的樹液循環是逆行的

密而謹慎的一瞥，你幾乎看不見，只覺得像是一道紅外線。他來自達窩斯（Davos），對我身上的諷刺家意味感到很親切。他以自白的方式向我說明他為何有此傾向，部分由於少年所受到的虐待。我那些諷刺性的玻璃版畫令他憶及巴辛（Iules Pascin）的名字，但他發現我本人的諷刺性更濃厚。他似乎相當瞭解我，跟他談論人不無助益。

水，水之上是浪，浪之上是一隻船，船之上是一個女人，女人之上是個一個男人。一九〇四年夏天已經營思出來的圖。結構不穩定。

浪漫之情的興起？想像力的發揮？夢幻曲？聚高的雲霧？疾走的閃電？法則顯然紊亂了！唉！

附註

82、克利於一九〇六年九月十五日在伯恩與莉莉結婚，婚後移居慕尼黑。

私人新聞：訂婚名單與結婚名單　1906 年 9 月

二、慕尼黑發展時期：1906年10月～1914年 3 月

1906 年

　　十月。我如今是個合法的丈夫了，因爲我曾在市長的辦公室裡走過那扇標有「已婚」字樣的門〔82〕。韓齊先生從一大束花的後面施予我們崇高的勸誡，他的話有時繞過花的左邊有時右邊，一下對我說一下對我的新娘說。教堂廣場前的市場已經開始營業了，當我們走過肉攤時，屠夫的臉上掛著笑容。這是他們那純樸的靈魂。

　　慕尼黑的人個性便不同了，這城市比較不友善，當你住在王子街上的一小間公寓裡時更有這種感覺。人們卻十分快活。我好奇地注視著我要在裡頭成爲一個好市民的房屋，它的外貌單調而且被燻

得黑黑的。

此地也有它的誘惑力，音樂、歌劇、便宜的畫框等等，蠻可久居的。

工作依舊，依舊工作。我們的小家庭位於安米勒街三十二號一棟俯視花園的房子之第二樓右邊。

十一月雖然一絲隱憂是不可否認的，但也有一份安適。一間小巧而溫暖的工作室，莉莉的外祖母送的一座華麗而高大的梳妝鏡櫃有許多抽屜，正好安置我的工作用具與材料。

在伯恩時有一位巴塞爾的藥劑委託我製作一幅玻璃版上的彩色素描〈一個小孩的肖像〉，定下來後我便動工了。費用是二百法郎，這是給朋友的價錢。辛納夫人也即時要求我爲她畫像，此刻正在盡力做，不想把她的耐心拖得太久。此外，我全力追求最平滑的畫面，除掉玻璃版上的雜粒，盡量不留下任何粒子。

經過朋友的介紹，我臂下夾著一本作品集，走到位於考爾巴哈街附近一髒亂地帶的「單純派」（Simplicissimus）辦公室，拜訪吉希普博士（Geheep）。心想既然巴辛在此備受尊重，我或許也會受歡迎。可是吉希普和同事討論過後，客氣地問我有沒有比較適合「單純派」的作品。我絕不是，也不想成爲一個美術通，因此我憾而被迫放棄當「單純派」旗下一員卡通畫家的意念。似乎連巴辛的畫也令這些紳士輕輕嘆息。

十二月。我生活在這個擁有五千個畫家的城市裡，全然獨來獨往，全然爲我自己而活。我記起克尼爾的一個學生李奇登柏格，但發現他倦怠而幻滅。這對我沒有好處。

一個人在人群中的生活是十分單調乏味的。重溫我與昔日好友費雪爾夫人之間的友情。莉莉從前的老師霍夫曼—曼歇爾夫人（Hofman-Menscher）邀請我們去聽希拉姆斯的奏鳴曲作品一百號。莉莉所教的小學童有一次來家裡練琴，真是愉快的變化！

占卜者的交談　1906 年

目前的工作主要是把較早的畫題轉化成新的寬舒風格；這種手法所引起的隨意輕鬆感，有時候幾乎誘使我認爲已經臻及某種純熟的地步。

回顧這段日子，我把參加分離派畫展列爲最重大的事件；法蘭克福的瓦森多弗畫廊的那次展出比較不重要，也未引起什麼注意。〈一個小孩的肖像〉帶來二百法郎，〈辛納夫人畫像〉六百法郎。

年底時我聽了理查‧史特勞斯的〈莎樂美〉及莫札特的〈魔笛〉。摩托﹙83﹚的指揮棒透了！鬆緊自如，強調某些章節時又能得到預期的效果。男歌聲美得令我心滿意足。

1907 年

一月。昔日友人一一出現，華西琉（Wassiliew）是其中之一。她的改變乃是由於她那明顯的身孕（但願哈勒爾看得見！），我想不久即會消失的。她現在是以利亞柏格（Eliasberg）夫人，只因爲她嫁給一位姓以利柏格的德俄猶太文士。整個說來，這是一次愉快的晚上聚會，有各式可聽可看（包括比爾斯李的莎樂美插畫）可學（這位紳士見識廣博，管它是否淺薄！）的東西。

我又轉向素描，用紙和墨水來工作，有時候把墨水噴灑上去。一反過去的作風，我現在追求的是調子。

以利亞柏格想幫我再試試《藝術與藝術家》（Kunst und Künstler)雜誌方面的運氣，赫布特教授已被革職，現任編輯是謝富勒（Karl Scheffler）。我寄去一些玻璃版畫和畫在玻璃上的圖，例如〈父親〉、〈著棕色衣服的夫婦〉、〈昔日的光榮〉、〈我父親的素描〉等，他把最後一幅稱爲〈先知以利亞〉。另外，我向分離派春季展的評審委員提出這幾張畫在玻璃上的作品：〈喜劇〉、〈抒情下沈〉、〈女人與野獸〉（綠與紅色的一幅）。

保守的海那曼美術館酒先展出法國印象派作品。其中最引我目的是馬奈的傑作〈喝苦艾酒的人〉，此畫對我之追求調子大有助

益；他還有一系列逐漸走向色彩主義的作品，我覺得此幅最是瑰奇有力。莫內展出巴黎市街及近郊風景畫。古爾培的代表作首推〈扭鬥者〉。

分離派畫展上有一組伍德（84）的畫，非常高尚，但在法國藝術的比照下有些蒼白，只於某些細節上流露純正的印象派筆致。荷爾則（Hölzl）有驚人的進展，然其有趣的部分僅止於進展本身。席拉姆（Schramm）是個造作的畫家。

二月——三月。一家之主和準爸爸的嶄新頭銜驅使我著手進行一項真正荒謬的計畫：為分離派夏季展繪製一幅無人託作的肖像畫！

若非提交的作品遭到如許慘敗，我也許就不會允許自己做這瘋狂的事。謝富勒也拒絕我，他寫了一封二、三頁的信給以利亞柏格，承認我有天賦，但可偵查出來的錯誤太多了。此刻我看來就像一頭驢子，正如慕尼黑人所說的一樣。

當準爸爸了——事情本來就是這樣的，我不能說那是一種喜悅，不過現在當然比以後好，因為莉莉已經三十歲了。

四月。看了一大批羅特列克的作品，他的版畫尤其卓越！而特呂布納的手法如許嚴酷無情，令我打冷顫。

讀米開蘭基羅的書簡。韋德金（85）的《青春的覺醒》一書實在寫得好！

七月。父親從伯恩來訪，我們帶他認識慕尼黑。他本來可能要

附註

83、摩托（Felix Mottl, 1856-1911）奧地利作曲家、指揮家。

84、伍德（Fritz von Uhde, 1848-1911）德國宗教及世態畫家。

85、韋德金（Frank Wedekind, 1864-1918）德國劇作家，處理性愛問題，向虛偽的市民社會挑戰，技巧方面有大膽的發明，超越自然主義的限制，可稱為表現主義的先驅。

我們跟他一起回去的，可是他藉口家裡需要他而急忙跑掉，或者我們這素食般的飲食不合他的胃合？是胡蘿蔔和豌豆叫他改變初衷的嗎？隨你的意思吧！七月底，我們亦步其後塵歸去。

八月和九月。我們在伯恩住了二個月。柏洛希、洛特瑪夫婦、哈勒曼度（Hallermändu）等人紛紛自各地來聚，有不少演奏音樂的機會。德弗札克﹝86﹞的三重奏不甚嚴肅，很適合我們那蹦蹦跳跳的大提琴家劉安多斯基，但我對這種吉普賽的東西就非常笨拙了。

這段期間也完成一些作品。通常在戶外作木炭畫，偶而敷上淡彩。一個多霧的秋日早晨，我把大張的微濕的安格爾畫紙一一攤在花園的碎石上，率同哈勒曼檢閱我的軍隊先鋒。將領口出讚詞，接著又溫柔用的聲調自白：「我經常想畫艱深的東西，一直要想到我做成了為止。我磨蹭，你瞭解的！然後我常常中途放棄。但在藝術的國度裡，事情並不進行得這麼快；你必須守住它，也許永遠哩！」

九月裡，我們曾在蕾西根（Leissigen）度過些許時光，住在以淡季價錢租來的一所附帶傢俱的小屋。我們並未釣多少魚，巴塞爾來的中產階級人家頗為擾嚷。我太太非常胖。吃的是伯恩農家式食物。

柴堆附近倒有許多蒼蠅可抓，此地的魚兒少得可憐。汽船點綴在湖光山色間。胡桃樹美麗芬芳。

十月回到慕尼黑，「身為父親」的階段逐漸揭開序幕，我一面前進一面思及即將來臨的一切，日子就在處理有關兵役科及國稅局的一些雜事，加上期待情境中的苦辣滋味裡溜過。

我像個鐘擺一樣，在注重調子的嚴謹手法與安梭爾﹝87﹞的夢幻格調之間擺動。最近我帶著速寫薄或畫架走遍市郊，不斷藉寫生來探討調子的變化。安梭爾則是剛在慕尼黑定居下來的蔥德格介紹給我的。夢幻質素未必沒有價值也不必然是文學性的，此類圖畫必須續存下去。然後他又把杜米埃﹝88﹞的世界展開在我面前！繼之則是德葛洛斯（Charles De Groux）及加哇尼﹝89﹞。這位蔥德瑞格真

是十足的巴黎人。

我和莉莉傾聽音樂一如餓狼,但聽到的往往不是最好的。

十一月三十日,我兒費利斯‧克利(Felix Klee)誕生。第二天賀客盈門,但被我們謝絕,唯有他們帶來的雞才准留下。如果它們全部活著的話,我們便是一所大養雞場的主人,而且餘生不愁沒雞蛋可吃。

我破例放三對夫婦入門,以利亞柏格、蕙德瑞格和洛特瑪。

十二月。好心的蕙德瑞格拿他心愛的菜餚來餵我:杜米埃與安梭爾、梵谷書簡、波特萊爾及愛倫坡的著作。

1908 年

一月。除夕憶往,滋生一股較過去稍更嚴肅的氣氛。把小孩帶到這世界來並非瑣碎小事!整個地平線上,罩著一層微藍的閃閃磷光。

我是圈子核心的演員:「永遠不在乎那閃電!」可是這姿勢並不持久;只要一天的光景便足以使我們變得大一些,下一次也可以變得小一些。

聖經中的木匠約瑟身上的精神,乃屬於任何一位謙遜的一家之主的。緊閉的門扉後面隱藏著高貴、冒險、奇異與神聖的豐盛情操。

梵谷書簡中的「文生」與我意氣相投。也許自然確實在其價值

附註

86、德佛札克(Antonin Dvorak, 1841-1949)捷克作曲家、鋼琴演奏家。

87、安梭爾(James Ensor, 1860-1949)比利時畫家、蝕刻版畫家。

88、杜米埃(Honore Daumier, 1808-1879)法國諷刺畫家。

89、加哇尼(Gavarni原名Sulpice Chevalier, 1804-1866)法國插畫家及漫畫家,以巴黎生活及貧富對比的世態速寫著稱。

存在，豈須我們饒舌而談泥土的氣味，我們啓用的言語本身有一股太特殊的氣味存在。

遺憾的是，早期的梵谷是一個美好的人，但一個不太優秀的畫家，後來成爲卓越的藝術家時，卻是一個如許醒目的人。應該由這四個點中求出一平均值來！可能的話，大家都要像這樣的一個人了。

我確實一本正經地走入雪中，立在僵凍的大地上，執筆工作。與我周遭的大自然比較起來，我的成就太渺小了；可是與一布爾喬亞小田產的貧乏比較起來，我的果子又算碩大了。

有時候色彩的調和纏住我，但我猶然無法迅速守住它，我還沒準備妥當。

二月。學習如何由色彩學家的觀點來識別調子的變化（單色的或多色的）。有心得了！

與威爾提（Albert Welti）及克萊多夫（Kreidolf）交換信函，討論我申請進入版畫藝術家學會的事。威爾提首先意外地對我提出這個建議，我謝謝他的善意和友誼，我說他展畫的地方對我而言一定不壞。我可能比較屬於印象派，至少從我最近的作品看來是如此的。我重視利伯曼和伍德，但給予法國畫家的評價更高。知道我這些情形之後，如果仍無反對意見，那麼我願意接受下星期五的票選。

克萊多夫寫信通知我落選了。真是一紙可怕的敕書。信末附址：羅倫街十號。

三月。完成玻璃片上的畫〈涼台〉。此月裡我又扮演一陣子護士，女僕趁我們危急時走了。結果無意中產生了一幅成功的作品，展現了特別清新的形式。幾天前，我已經從廚房的涼台看過這幅畫，這涼台是我唯一的精神出路。我得以使自己放下偶而浮現在這「自然」片斷裡的一切線條與調子，而只藉仔細構思出來的形式處理「意象」。如今我真走出叢林了嗎？廚房涼台、空地、霍痕左勒

街。一個囚犯的多方向景觀。

分離派春季展真正盡力了，如今可在展覽會上看到巴黎來的最新藝術，正與麥爾格列菲的意見相一致。波納爾﹝90﹞無疑訓練有素；但幅度拘緊狹小，他選擇色調的精簡手法頗值得參考；如許嚴謹，使鮮明的筆致在靜謐中有耀揚的意味。威拉爾﹝91﹞雖然奮力求取一種凌駕歐洲風味的格調，卻仍舊顯得比較弱。盧塞﹝92﹞展出一幅優美的有花的靜物畫。瓦洛通（Vallotton）最強烈，但那是一種十分不怡悅的繪畫態度，我指的不是繪畫本身，而是繪畫的胃口；無論如何，他是個十分特殊的人。另有一大批利伯曼的素描和蝕刻版畫，久爲人熟悉又容易理解的東西！

我孤獨地站在涼台上，幸運獲取孩童嬉戲的景象。

還有二項相當重要的展覽會：布拉柯畫廊的梵谷展和欽抹曼畫廊的梵谷展。前者展出的數量很多，後者展出不少名作，例如〈阿爾女子〉等。他的悲愴性是我所陌生的，但他的確是位天才，感傷到病態的地步，這位危險人物可使不徹底瞭解他的人陷入危險中。這顆頭腦被一個星星之火燒光了，就在災難臨頭之前於作品中將自己解放了。此地發生的是一椿最深沈的悲劇，真正的悲劇，天生的悲劇，典型的悲劇。

容許我領受這份驚懼吧！

四月。狄比息茲（Debschitz）讓我去他的夢校指導裸體素描課，我當然興奮以赴。

哈勒曼度來訪，比上次更喜歡我的作品，他似乎有意買下〈涼

附註

90、波納爾（Pierre Bonnard, 1867-1947）法國畫家，取印象派的技巧及外貌，畫風縝密華麗。

91、威拉爾（Edouard Vuillard, 1868-1940）法國畫家及裝飾畫家，畫風細膩溫馨。

92、盧塞（Ker-Xavier Roussel, 1867-1944）法國畫家。

台〉一畫，又對〈工地上的孩童〉讚賞有加。

我又送了一些近作到分離派去。〈涼台〉、〈工地上的孩童〉及〈懷孕〉被拒絕了，它們的標價是二百馬克及一百五十馬克，而入選的〈有中庭的郊外住宅〉與〈樹下的街道〉各標爲一百馬克，原來有關緊要的是錢數哩！工藝品協會就在那兒的科尼斯廣場上。

五月。我在狄比息茲學校的工作延長到六月底。來上課的人畫得很勤勉，但也十分平庸。我懷疑自己在那兒沒有多大的表現，可是實在不乏樂趣。

布息﹝93﹞的遺作展顯示這位藝術家不僅是專家，更是一個成功的畫家；他難免有點自限於一隅，他的作品是稀釋了並調整了的哈爾斯，然確有哈爾斯的風貌。不是一個低廉的畫匠，而是一個教養得宜的歐洲人。某畫廊收藏他幾幅穿紅夾克的少年畫像，那是道地的好畫。

六月。帶著雙眼望遠鏡，走到城外的郊野獵取題材。這是瞞騙你的模特兒之最佳方法。在這情況下，他們不會生疑，他們的姿勢與表情自然不造作。

我依朗恩（Willg Lang）的指示帶著作品旅行到尼芬堡（Nymphenburh），拜訪評論雜誌《希佩里翁》（Hyperion）的主編布萊博士﹝94﹞。

按了門鈴之後被禮讓到裡邊，布萊正坐在桌旁，背對著我沈思，我靜靜地站了一會兒，終於一張架著鹿角邊大眼鏡的瘦削臉龐轉過來面對我，向我投來仔細打量的眼神。這就是慕尼黑新進「天才」的發掘者！他用最虛假的自然口氣跟我談話，說他打從一九〇六年分離派展時便認識我的畫，可是彼時無法獲得我的地址。

附註

93、布息（Wilhelm Busch, 1832-1908）德國詩人及幽默插畫家。

94、布萊（Franz Blei, 1871-1942）在德國的奧地利作家。

最後，鑑於尺寸的關係（因為他想照原作尺寸印出來），他選上〈獨翅英雄〉，但宣稱還得徵求共編者的同意。哼！共編者，管它是否屬實，我照朗恩的「忠告」索價三百馬克。

七月。線條！一九○六至一九○七年的線條是我最個人性的產物。然而我不得不打擾它們，它們受到某種鉗子的威脅，最後甚至可能成為裝飾性的。簡言之，雖然它們深深埋入我心田，因為我害怕，所以我中止下來。問題是我就是沒有辦法把它們引喚出來。周圍也不見其影子，內外之間的融和真是難以獲致。

轉換工作已告完成；一九○七年夏天，我全心探討自然外貌，透過此類研究創造了一九○七至一九○八年間的玻璃片上之黑白風景畫。

一當我達到那境界，自然又令我厭煩了，透視法使我打呵欠。此刻我應該加以變形（我已試圖用機械手法變形）過嗎？我將如何以最自由的方式在內外之間架設一座橋樑呢？橫跨這座橋樑的線條何其迷人——總有這麼一天吧！

在伯恩，那二隻美妙無比的安哥拉貓奴奇與麥雪死了。

讓動態成為例外，而非規則。態動是不定過去式；應與一靜態相比照。若我要動態明亮，則靜態宜置於一黑暗的底色上；若我要動態黑暗，則須為靜態安排一明亮的底色。當動態的密度大它所占據的空間小，其效果更大；但此時靜態的密度要小而展延性要大，永不要永棄靜態因素的一切重要性！在明暗度適中的靜態背景上，雙重性的動態是可能的，視你由明亮或黑暗的觀點來判斷而定。

有白晝像是一個冒血腥氣的戰場。此刻是深夜，但不屬於我的，而屬於那些對戰場沒有感覺的遲鈍者。他們製造音樂、輕鬆粗俗的歌聲。然後他們躺下來。

我無法成眠。火依然在我內心灼灼發光，依然在內心各處燃燒。為了要吸一口新鮮的空氣，我走到窗邊，看到外頭一片黑暗，唯有遙遠的一扇小窗仍然亮著燈。不是有一個像我一樣的人坐在那

兒嗎？這世界一定有我未全然孤獨的地方！此時一架老鋼琴發出的曲調在我心顫動，另一個受傷者的呻吟聲。

改變形態！你想比自然說得更豐富，但你想用比自然更多而非更少的媒介來說。於是犯下不可理喻的錯誤。光線與沒有個個形式相互扭鬥；光線使它們產生運動，使直的變彎曲，平行的變橢圓的，把圓圈植入空隙中，使空隙活躍起來。如此千變萬化！

八月。就心理學觀點來選擇強調光線作用之處；強調精神所需求的地方，而非自然所標最明亮的部位。

魔術。遠離你，前面即時出現一條小路，但歧徑橫生，掩沒小路的去向，突然消失的小路穿透黑夜與朝陽溫柔地醒來。

你是忘形的狂喜，你是群眾的怨懟，你是問題的傾軋所引起的噪音。

已然疑慮誰能排開那兒的嘈雜向前走？「誰能通過那道門？」站到那道門的正前方筆直前進。

右邊沒有路徑，左邊是精緻的花所織成的圍籬。

該怎麼辦呢？沒有人可以進來，肥胖的上帝、善良的園丁不讓任何人進來。

然而有這麼一個人來了，是的，這麼一個！

笑聲可聞，傾聽忠告，行動的人！天國的人知道這是怎麼一回事！

他不猜疑，他來了，踩過三朵紫羅蘭，一會兒便愜意地站在另一邊。

低能者張口呆看，眼睛尾隨著他，他後面跟著一群人類。

何其光燦何其妙異！什麼樣的盛宴呀！瞧瞧那些裸體像，朋友舉杯，仕女搖扇，這些矯飾者的舉止竟然如許眼熟。

低能者看得眼花撩亂，頓時也想離開此地前往許諾之地。

雷聲大作，如今那道門被魔術鑄下一堵牆，將微光與戰慄分開，一排老虎立在那兒，怒髮遮天，鬚鬚相磨。

黎明在等待，聲消音散，唯有野獸的輕哮撥開夜幕而來。

直到模糊的影像悄然溜逝。

十月。圖畫像人一樣有其骨骼、肌肉與皮膚。你可以談論專門屬於圖畫的解剖學。一幅呈現「裸體人物」的畫，不宜利用人體解剖學；而只能用構圖解剖學的法則創造出來。首先你造一個要在上頭構組圖畫的甲冑，然後要進行得多遠則因人而異；從這甲冑出發所得到的藝術效果比單由表面著手的更深刻。

我摒棄書籍或空洞的誓約，我懷藏覺醒而鮮活的字眼。我自然希望有人能夠聽到它，其中必須包含、至少潛伏許多供人思索的空隙。書籍是用分裂的字與字母組成的，分裂到有足夠的數量為止；唯專業的新聞記者才有這等空閒。一位高貴的作家努力使其文字濃縮而非繁衍。

除了圖畫的構成要素之外，我研究自然的調子，我的方法是一層層添加黑色淡彩。每一層必須完全乾了以後才加上另一層。結果獲得如數學般準確的明暗度。瞇著眼睛可以助長我們認知自然中的此種變化。

十一月。我不斷回頭徹底瞭解並演練自然主義者的繪畫。此類畫的主要缺點是，它沒有讓我發揮線條魅力的餘地。實際上，這種線條豈能存在它裡面；線條只是劃定不同調子或色彩領域的界線。只用一片片色彩或調子便可藉最簡單的方式，靈活而即興地捕捉每一自然影像。

其中的線條只當色彩遺漏之處才能以嚴格的自然派繪畫姿態出現，說清楚些，亦即在調子與色度相異的二個領域之間當做色彩的取代品。

一件藝術品超越了自然主義的瞬間，線條便以一個獨立的圖畫要素進入其間，例如梵谷的素描與繪畫以及安梭爾的版畫。於安梭爾的版畫構圖裡，線條的並列很值得注意。

實際上，我正在尋求一個為我的線條提供地位的手法 。我終

於逐漸走出裝飾的死巷，我意識到自己曾於一九○七年的某一天陷入其中。

本著由我的自然派習作所得到的力量，我敢再度進入即興創作的最初國度。與自然影像只有非常間接的關聯，我又勇於具體描繪荷壓靈魂之物的形相。用符號表示在漆黑的夜裡也能自己轉化成線條構圖的經驗。這是久來一直在等待我的一股新創造潛能，以前干擾過它的唯有孤寂所引起的挫折感。以此種方式工作，我的真正性格將得到自我發揮，將可得到最大的自由。

十二月。構圖完美的畫以其全然的和諧感動我們。但是外行人相信此種整體的和諧是使每一部分和諧所獲致的效果，這是錯誤的結論。這效果再脆弱不過了，因為一旦第一部分與第二部分相調和之時，便不再需要第三部分了。僅當一與二彼此粗澀不和，才輪得到三去把此種粗澀轉變成和諧。如此，這三部分的和諧方具有更強的說服力。

最先引發我們興趣的是形式，它是我們努力的對象，在我們的工作行列中占首要地位；但絕不可因而論斷形式所蘊涵的內容是次要的。

我送了下列六幅玻璃版上的黑色水彩畫到柏林分離派的白描部門參加展出：〈懷孕〉、〈有中庭的街景〉、〈涼台〉、〈樹下的街道〉、〈工地上的孩童〉、〈音樂茶會〉。

好可怕喲！他是一個直到老年不管多麼癢也從來不打噴嚏的人，可是有一天他的火藥包終於像大砲一樣轟然一聲炸開了。那就是一位行政官員的結局。

1909 年

一月。隨著藝術發展而來的深邃樂趣，有一天或許會被恰當地形容為一股活力的顯示，只因為此種解放有時候冠著荊棘。安定與不安定是圖畫會談中的變換語言。

二位伯母，戴頭飾的裸體　　1908 年

　　每當一位通俗的慕尼黑藝術家或初抵此城的某一畫匠有了色情
危機時，他總構組一幅〈女人的頌歌〉。你可在此畫上看到一個裸
露的女郎、女侍或女店員之類的，而跪在她面前的畫家先生也是裸
露的。然而最優秀的色情畫卻是魯本斯的〈新娘〉，新娘戴著附有
羽飾的天鵝絨帽、手套和珍珠項鍊（比真的珍珠更漂亮）；好高貴
化的女人畫像！不必實際跟莎拉或蘇姍在一起，畫家也時常有機會
把人物處理得這般純真無邪啊！

〈坐在地板上的女孩與小男孩〉，輪廓線條畫　1908 年

　　一月底，我帶著墨水素描畫集，去拜訪在此地主持馬瑞畫展的
麥爾格列菲。他想先等著瞧我將如何發展，希望我記得與他聯絡：
「也許會有一點成果！」
　　布萊把我推薦給他，布萊本人一直很喜歡那些素描，他想選出
三張代替版畫刊登在《希佩里翁》雜誌上；但他說稍後才行。

　　此時本地的分離派春季展卻一一駁回我提出的五幅素描。

　　三月—五月。費利斯這場病中斷了一切活動。我完全負責照顧這小孩，唯有在最惡化的時期才由一位護士取代我的工作。洛特瑪夫人時常予我專家的幫助，因為她是個醫生。主治醫生特魯普（Trumpp）十分優異，尤其是對於非手術的初期病況。他曾一次召請耳科專家那多雷茲尼（Nadoleczny）、二次范得勒教授（Pfaundler）來會診。三月底發現喉頭腫起來時，特魯普便開始不對勁了，宣稱那是結核性的，也不管只有一邊耳朵出現此徵兆。他固持己見直到不得不開刀時才罷休。首次危險期發生於三月十二日至十四日。最後證明外科醫生季爾默（Gilmer）的診斷是對的，他救了我兒子的生命。〔95〕

　　自然有資本事事揮霍，藝術家應處處儉省。

　　自然喋喋不休到令人困惑的地步，而藝術家真正地沈默寡言。

　　此外，為了成功，必須永不去經營一個事先完全想好了的概念，而宜全然聽任正在滋長的畫面。整個印象乃根植於精簡的原則：全面效果導源於少數幾個步驟。

　　意志與訓練就是一切。訓練顧慮的是作品整體，意志則顧慮作品各部分。意念和技藝於此密切結合，於此不能動手的人就不能用腦。由於訓練之牽引整個畫面，作品因而從這部分中自我成形。

　　如果我的作品時而給人一種原始的感覺，我的訓練——主要是把一切濃縮成少數幾個步驟——可以說明這個「原始性」。精簡就是我訓練的全部內容，意即根本的專業意識，也就是說真正原始性的反面。

附註

95、費利斯出生的頭二年，克利負責照顧小嬰兒並料理家事，而莉莉則教鋼琴以維持家庭生計。畫家是個細心的父親，他在日記中逐一記載費利斯的成長過程（此譯本略），在這段冗長的生病期間，更每日錄下其體溫變化，開刀手術於五月七日舉行。

自畫像，為木刻所作的畫　1909 年

　　我在分離派展上看到塞尙的八張畫。在我眼中，塞尙是最優秀
的教師，比梵谷更有教師的氣質。

　　六月－十月，我在伯恩度過，俾使費利斯早日康復。切口仍須
處理並稍加燒灼，我爲此帶他搭電車到巴藍格雷奔，轉綠列特，然
後把他扛在肩上走到茵色爾披托，接受史托斯教授（Stooss）的手
術後治療。

　　我記下他的牙牙學語，語音含糊的階段已經過去，如今聽起來
開始像德語了。

　　二度旅居畢薩堡，有一次還帶著小孩；然而這對他只有部分好
處，他　是睡得非常不舒服。

　　不管調查梵谷與安梭爾之類的問題可能是多麼吸引人的事，我

們總是過份關心藝術裡的傳記成份了。這得歸功於作家們、那些情不自禁執筆而書的作家們。而我此刻想知道的是某一張實驗性作品的調子，我想弄清楚我正在觀賞的是不是一幅好畫，它又好在那兒。我不要探討一組作品的共同點或二組作品的相異處，我不做此類歷史性的追求，我只考慮某一幅畫本身的獨特作風，即使它只是一件偶然有幸成為好畫的東西，像最近發生在我的二、三幅「繪畫」上的情形一樣。

通常我之沒繪出好畫的原因，正由於我未完全掌握如何製作出一件好的個別作品之知識。

每十個人當中往往有一個明白魯本斯與林布蘭特的不同點就傳記意義而言在何處，可是沒有人曉得二位大師之一的某一幅畫是如何成為你所看到的那個樣子的。

我很熟悉風吹自鳴之琴所發出的曲調。我很熟悉適合這個球體的思潮。

我同樣熟悉音樂的情緒領域，也能輕易地構想出與之類似的圖畫。

但目前那二者對我而言都是不需要的。相反地，我應該簡樸如一支民謠小調，我應該率真而訴諸感官，像隻睜開的眼睛。讓思潮在遠方等待，不必著急，讓感傷被克服。何必試圖猛然裂離此地此時一個喜悅的存在呢？

問題在於如何迎頭趕上已經落後的發展？但一定要做到！

你這掩在深處的門，你自己開開吧！地窖把我釋放了，因為我感知到光。一雙明亮的手進來抓住我，同時友善的言語高高興興地訴說：你這美麗的圖畫、狂熱的野獸，起來吧！快快跳出你的樊籠。樊籠的手指溫柔地滑過閃耀的獸皮。一旦到了伊甸園，一切立即化而為一：白晝與夜晚，太陽與星星。

插圖計畫：伏爾泰的《戇第德》以其凝聚的豐富美為我提供無數插圖的酵素。蔥德瑞格更喜歡的是《感傷的旅程》，結果我也讀

了，無疑大感興趣，然而它的粗糙並非我不太想為其插圖所能補償的。《戀第德》裡有更高貴的東西吸引我，那是法國風格所流露的優美、精簡、確切的表現法。

十二月。我幾乎三十歲了；這令我微感害怕。「你有你的過去、你的夢、你的幻想、如今真正要緊的是成為你所能做的人。如今面對的是現實，今後沒有動人的高度夢幻了！」

可是流浪的本質依然不能矯正，那是肯定的！

此次的柏林分離派展並未暢然接受大的作品，但至少他們採納了最好的，而不像此地科尼斯廣場的評審委員挑的是最糟的。一是以費利斯為模特兒的「強調明暗法的肖像速寫」，一是用木炭和水彩畫出的「著家常服的婦女漫畫」。

1910 年

一月。我把粉狀的顏料摻混膠水塗到畫面上當做底色；在這上頭繪畫，一開始便能使明暗調子分開來。在白色的襯托下，任何明亮的東西最初總顯得陰暗，等到你減弱白色時，整個畫面就不對勁了。調子是相對的東西！

因此，我為自己創造了黑色水彩畫而感到高興。上第一層色彩時，我把主要的亮點空白下來；此一極淡灰的色層與空白處比照起來十分黝暗，所以瞬即產生一種非常耐久的效果。但當我忽略次要亮點而把第二層塗到已乾的第一層上，我豐富了畫面，使它得到更進一步的發展；此時以前空白的部分依然空白。我用此一方法一步步邁向最　厚的色感，並認為此種講求時效的技巧是處理調子的基礎。

美也是相對的，正如明暗度一樣。所以可說這世上沒有美女，一個也沒有，因為你永遠不敢保證一位更美的女人，將不會出現而使先前所假設的美女感到羞愧。

二月。到了聖灰禮拜二，大半冬日時光便安然過去了，照常匆

克利姊姊的側面畫像　1909 年

匆回顧一番。

我不敢說此次的審思令人開心；儘管我洞察色調的變化、儘管我巧妙選用合適的明暗度，我仍舊不良於油畫。

雖然我啓用揮發油，講求時效的技巧卻無法順利運用到油彩上。現在我企圖使一個明亮的動作與一個陰暗的動作同時出現在中間調子的背景上，而用中間調子的輕柔和緩質地來烘托這些活動的因子。也許這會搞出一點名堂來吧！

三月。目前有一項全面革新的發現：使自己順應顏料盒的內容，這比自然及寫生更重要。有一天我一定要羅列一排排的水彩杯子，在這色彩鍵盤上即興創作。

根據面積相等的一個明亮面並列時前者會顯得更大的法則，以及明暗面有轉換的現象，來塑造一個新的明亮形式。以前我曾用焦距不準的目測法來觀察之，現在則藉透鏡進行更徹底的觀察。

這個放大鏡同時使自然面貌的色彩要素映入眼簾，所有細節均被略除。

在此過程中切記勿讓光線的擴張作用把形式消融，而應捕捉此種動態，描繪其輪廓，使之彼此團結。我想像得出石頭裡的此種光學現象。新造形主義吧，天曉得！

四月。向油畫城堡發動新攻勢。首先，以亞麻仁油稀釋過的白色顏料當做基本底色。其次，用各種顏色淡淡地分別刷在一大片一大片的面積上，直到敷滿整個畫面為止，這些顏色互相交流，但不能留下明暗漸次變化的痕跡。然後，突顯的素描取代不明確的調子，最後，為了防止鬆軟，加上一些較低緩的色調，不要採用太暗黑陰沈的顏色。這是銜接素描國度與色彩國度的風格，我的素描才能以獨特的姿態進入繪畫的領域。

培養表現手法的純粹質性；或用明暗本身的匹比；或用線條，代替被省略的明暗變化（當做不同明暗度的分界）；或用色調的對比。——因為在藝術裡，一切最好以最單純的方式一次表現出來。

聆賞普契尼的歌劇〈蝴蝶夫人〉，情節動人，其中有幾段美妙的音樂。〈波西米亞人〉的更佳。

五月。如今，純粹地孕育出那風格之前，雜種惡魔已經再度露面了。我應該中幾此種奮鬥而返回「純用筆觸」的最初局面嗎？筆觸絕對不會給人如此一團糟的印象，頂多偶而微顯紊亂。

有節制的調色板：白色、黑色、那不勒斯黃、渣滓廢物的顏色、　綠與紺青。必須　意的是灰色，溫暖的灰是那不勒斯黃調混黑色而成的，寒冷的灰是白色調混黑色而成的。

六月。把精確的明暗法移轉到色彩的領域，使每一種調子各與一種顏色相呼應；換言之，不可加上白色使它變亮或加上黑色使它變暗，一個顏色應該代表一個調子，下一個調子則用下一個顏色。黃土色、英格蘭紅、渣滓廢物的顏色、暗茜草色等等挨次而來。

韋德金在《凱斯侯爵》一書裡以主角的身份出現；看他如何在自己的作品中浪費生命，真是奇怪，陌生的境界但痛快的感受。

七月。在瑞士舉行巡迴個展，因為我希望在那邊多賣些畫，因為不知覺間我在那邊已有些許知名度。八月由伯恩的藝術博物館開始，接著十月在蘇黎世藝術館，然後可能在溫特杜爾的一家畫廊，最後明年元旦於巴塞爾藝術廳展出，共計五十六件，由一九○七年迄今的作品，一一裝上適當的畫框。

八月——九月、在伯恩。用水彩畫在灑了水的紙上，靈活輕脆的筆調散佈整個畫面。同時地，製作濕紙上的鉛筆素描，畫滿了天真爛漫的輪廓，我在輪廓上用刷筆一上由內往外一下由外往內加上隨意的觸點。

二度出遊慕爾登地區（Murten），每次均即地產生幾張作品。第一次去的時候，正值可愛的夏日氣候，我越過大沼澤，離開通往凱爾澤斯（Kerzers）及孟歇米爾（Müntschemier）的道路，前往蘇吉茲（Sugiez）。這不是一條平順的路徑，我敏捷地躍過許多灌滿水的溝渠，碰到最寬的一條時，我先把繪畫用具拋到對岸，這麼

一來它的主人只好鼓起勇氣跟著過去，起跳之前跑了十碼的距離！當你獨自一人而能自作主張安排一切事宜之時，這是一種愉快的漫遊。盛夏溽熱，沼澤植物蓬發滋蔓。途中邂逅一些異國勞工，他們不懂我的語言，這在瑞士境內是很奇怪的現象，他們來自那個國家呢？波蘭。隨之出現一家名叫「好狩獵」的大型牧馬場。經過二小時激烈徒步旅行之後，我在蘇吉茲的布洛耶河（Broye）橋下搭帳篷歇腳，然後在此到處盤桓，等候小輪船，拍了一些快照。

十月。第二次去時秋天已到來，我拉著父親同行。上午在布洛耶河釣魚；下午爬上畫眉鳥群聚為家的維伊利山（Vuilly），我在此快速筆記幾處景色；到了黃昏，小輪船把我們載入慕爾登的迷人暮色中；然後等那笨火車終於姍姍來遲。

十一月。我沿著舉爾卑河（Gürbe）左岸從事一次獵遊，並深入貝爾溪（Belpmoos）一帶。在這最寂靜的地區，稀奇動物匆匆跑過水邊，一抵達此地，我聽到低沉的可疑笑聲；突然出現一群印地安人在嘶嚎聲中迎面撲來，總算虛驚一場，其中一位的臉部全被一條紅手巾遮去。他們在僻啪號炮間圍著我這犧牲品跳舞。可是大夥兒立即安靜下來，因為他們發現我對於第一次的震嚇行動居然無動於衷。

向晚時分，他們再度給那乏善可陳的歸程綴飾一點變化，等到他們疲倦了溫馴了，便放我，習慣性地呼叫幾聲，一一登上好心農夫的運貨馬車上擺平。

好一個美麗的暑假，連莉莉都渴望繼續居留瑞士，但我「聞風不動」。

十二月。庫賓（96）於十一月二十二從北奧的茵河畔的威恩斯坦（Wernstein），寫了一封信給我朋友鄂涅斯特（Earnest）的太太

附註

96、庫賓（Alfred Kubin, 1877-1959）生於捷克的畫家及插畫家，喜取夢幻題材。

躺在床上閱讀　1910 年

　　「親愛的夫人，回憶上次往訪，我想請妳幫個忙。我有意收藏一幅克利的素描小品，請轉達我的意思並代爲問候，希望他寄幾件來讓我挑選，並盡可能開列給同道藝術家的最實惠價格。他最近那神奇的演化面貌特別令我感興趣，不過讓他也包括一些舊作。寄來的東西，我將以航空掛號郵包寄回。」

　　總之，這是本區以外的地方對我表示認同的舉動；我感到受恭維，於是寄了作品去。他付了四十馬克選上〈運河上的宿泊所〉一畫，其實那是慕尼黑附近的一所製冰廠，我於今年晚秋完成的一幅素描，畫在灑了水的紙上，線條沾染圈點，構成明快的形式上。十二月十六日，他寫了一封信給我：「親愛的克利先生，你寄來的美麗作品給我帶來無比的樂趣，我留下一幅，當然我最冀望能夠悉數保有它們，但你知道這個中理由吧！我發覺你的進步令人羨慕；我因之得到鼓舞。你我當初不都從抽象著手，而發現自己如今更深入

現實世界嗎？一月初我將到慕尼黑待幾天，屆時再前去拜訪。但願你在家。明天我會把你的東西寄回去，附上我所作的一小幅畫，表示我感謝你的親切行為，請接受。」

一件家具的諷刺畫　1910 年

　　小插曲。十一月二十一日溫特杜爾那家畫廊來信：你的作品從十一月十五日起在我們的畫廊展出，然而我們注意到大多數的觀眾對你的東西提出非常不利的意見，好幾位有名望受尊重的人物要求我們停止此項展覽會。所以請你即時告訴我們該怎麼辦；或許你願意寄作品說明書來讓我們掛出來給觀眾看。…」

　　我的回信：「你的窘境當然令人感到遺憾。可是你身爲藝術鑑賞家，無疑聽過優秀的藝術家與大眾發生衝突的事情。不必跟別人做比較，只消提提霍得勒的例子，支持他的人早期難免與別人相磨擦，如今卻經營得很興隆。一個除了作品本身以外又加上註解的藝術家，一定對他自己的藝術沒什麼信心。那是批評家的職務，請參閱特洛格（Trog）所撰刊於十月三十日《蘇黎世新聞》上的評論文章。展覽結束時煩請你按照我們的約定，把作品送到巴塞爾的藝術廳去。」

　　由素描家的立場來思考光的問題。

　　就光線的方式來呈現光顯得老掉牙。把光當做色彩的活動則是比較新的觀念。

　　我正試圖將光視爲展現的活力來處理。當我在白色上配置黑色活力，一定會再度成功的。

　　我聯想到攝影負片上背景部分顯黑的現象。

　　較小的東西往往由特殊標記組成，因而思及利用線條在白色上標出幾處最明亮的部分。

　　爲了這些最亮處而堆積無以數計的活力線條！那是真正的負片！

1911 年

　　一月。庫賓，我的恩人，來了。他舉止如許熱烈，簡直把我催眠了，我們神魂顛倒地坐在我的素描前面，真正進入全然忘我的狀態！

　　當晚他又來參加音樂聚會，卡斯巴夫婦也在場。庫賓沉迷在自己的熱情中，根本無視這樣鎮靜人物的存在。他的聲音聽起來十足懇切：「談到發展，你是此中第一人！……我相信你對我的發展也抱持一點希望。」他的確是個有魅力的傢伙，一個不可思議的丑角！

　　他懂音樂嗎？他聲明音樂令他興奮過度，頗為可疑的說辭。

　　那對茲瓦本夫婦自然靜靜賞玩這一切，太太第一次看我的素描，快樂得像隻雲雀，你說不出那給她留下多麼深刻的印象；先生比較精確，談起巴洛克式哥德風格，庫賓對這標語鼓掌同意。

　　我不想知道什麼巴洛克式哥德風格，我不願曉得這種東西。我只在專業的部分表現才智，其餘的掌握在上帝手中！

　　Z.引來了藝評家米歇爾（Wilhelm Michel）。一九一〇年春，他曾經看過我的作品，沒什麼反應。我猜他歷驗不少變化，畢竟彼時Z.猶未出現於其生命中。他立即建議我們一起辦些事情，於是帶著一整疊素描出門。首先進攻柯希先生（Koch），從前的壁紙巡迴推銷員，現在的議員兼《藝術和裝飾》雜誌（Kunst and Dekoration）發行人；他不喜歡我的東西，並預測我來日會啓用新穎可愛的手法。第二個目標是湯豪塞先生（Thannhauser），昔日的裁縫師，今日擁有現代畫廊；我曾經私自跟他打過交道，那時他原封不動地退回我的作品，此刻礙於「有影響力的新聞界人士」的情面竟然點頭。半年之間，這二個人都改變了，評論家居於愛情，畫商居於畏懼的力量。這位新聞界人士興高采烈，舉止適度不激進，並開始以叔伯的態度對待費利斯。我們到底都是人，人情道理各地皆然，尤其在此地。

春

　　一位藝術家應該是詩人、是自然的探掘者、是哲學家！如今我又成為一個官僚作風的人，我正在編纂第一部精確的大型目錄，廣

休息中的年輕男子，自畫像　1911 年

羅我自孩童時代以來的一切藝術產品，只刪除學校素描和裸體人物
習作等缺乏充分獨創意味的東西。

　　儘管有愛情和畏懼的力量在推動，我的個展並非當初所想的那
樣容易實現。布拉柯和湯豪塞二位猶太人發現我的首次個展沒什麼
商業誘因。如果你想在一夜之間驚動眾人，你非小有名氣不可；但
你如何不展畫而成名呢？關於這一點，二個畫商也無可奉告。那位
新聞界人士被愛情沖昏了頭，沒有把他的影響力運用到適當的地
方。在今日這年代，凡是有這麼多小孩的人頗易變成神經衰弱者；
若處於巴哈的時代，情況便不同了。

　　簡略說來，湯豪塞先生提供展畫的走廊有點失禮。結果我們先
試探布拉柯先生的意思，他的回信非常客氣：「……此地有些十分

不尋常的現象,因此我捨不得在我的畫廊裡展出你的作品,來這兒的人主要是來看繪畫的,尤其是體面的藝術家協會會員的畫,他們對風格極端現代的版畫藝術家不感興趣。鑑於我之欣賞你的非凡才華,鑑於我之樂意為米歇爾先生效勞,我會答應的;可是就……立場……請不要把此項拒絕看得太嚴重,不要據以敵視敬愛你的布拉柯。」

既然如此,我們便傷心地回到湯豪塞的走廊,對這只能容納三十件作品的場地感到滿足,決定於一月初舉行。米歇爾先生安慰我說:「你將有更多更多畫展,此次不從最有利的局面開始也無妨。」

我從咄咄逼人的沮喪感裡掙脫出來,重新振作起來。我不得不鼓起勇氣,因為我欠缺哭訴冤曲與淨化心靈的細胞。

我的精神導師伏爾泰看了很高興,他也從不呻吟,他招呼我,於是我瞬即應和並立刻動手為《戇第德》畫插圖。跟隨他的腳步,我覺得抖落無數蟄居的壓力,此時的我也許恢復了真正的自我。

同時也嘗試製作一些與外在世界相調和的作品,但這方面的技藝受到牽制,而關於插畫《戇第德》方面除了努力更努力以外暫時沒發生什麼事。美麗的五月終於降臨,春的氣息也漸漸在藝術裡醒來,工作開始有了進展。

我真想說許多更漂亮的話,可是我總是固執地反對虛誇的作風。

我的創作活動往一個固定的方向運作得愈久,則其前進的步調愈不輕快。可是此時這溪流似乎產生變化,它擴大成一個湖;冀望這個湖有相當的深度。我是部分藝術史的忠實影像;我趨向印象主義,而且超越它。我不願說我是從它成長出來的;希望事實並非如此。我的縮影不是半瓶醋的知識形塑的,而是謙虛的質素:我要知道這一切,如此才不會愚昧地錯過任何東西,才能同化以後註定要遭遺棄的每一片土地上的某些部分,不管它多麼小。

目前,我始而瞭解梵谷的許多東西。一半由於讀了他的書簡選

餐廳中的一景　1911 年

集，我對他愈來愈有信心。他能夠深奧地、非常深奧地獨及自己的心靈。

　　事實上，任何藝術家並不容易倉促走過這麼一個藝術界標，因爲歷史的時鐘在今日比在默思藝術史的當兒擺動得更刺耳。但它從未停止過，唯有在陰沈的日子才顯得靜止不動。

　　也許他並未全部說出他該說的，因此別人還可能被喚來完成此項啓示。

　　以追溯歷史的態度來觀看梵谷，特別誘人探討他如何從印象主義一路走來，然而又能創新。

　　他的路線新穎又非常古老，可喜的是不屬於純歐洲模式。它的改善性凌駕了它的變革性。

　　居然有此種既受益於印象主義同時又將之征服的路線存在，著實震撼了我，予我莫大的影響。「不離路線而求進展是可能的！」

使我那擁擠的潦草線條和嚴謹的輪廓線和諧相處的時機自然成熟了。這將帶來更進一步的果實：吞食並消化潦草線條的一種線條。同化作用！空間看起來依然有點空虛，但不會持久的。

在這頓悟的時刻裡，我清晰地看到內在自我十二年來的歷史。起初是戴著大護眼罩的心地狹窄的自我，然後護眼罩與那個自我消失了，如今一個不戴護眼罩的自我逐漸復出。

事先不曉得此中的來龍去脈乃是好的。

夏

夏天在瑞士。天氣熱，非常非常熱；我記得幾次炎夏，但沒有一次這麼熱，雖然也極熱，但比較起來涼多了。這個熱多了的夏日幾乎灼燒了我的額頭，太陽透過屋頂筆直射入。往往以為身處真正的南國，道地的南國。唯有古老的亞瑞河水是涼的，彷如冰河，原始的冰河。

暑氣在慕尼黑時已經開始逼人，逼你去泡在湖水中，日復一日浸在烏姆湖（Würmsee），你游過在那兒怒放的野薔薇，盛開的薔薇游過你身旁。

我們傷心地行過最後一次浸水禮，告別盛開的薔薇。在這更溽熱的夏天裡，你再也不會去游泳了，你會忘掉你的游泳本能，你將潰敗，散成汗水與塵沙。

伯恩的塵沙是白色的，白如麵粉，而水是純粹的溶冰。我在火車上便看到伯恩街道那粉白的曲線，原始冰河的河水在其下發出閃閃冰光。

有人在火車上說：「我認識一個人，他要趕在日盡之前去泡在亞瑞河中。」瀕臨絕望之際，正在狂熱當中，我仍然設法對這位英雄引發欽佩之情、全份的欽佩之情。

我寫信給太太說：「今天好熱呀！華氏一百二十度！連洛特瑪教授也變成一個英雄，泅泳得像隻海豹。」

坦誠，第七章　1911 年

　　然後她來了，來加入英雄的行列。土恩湖與畢爾湖（Bielsee）
畔除了例行公事（反覆的英雄活動）之外還有精彩的節目。離經叛
道者也是英雄，小兒的教父莫利葉也是英雄。我們跟一堆英雄在一
起。

秋

　　夏天一群年輕藝術家在慕尼黑組成一個協會，取各爲「符號」
（Sema），我是創立者之一，大概是米歇爾的安排吧。所屬會員有
畫家、雕刻家及詩人。目前詩人是少數民族，我想八成是來做宣傳
工作的。我此刻能想起的評論家有八歇爾和羅伊（Rohe），藝術家
有庫賓、歐本海默（oppenheimer）、夏爾弗（Scharff）、賈尼
（Genin）及卡斯巴。

我們在一家舒適的小俱樂部裡見過幾次面，對艾葛瑞柯〔97〕均持同一觀感，也一致承認我們都沒有錢的事實。

此次聚會決定出版一本版畫原作集；我們必須徵求訂戶，至少一百個，已經找到三十個。隨後湯豪塞先生同意籌組首屆展覽會。卡斯巴滿懷樂觀，我呢？這起碼表示我終究不再與外界隔絕，加入別人圈內的初步小小嘗試。我看不出這和內在世界有什麼關聯；不過，反正值得一試嘛！

路易叔叔（費利斯如此稱呼他的教父）跟我們一起住了幾天。他心情不好，馬格〔98〕位佝僂把他的帽子懸在一個公共場所的枝狀燈架上；他離開自己的地方，搬入我們家那間空下來的佣人房。

我以前常常提到的康丁斯基便住在隔壁，路易叔叔雖然老是記錯他的姓，卻不斷被他所吸引，時常去他家走動，有時候帶著我的作品去，而攜回這俄國人所作的沒有主題的非具象圖畫，非常怪異的東西。

康丁斯基有意組織一個新的藝術家團體。私人交情使我對他有更深的信任。他是一個了不起的人，氣質格外優美清澄。

我們首次見面於城內的一家咖啡店；阿米特夫婦也在場。隨後在回家的電車上，彼此約定常常相聚。其後於冬天時，我加入了他創立的「藍騎士」（Blaue Reiter）。

一九○八與一九○九年之交，麥爾格列菲所主辦的大規模馬瑞展於湯豪塞的畫廊舉行；現在同一畫廊有霍得勒展，儘管我並不全然心儀霍得勒，此類作品畢竟非常富激勵性。他的重要性不在於純

附註

97、艾葛瑞柯（El Greco原名Domenico Teotocopulo, 1541-1614 ）出生於克里特島而長住西班、牙的畫家，用色神秘。

98、馬格（August Macke, 1887-1914）德國畫家，德國印象派藝術開拓者之一，也是「藍騎士」的一員。

圖畫性上，而這正是我愈來愈努力探討的東西。他擅於刻畫動作中的人物，我欣賞他這方面的才賦，可是我對這些人物似乎永遠無法尋獲安寧的神態感到苦惱。霍得勒的興趣只限於精神過度緊張的人物，說明確些，只限於其意象。這種東西叫人煩悶，尤其是許多幅一起出現的時候，更侵擾觀者的神經。

這是我不接受他的地方。不過，多數人因為在其中找不到現代意味而拒絕他，此種態度是荒謬的。

1912 年

我為瑞士讀者撰寫慕尼黑藝術書簡的片斷：「諸多私立畫廊中，湯豪塞畫廊以其更激進的「藍騎士」首屆展覽會再度引起我的注意。我欲使那些發現自己無法把此地提供的作品與他們所偏愛的博物館收藏的名作聯想在一起的人安心；我的論述限於創作概念，而不涉及作品的表面、暫時、偶然性質。因為這些作品是藝術的某種開端，一如你在人種學館或育兒室裡所看到的。讀者，請不要笑！小孩也有藝術能力，個中不乏智慧！他們顯得愈無能為力的話，他們供給我們的例子便是愈具有教導性；這種能力應該在不受腐化的情況下求發展。精神病患的作品也有相似的意義。幼稚或瘋狂於此並非侮辱的字眼。革新今日藝術之際，我們應以嚴肅的眼光來看得這些東西，比觀賞公立美術館裡的收藏品時所持的態度更嚴肅。如果（正如我所想的）昨日傳統的潮流真的逐漸隱沒，而所謂的不退縮的開拓者（自由人士）只呈現鮮明健康的面貌（其實這在歷史的鏡子中恰是枯竭困頓的化身），那麼偉大的時刻到來了，我向投身於迫切需要的革新工作的藝術家歡呼致敬。其中最勇敢的是康丁斯基，他同時以文字為媒介表現此項行動，出版了《藝術的精神性》一書。」

二月。溫厚的賈恩，我們鍾愛的音樂良師，逝世於伯恩。他是一位能幹、認真、高尚的紳士，傑出的小提琴教師；這樣說一點也

不誇張。他爲你上第一課時，便爲你立下高遠的目標；而他本人依
然不斷力求改進；他知道如何使學生勤勉，因爲在他眼中勤勉比才
氣更重要。就藝術家的身份而論，他是一個思維性太濃厚的影像，
當局在設法減輕他的重擔，大概同時也企圖撤換他之時，一定鑄下
大錯。在幾個大場合裡，他簡直是與屈辱爲伍。

　　然而我相信當局所犯的錯誤只是形式上的，因爲悲劇經常存在
那兒。賈恩一向缺乏名家的腔勢，當他年老時終於演變成他再也克
服不了的矛盾。就教師的身份而論，他是卓越的。

　　中風突然襲擊他，幾天之後便走了。

　　哎，那些分離派人士！即使你能證明他們已經過時，他們反正
不相信；不管出現多麼可疑的癥候，他們就是不相信，比方這個癥
候：如今論戰的舞台愈來愈有轉向鄉下地方的趨勢。此地人平靜地
住在最華美的宮殿裡，過著王者般的巴伐利亞式生活。

　　貧窮的大眾終將習慣新東西，因爲時機成熟了。法國還會再度
爭取新藝術的首都地位，而且爲時不遠，比你敢想像的更快。

　　我指的是「藍騎士」的藝術，這團體的進取人物康丁斯基與馬
爾克(99)在高爾茲(Goltz)開設的書店樓上籌辦了第二次展覽會，
此次是清一色的素描及版畫展。這位畫商是本城中首先在櫥窗裡陳
列立體派藝術的勇者；一些傻子稱之爲典型的斯瓦賓(Schwabing)
產品，把畢卡索、德朗、布拉克等描述成斯瓦賓的密友，妙思！妙
思！

　　四月。感謝這些新的斯瓦賓密友及其作品，再度親眼瞧瞧巴黎
事物的念頭變得非常吸引我。我太太也要跟著來，小孩顯然得託給

附註

99、馬爾克(Franz Marc, 1880-1916)德國畫家，畫風極爲現代，以立體主義見稱，
擅繪動物。

伯恩的雙親；因此我繞道而行，莉莉則直接前去，結果她比我早到幾個小時。

我從篷答里葉搭上普通火車，這樣才能悠閒地凝視侏羅山的峰頭。許多士兵上車，他們依然穿著紅長褲，愉快地轉弄香煙，不會顯得太無聊。鐵路員工的衣著相當邋遢。這列大火車每一站都停。衣服被雨雪浸透的婦女帶著籃子一上車之後，一種不可言喻的人味瀰漫開來。如此一路來到第絨（Dijon）。

遲到了好一段時間的直達車終於準備出發了！現在車箱裡的空氣好多了，味道十分不錯。第絨附近風景宜人，多岩石的山丘，石隙間長著豐美的樹。蠻有南國風味，我指的是法蘭西這個儘管被一道冰牆所阻隔卻把南方與北方揉和為一的國度。

景色逐漸失去它的異國情趣，變得嫩綠、柔軟、微亮。溪水靜靜流動，吃草的馬隻點綴在遠方。

在某處我們必須等待二列特別快車先通過。「哼，什麼直達車！」一個婦人喊著，搖幌起來，其中一輛嗚嗚擦身而過，十分鐘以後，第二個怪物過去了。

四月二日——十八日，巴黎。參觀羅浮宮、盧森堡博物館、獨立沙龍；與哈勒爾見面；拜訪霍弗、德洛涅、弗孔涅。到烏德畫廊看亨利・盧梭、勃拉克與畢卡索的作品；康威勒畫廊觀賞弗拉明克、德朗及畢卡索的畫；伯恩漢姆畫廊正在展示馬諦斯和哥雅的東西。

二位畫家去世，布呂爾曼（Hans Brühlmann）和威爾提。威爾提作品中比較愉快的部分正是他本人的投影，一位善良，年邁的手工藝家以一顆純真的心製作出來的的東西。我依稀記得去年秋天他來善後突然逝世的妻子的時的模樣。我們不安地接待他，而這位飽受心臟病折磨的老人家，竟以其聽任命運的淳樸態度驅散我們的憂慮。那情景超乎一般沒有意義的喪禮場面。彷彿我們正在誦讀一則古老的故事。可是連老故事也異常刺耳的音調；我們根本不是老

丑角戲　1912年

故事裡走出來的人物。移譯到畫中，這老祖宗的景象經過一再稀釋
後悲傷的氣氛復出。他的確移譯成畫──他蝕刻了送喪行列，自己
在畫中尾隨棺木而行，然後在下面寫上多情善感的箴言，完成一幅
感傷的作品。

　　布呂爾曼過度同意麥爾格列菲的看法。他竟容許他對鮑克凌的
敬羨之情被人強迫割離；麥爾格列菲真是贏來不易，看到布呂爾曼
投降是十分難受的事。以後再也沒這種事發生了。這位非幻想性的
藝術家仍舊依循「新軌跡」，馬瑞式與塞尙式的作品自然跟著出
現。聽哪，布呂爾曼成爲一位門徒了！他繪出此類自畫像。沒有直
接的光輝來自這個人身上，唯有倒影。不過，他猶然奮力求獲「不
朽性」。用這種方式當然得不到的。因爲一個人不是永恆便是朽
滅。恰如哈勒爾與霍弗，他們總想不朽，結果除了承擔過去的包袱
以外一無所成。可是這些人並不絕望，而且永遠不會絕望。可憐的
快樂的傢伙！

夏天又在瑞士度過。天氣涼爽多雨，與去年此季成對比。秋天露出稍更親切的笑容。

在伯恩時，阿普（100）來訪；他興辦了現代瑞士表現派聯盟，並投入其中。他是個相當活潑的人。我們去拜訪他，同程取道琉森——魏吉斯——蘇黎世。

隻身先回到慕尼黑，小孩未同行，因此比前多了一點自由。我可以不必先徵得兒子的許可便出門。這陣子真的忙碌起來。

高爾茲快要成為一位畫商了，一個小巧可愛的畫廊即將開張，連我也參與籌備工作。

梅伊爾（Alfred Mayer）來看我的畫，他如許愛上《戇第德》插圖，所以一起去繆勒（101）主持的出版社商量簽約的事。但是繆勒拿不定主意，他含糊其辭，說什麼一時想不起前有此例，我提醒他史特恩（102）的著作《感傷的旅程》已有契多維基（103）的銅版插畫本印行問世，另一個例子是《狐狸雷那德》一書。他問我願不願意考慮後再提出計劃，這不啻是一句客氣的拒絕，梅伊爾聽了幾乎悲傷起來。

德洛涅來信並附上一篇他論述自己的文章。馬爾克由科隆寫了好幾次信來憶述他的巴黎印象、談論瓦爾登（104）及其「狂飆」

附註

100、柯普（Hans Arp, 1887-1966）德國藝術家，一九一六年創達達派，一九二五年成為超現實派的一員。

101、繆勒（Georg Múlleer, 1850-1934）德國心理學家。

102、史特恩（Laurence Sterne, 1713-1768）英國小說家。

103、契多維基（Daniel Nicolas Chodowiecki, 1726-1801）德國畫家及插畫家、蝕刻版畫家。

104、瓦爾登（Herwarth Walden, 1878- ）德國作家及評論家、鋼琴作曲家，推動未來派及表現派藝術的首腦人物，一九一〇年成立前衛的「狂飆社」，一九一二年於柏林設立飆畫廊。

1913 84. gute Unterhaltung

愉悅的交談　1913年

(Sturm)圈子、介紹科隆的格農畫廊。我應該挑選一些佳作到科隆及柏林展覽，其後可能進一步舉行巡迴展。

有一天，馬爾克親自帶來瓦爾登。瓦爾登一直保持沈默，我在他心目中是個道地的二流畫家；但由於馬爾克的關係，他特准一、二張素描塞到口袋攜至狂飆畫廊。

馬爾克認識《戀第德》插圖的價值，於是將之包起來帶給派培（Osthaus Fries Piper）。

第二天，瘦小的瓦爾登又出現於湯豪塞畫廊的未來派展揭幕典禮上，不停地抽煙、下命令、吩咐差事，像個策略家；不愧是個人物，但欠缺某些東西，他根本談不下喜愛繪畫！只是用那敏銳的嗅覺器官使勁地聞。卡拉（105）、包曲尼（106）、塞凡里尼（107）三個人的作品很突出，魯梭洛（Russolo）的東西更典型。瓦爾登對我說：「這些畫暫時不打算出售，它們太著名了，它們的主人硬是畫不出足夠的數量！」

1913 年

俄羅斯皇家芭蕾舞團刻在此地客串演出，以尼金斯（108）及卡薩維娜（109）為獨舞者；給歌劇的千篇一律性添加一股不凡的新奇感。我並沒有說是新生命，因為此地所牽涉的是一種古老而可能逐

附註

105、卡拉（Carlo Carra, 1881-　　）由未來派轉超現實派的義大利畫家。

106、包曲尼（Umberto Boccioni, 1882-1916）義大利未來派畫家及雕刻家。

107、塞委里尼（Gino Severini, 1883-1966）義大利畫家，先屬未來派，後呈古典格調。

108、尼金斯基（Vaslav Nijinsky, 1890-1950）波蘭後裔的俄國舞蹈家，二十世紀初期最完美的男舞蹈家，於技巧、性格塑造及釋義方面均有高深的造詣。

109、卡薩維娜（Tamara Karsavina, 1885-　　）俄國女舞蹈家，與尼金斯基搭配演出五年。

漸死滅的藝術，久已消失的時光在裡頭存活，現代意味的偶而侵入並改變不了這事態；你可以感傷地旁觀正在式微，永不復原的東西。尼金斯基的表演特別出色，他同時在空中在地面舞蹈，我永遠忘不了他躍地那年輕有力的身體優美地旋轉的一剎那。

他們謝幕時，觀眾的反應冷淡得令人詫異。此地的人們對變化時代的肇端面貌發出尖銳的叫聲，對以其非凡才華激發我們的未來派藝術家更是如此，可是當他們看到代表美好昔日的事物出現在眼前時卻無動於衷。他們到底要什麼？依然只是華格納、克諾特（Knote）、法哈爾斯（Feinhals）嗎？幸而慕尼黑近來已經變成一個展示許多許多東西的地方，不管它的人民要不要。

一提到未來派藝術家的非凡才華，我便想起卡拉；你不必跨過此一新門檻去旅行即可以進入汀托雷多或德拉克洛瓦的國度，卡拉色彩之響亮、甚至創作精神，與他們的如許密切相關。包曲尼及塞凡里尼與古代大師之間的關係比較不可喜。比方「未來派畫家宣言」裡所說的：「當你打開一扇窗子，街道上的一切躁音、人與物的動作和質量便驟然侵入房間。」或者：「街道的力量，城市中可見的生命、驕傲與恐懼，噪音所引起的窒息感。」——這些東西都被逼真地呈現在畫面上。

因此，新作品滋養了未來領域，熱血青年的狂怒不致被誤解；他們在宣言裡大肆發揮，一半用來嚇嚇人們，一半則用來榮耀其存在。湯豪塞先生敞開他的現代畫廊歡迎未來派，但聲明「不負責任」，真正的主持人是「狂飆」英雄瓦爾登啊！

此一「不負責任」的正面攻擊受到許多有力的側面響應，例如高爾茲企業以及席密迪左沙龍，後者正在舉行諾爾德（110）個展，

附註

110、諾爾德（Emil Nolde, 1867-1956）德國表現派畫家、插畫家。

111、荀白克（Arnold Schonberg, 1874-1951）奧國提琴演奏家、作曲家。

姊妹　1913年

地理位置靠近英格蘭花園的可愛小溪，幸而距離前線還有一段距離。

　　熱鬧還沒結束呢！荀白克（111）的作品也被推出了，瘋狂的歌劇〈彼得‧魯內爾〉！

　　奮發吧！你這菲力士人，我想你的時機到了！

　　阿普離開魏吉斯；他父親的工廠破產了，現代聯盟的大小事情似乎也沒有一件是順利的。不過，他正在替我出力，他讓我接觸一家新出版社「白色書屋」，阿爾薩斯詩人弗雷克（Otlo Flake）是股東之一，這位好好先生被我說服，計畫發行一版我插畫的《戀第德》。如果弗雷克放棄（這仍然可能發生）的話，他危害不了該書。

　　六月。派培打算印一本表現派藝術家作品集，他要求我提供畫。……一個預兆嗎？在這以前，這位出版商一直固執地迴避

我。……瓦爾登在柏林籌組一次秋季沙龍展,而庫賓和我將擁有一個專門展示我倆的素描及版畫的房間。此外,馬爾克透露柯勒(Bernad Köhler)將出錢讓他辦個展;當他散佈這個消息時,他那溫柔的眼睛不禁發出喜悅的光芒。

把小規模的對比有系統地連結起來,大規模的對比也這麼做;例如:使混亂面對秩序,因此互不相關的二個團體被擺在左右相接或上下相鄰的位置上時,便會彼此發生關係;它們進入對比的關係中,二者在其間彼此增強對方的特性。

我是否能夠完成這個構想呢?肯定的答案是可疑的,可惜的是,答案似乎是否定的。可是內在的動力不滅時,時間會讓技巧成熟的。

有時候,在沒有掙扎的情況之下過了一段長時間。接著我以純樸的風格畫出「天真無知」。意志處於麻痺狀態。

最近的一幅畫是熱愛藝術的一項真正宣言。退離這個世界比較像是一種遊戲,比較不像是於現世受到挫敗的一種反應;那是二者之間的行為。戀愛中的人不再吃喝。

十二月。耶誕節伯恩之旅,我對這個節目一點也不熱心。為什麼要慶祝二個耶誕節呢?算了,沒什麼好反對的。何況明知在父母家過節的感受永遠是美麗幸福的。

可是某種不祥的預感提出反對的意見,我不斷看到刺目難受的孩童時代的意象。

新年之後不久,費利斯感冒了;接著我得了惡性傷風,感染上靜脈竇炎。絕佳的專科醫生林特教授被請來看病。直到一月底返回慕尼黑時,依然受慢性支氣管炎的磨難,最後總算完全康復。

1914 年

一個塞爾維亞人密里諾威(Mitrinovic)來到慕尼黑,以康丁斯基等人的新藝術為題目發表了一次演講。這個有一張農夫臉的好

痛苦的警察　1913 年

人也來接近我，要我拿些作品讓他借回去瞧瞧。他時常來參加我們的音樂聚會，說出此類古典言語：「是的，巴哈曉得怎麼寫，你曉得麼演奏，而我曉得怎麼聆賞」。

派培被我的素描所陶醉，拿書來跟我交換。

勃格（Fritz Burger）表示他也有興趣。

在一次音樂晚會上，我與大提琴家巴罕斯基（Barjansky）、鋼琴家薩尼可夫（Sapellnikoff）共同演奏舒伯特的〈B大調三重奏曲〉。跟這些人一起演奏比跟學者們自在多了。我一直和什麼樣的音樂夥伴扯在一塊！理想主義者以歌頌爲代價和美人共飲，而巧妙的騙子以誠實爲代價在變戲法啊！

包括普茲（Putz）和康丁斯基的偉大陣容必須創立。豪森斯坦（112）與魏斯格柏（Weisgerber）有意當領導人。誰是魏斯格柏呢？這個問題我永遠弄不清楚。至於豪森斯坦，他很機智，又不畫平庸的東西，是的，因爲他根本不畫。

他們的計畫不算完全實現，因爲普茲不接受泰半會員。康丁斯基和馬爾克退出；這個方陣由畢特奈（Püttner）展延到克利，以卡斯巴爲中心。遺憾的是前鋒力量減弱了。此團體命名爲「新分離派」（Neue Sezession）

附註

112、豪森斯坦（Wilhelm Hausenstein, 1882-1957）德國藝術學者及評論家。

1913 55 *die flüchtenden Polizisten*

飛馳逃離的警察

三、突尼西亞之旅：1914年4月

　　這趟旅行是這樣發生的：我們的瑞士伯爵莫利葉曾經受住在突尼斯的伯恩去的傑吉醫生（Jaggi）之邀，去過那兒一次，如今這位伯爵朋友不僅厚顏善用他的運氣，更願意與他所喜歡的人分享之。而他喜歡二個人，一是馬格，另一個就是本人。（他也喜歡不少妙齡女郎。）

　　馬格近來在土恩湖畔有個住所，去年十二月我們三個發誓應該實現這個願望。莫利葉認為我有資格享受此項待遇，他將先借給我錢，我以後再拿畫去還他。馬格則自有辦法，因為他的賣畫成績相當好。

　　伯恩的藥劑波那德（Bonnard）答應替我付交通費，傑吉醫生會留宿莫利葉和我。事情就是這樣來的。

　　四月五日，星期日。凌晨二點鐘，搭上一輛舒適的瑞士列車經過日內瓦與里昂，然後直奔馬賽。火車在里昂停了不短的一段時間，美麗的城鎮，房子像巴黎的，隆河兩岸的突堤非常別致。一群年輕小伙子、法國人或法瑞混血兒，在日內瓦上車；他們在走道上跳舞並用法國方言唱些柏林的舶來歌。車抵里昂時他們結隊穿過街道前行，大概知道什麼地方有好餐館吧！我們卻不知道，但我們受夠了他們的陪伴，不想跟著去。這些大學生的口味不適合我們。於是尋尋覓覓，總算在巷子裡找到一家；隆河的魚確實美味可口，只是小了一點，姑且稱之為嬰兒魚吧！

　　中午十二時十五分火車繼續前進；我們最初經過的鄉村是古代的多菲內省，接著是普羅汶斯省。可愛的南國！靠近日內瓦的隆河流域鄉景已經令人稱奇了，火車就在此地橫越隆河橋轉向艾克斯盆地，風景堪稱壯麗。其後，開滿紅花的小樹出現了，屋頂變成橙色陶瓦，迷人的色彩，正是我偏愛的橙色調。

　　普羅汶斯的小婦人裹著黑色調的衣服，禮拜天的民眾沒有肅沈

不悅的氣味。魅力令莫利葉伯爵那雙銳利的眼睛轉動不停。過了阿維濃、阿爾及其它一個個響亮的城鎮之後，地勢漸趨平坦迤邐。軌道兩旁有樹抵風或其它危險；瑞士車箱稍微輕些，震動起來叫你欲嘔欲病。

快到馬賽時，可見擁擠的巨型大貨車，火車站很有氣派。有個大湖看起來像海。

下午五時抵達第一個目標，我和莫利葉登上一輛討人歡心的小巧出租馬車，在這南方巴黎行駛或者蹦跳了好些時候，一直是下坡路。讓車夫去挑旅館！不貴但這麼漂亮，漂亮得足以叫你留下來。

在霞光中沿著港灣散步，搜索我們的船。肚子逐漸餓起來，到舊碼頭尋找馬格的蹤影。他正帶著那張嬰兒臉在大吃大喝，儼然是個小王子，他看不到我們，那是一家小巷餐廳，有道籬笆圍著，我們蹲在籬笆後，所以他只能看到頭部。

此時他看到了，有點害臊，立刻轉開臉，假裝什麼也沒看見。然後興奮地迎接我們。他已經走馬看花地逛遍馬賽及附近地區，甚至還看了一場鬥牛，那場面令他覺得不舒服。

還來得及去觀賞一齣輕鬆歌舞劇，扮演提洛爾女孩的那位年輕喜劇演員是唯一有審美能力的。

四月六日星期一。上午在馬賽附近遊盪，遠至城門外。覺得收穫豐盛。這地方令人拍案叫絕，色彩新奇。莫利葉伯爵心知它還珍藏些什麼，所以微笑對待滯留的念頭。在電車上有位土耳其青年聽我們說德語，走過來寒暄，說他曾在桑德斯﹝113﹞手下做過事；不管真假，他的德文相當不錯。

晌午我們上船，那是「橫渡大西洋公司」屬下一艘大船，名曰

附註

113、桑德斯（Liman von Sanders Otto, 1855-1929）德國將軍，曾經訓練過土耳其軍。

向東飛的鳥群　1913 年

「迦太基號」。艙房明淨，裝嘔吐穢物的小容器美觀實用，繞港口
而航是一次奇妙的經驗，防波堤上最後一批送別的人還在揮手。現
在船真正開始滾波前行了，進入里昂灣。我吃了孟特醫生的藥，他
們二位也吃淡紫色和綠色的大顆藥丸，而且對孟特的東西莞爾一
笑。我對二種處方都不信任；大概這就是船雖走得十分徐緩，我卻
感覺很不舒服的原因吧！馬格爲我畫了一張小速寫，顯示我真正不
舒服時的模樣，同時給我一些他的淡紫色與綠色丸子，立刻見效，
我覺得好些，稍後燃起我的煙斗，馬格真個兒成爲我的朋友了。這
以前，他一直把我看成無瑕的怪物，此刻我悠閒地吞雲吐霧了。
　　此事使我們情緒昂揚，可是甲板兀自傾斜如屋頂，每樣東西開

始滑落,男人、女人、甲板凳;欄杆附近也同樣紛亂。這種持續地一忽兒斜向左邊、一忽兒傾向右邊的情形使得甲板上的乘客所剩無幾。但我們三個仍然逍遙自在,一味快樂。渴求食物和睡眠的欲望來襲,於是提早一個半小時向餐廳進軍。食物可能並沒什麼特別的,而我們覺得那幾乎是國王之食。然後,瞧瞧我們睡得多熟!

四月七日星期二。醒來,薩丁尼亞島的海岸映入眼簾。水與天的色調比昨日的更強,色彩更燦爛更深濃。三等艙裡的情景多彩多姿,法國殖民地的士兵跟這一切配合得很好。午後,非洲海岸線浮現了。後來,第一個阿拉伯城鎮清晰可見,西迪布榭(Sidi-Bou-Said)的房屋規律地建在山脊上。童話故事成真,但猶然遙不可及,猶然歷歷在目。我們這高傲的船隻離開無際的海面,突尼斯之港之城微隱在我們背後。船先駛進一條長長的水道。岸上,我們生平所見第一批阿拉伯人彷彿站得這麼近。落日的威力無比,岸上色彩豐潤清美,充滿希望。我們都知道在此地大有可為。船在這樣素的港口入塢的情景令人難忘。我們首次精密觀察的東方人是那些站在水道兩岸的。船雖然還在走動,這些人即沿著繩梯爬上來。傑吉醫生、他太太、他小女兒、他的汽車都在下邊。

我們終於登陸,並在旅客的喧鬧爭辯聲中通過人山人海走出來。搭車去醫生家又去吃晚餐。每樣東西陸續施展其魅力。在醫生的引導之下夜遊阿拉伯城。現實與夢想同時存在,我自己是這二者之外的東西,頓覺人在此地親切溫馨。

傑吉醫生滑稽、枯燥、沈著、冷漠,他只對天氣和金錢有感覺。他這個懷念瑞士的人此時此地在我眼中,比第一個阿拉伯乞丐還陌生。我們不得不評論一下他收價的二把小提琴,我們正處於興高采烈的狀態,這還不簡單!於是先說幾則有關史崔迪瓦里琴[114]

附註

114、史崔迪瓦里琴,義大利人史崔迪瓦里(Stradivari, 1644-1737)所製造的小提琴。

的笑話，隨之拿起琴即興拉奏最美的阿拉伯音樂；莫利葉和我權充
走調的小提琴手，馬格則在鋼琴上砰然撞出旋律並用鼻音唱了一首
又長又單調的曲子。我確實以爲我們奏出好音樂，而我們的試音贏
得在場每一個人的喝采。

　　四月八日星期三，突尼斯。昨夜漫遊的印象占滿我腦海，藝術
──自然──自我。立即動身去工作，在阿拉伯區畫水彩，由阿拉
伯建築與圖畫建築的綜合下手。未臻清純之境，但十分迷人，氣氛
的渲染稍微過份了些，旅行的熱情揮之不去，亦即納涵太多自我。
只要興奮的情緒消退一點，畫面無疑會客觀一些。在店裡買東西，
馬格讚美花錢的醉人感受。

　　駕車在城市四周兜風，傑吉是無駕照的司機。非洲熱風吹著、
雲彩飄著，最是纖柔色調的景況；沒有家鄉那叫人難受的突亮色。
背後有個大湖，據說一到夏季便乾涸；一絲沙漠的感覺襲來，這般
溽熱通常該帶來陣雨的，可是此地偏不，醫生說真不幸十二月以來
連一滴雨也沒落下。我們下車步行，先走進公園，光怪陸離的植物
在那兒滋長；綠色與黃色陶瓦，縱然我不即地寫生，它的朗亮永將
長存我心。接著碰到一送喪行列，婦人的哀悼聲遠遠可聞。莫利葉
雙腿抽動，跑在前頭。馬格說：「自從老郭貝特﹝115﹞死後，他對
喪禮有一份狂熱。」「不過，親愛的討厭的馬格，這個喪禮卻不無
樂趣！」我們跟著去，馬格雖然有點不情願也來了。棺木漆成藍色
與金色，置於由六匹驢子拉的一輛車上。沒有雨，傍晚的天空依然
晴美。

　　歸途中傑吉告訴我們他參加一筆不動產投資生意，預定在公園
裡蓋一棟旅館，問我們願不願意繪製一幅誘人的海報，馬格說當然

附註

115、郭貝特（Charles Albert Gobat, 1843-1914）瑞士律師、政治家。

願意。醫生認為我們可以由此賺些旅費，想得好！可是完成嗎？當然永無完成之日！

傑吉家的餐食豐富；廚師是位黑人，阿戈（Aargau）來的一位扳著面孔的女人負責清掃房間。我們的胃由於超載而灼熱，馬格吞下裹在糯米紙裡的重碳酸鹽粉末。「有一件事阿戈女子做得很棒，」莫利葉替她說話：「那就是準備洗澡水，她做得無可挑剔。」

四月九日星期四。天晴多風，到港口畫圖，煤屑在我眼中在水彩中，無論如何，工作吧！一艘法國魚雷艇上的人認出我們是德國人，用他的破德嘲弄我們。馬格面有讓步之色，建議盡可能不冒失地溜走為宜；有時候他的懼怕不免誇張。

晚上去參加阿拉伯音樂會，有些單調有些觀光味，但對我們而言　是新鮮的。曼妙的肚皮舞，在家怎麼看得到這種表演；音樂方面不乏珍奇性，最憂鬱的曲調！

四月十日耶穌受難節，突尼斯及附近的聖哲緬（St. Germain）。早上跟醫生一起去考他的駕駛執照。考官此項測驗和私人拜訪混為一談，讓我們在草地上等待。漫步之際，我看到北國所沒有的春天小野花。傑吉滿臉苦惱，倒不是擔心測驗的結果——他有把握一定過關——而是別的事，許多動過手術的病人在家裡及診所裡等他。時間緊迫，考官懶散。午餐後，醫生想把我們全部，加上袋袋箱箱一起送到他那優美寧靜的鄉間地產上去。車子裝得太滿，冒險的車程。黑人廚子哈密德（Hamed）騎了一輛腳踏車像灰狗般地追上我們，他背著一個什錦雜貨充塞其中的籃子。鄉下別墅美妙地座落於海灘近處，在沙土上蓋起來的房屋。沙土花園裡種著朝鮮薊等等，屬於醫生女兒的小毛驢在咬草葉；小女兒大喜，騎在驢背上繞圈子。地窖裡有酒，辛辣強烈，自家釀的，傑吉醫生的驕傲！

白天炎熱，晚上涼爽有風。洗好的衣物不必掛在繩杆上，只消攤在灌木叢上，風兒安定，剛好使它們乾而不叫它們跑。在花園裡

批評家　1914 年

發現一條變色龍，瘦扁得像一只空錢囊，上下顎裂開，此時你能做
什麼有效的事？灌些水吧！

　　四月十一日星期六，聖哲緬。在海岸上從涼台上製作水彩畫。
海灘水彩畫依然不脫歐洲調調，就像在馬賽畫的。第二張才首度會
見非洲，後來被豪森斯坦拿去複印在《甘尼梅德》雜誌（Ganymed）
上。頭上的熱氣可能幫了忙。正午，第一次躍入海中游泳。下午，
主人開車來帶我們巡視鄉村，酷暑逼人。晚上，畫復活節彩蛋給小
孩子，馬格創作了精巧的圖案；然後彩繪餐廳的一面灰泥牆，他面
對大畫幅頓覺親切，呈現一個包括小主人與驢子等的完整景象；我
在角落裡自得其樂地完成二幅小品畫。

　　四月十二日復活節，聖哲緬。馬格抑鬱地待在床上，自己這麼
孩子氣，還思念他的兒子，說什麼他們該來此地游泳的。我獨自出
去寫生！小女孩正賞玩彩蛋，我們沒有固定顏色的材料，那些美麗
的圖案在她的小手間剝落了，可惜，早晨的空氣濕濕的，飄著三色
旗的聖哲緬，長著青青棕櫚的聖哲緬！馬格不來游泳，也許他想起
人們口中傳說的鯊魚吧？我才不放棄樂事哩！日正當中在此太熱
了。小女孩披著又大又重的外套佇立海邊。水上風光美得不尋常，

但不致狂異。

難以形容的夜晚，尤其是生在海上的圓月。莫利葉慫恿我畫下來，我說那是以後最好的練習。我的畫筆固然不適用於此類自然景象，然而我仍有所獲。我的畫明瞭我的資才與自然之間的不一致性，這種內在轉化夠我忙上好幾年，現在我毫不煩惱；當你要追求的是如許繁複的東西時，慌張匆促夫復何用！

這個夜晚永遠深潛我心。無數個金黃的北方月昇，將像沈默的倒影一再輕輕提醒我。它將是我的新娘，我的至交之友，發掘自我的誘因，我即南方的月昇。

四月十三日星期一，聖哲緬──突尼斯。午前繪畫又游泳。一隻聖甲蟲在我面前做工，因此我亦將工作；不管推移、波動、揣度，我將再三試驗，終更會順利的。可是我會像聖甲蟲一樣，背著球向後移動，向後移向目標嗎？

但何必一直運用這個比擬！片幾的荷馬帶來了慰藉。

乘車去突尼斯吃罷午餐後，開往西迪布榭，一口氣駛到山上。山城優雅地倚在那兒遠眺海洋，海的幽深氣息伴著我們再往上爬。一個花園大門橫在面前，動手畫它一張水彩速寫。然後回到小城，傑吉正在一棟喜氣的清真寺前啜飲咖啡。

我們不久便可看清楚羅馬人把迦太基征服得多麼徹底。再度乘車下山到迦太基區。兒的地理環境比突尼斯的更美，更面對海洋，更有景致可觀。除了少數幾處挖掘過的地點之外，沒有什麼迦太基的痕跡；相反地，我們看到一個新的義大利主區，一群人在其中嬉鬧，管樂隊奏出刺耳走音的曲子。歐洲之戰勝非洲的意義素來曖昧，如今明顯起來了。幾個濃妝艷抹的美女坐在村口的乾糞堆上，跟那音樂真相配；這些有西西里島血統的女孩其實一點也不漂亮，粗陋的混血兒。一般對法國殖民的輕蔑態度是有理由的；而法國人與義大利之間的緊張氣氛，又有不同的原因存在。論人數的話，阿拉伯人在突尼斯占第一位，第二是義大利人，法國人只占第三，但

法國人的作風儼然他們就是主人。

傑吉醫生招待我們去一家法國餐館吃晚飯，那兒的侍者稍嫌傲慢，但食物不錯。傑吉夫人也加入我們。回程沒什麼好說的，世界各地的黑暗都一樣。這多彩多姿的一天在計劃往後的旅程中結束。

四月十四日星期二，突尼斯──哈瑪梅特（Hammamet）。跟馬格約好早晨六點鐘在火車站集合。美麗旅途，森林蓊鬱。鐵路的裝置非常落伍，結果地方進展緩慢。但這又有什麼關係？我們沒有生意可與之往來。車抵哈瑪梅特，可是距離鎮上還有一點路。多麼神奇的一天！鳥兒在每一道樹籬間囀唱，我們凝視花園裡一隻正在水槽邊做活的單峰駱駝。簡直是聖經故事，設備顯然未變。你可以一看便是幾個鐘頭，看那被女孩牽著的駱駝緩緩舉蹄落蹄，一一完成降低、曳拉、吊起、以及傾倒皮桶的動作。如果我獨自一人的話，我會逗留良久，但莫利葉聲明多少可看的東西還在後頭。

此城奇偉，依偎海水，滿佈曲灣與岬角，我不時瞥視壁壘。街上的婦女比突尼斯的更多，小女孩未戴面紗。此地也准許外人進入墓園，有處海濱墓園最是燦麗，幾隻動物在裡面吃草；美極了！我試著繪畫。蘆葦和灌木綴飾幾許趣味。

附近的園子裡有奇花異卉，巨大的仙人掌從牆縫間長出來，蔓延夾徑。畫了不少東西並到處徜徉。晚上在咖啡店中聽瞎子唱歌，他的男孩擊鼓伴奏，那旋律永將縈繞我心深處。

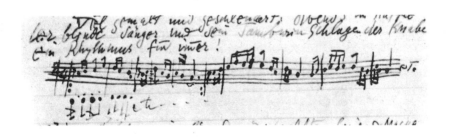

傍晚咖啡館中的盲人歌手與擊鼓的小男孩所表演的樂曲

於一法國婆子經營的客棧宿夜。莫利葉和馬格穿著睡衣打枕頭戰。那壞心眼的女人送來老鈍的牛肝和茶。哈密德的手藝高明多了！

不過，通往房間的小陽台還不錯，我畫了一張水彩，雖然有所位移但完全忠實於自然，後來吳夫凱爾（Karl Walfekehl）購得此畫。

高越的雙簧管聲和快活的鈴鼓聲引誘我們前去觀賞舞蛇者與吃喝者的街頭表演，驢子也來看熱鬧。

四月十五日星期三。今天的目標是邁向肯羅安（Kairouan），原則是避免搭太久的火車。結果決定走一段距離，遠至畢布雷巴（Bir-bou-rekba）車站，我們這與周遭環境極不調和的歐洲外貌，無形間使沿途的鄉村景色活潑起來。昨天搭火車經過的鄉野如許超越時光而獨存，我們如果以這身時代錯誤的二十世早期服飾闖入其間，豈不太可恥了！

但我們即將推出怪異的一幕，對扮演丑角的我們和悲喜劇角色的一群瞎眼歌手而言，都是一項真正的恥辱。

首先我們碰到沙路，那種令你舉步惟艱的乾燥厚沙層，當然遲到了，何況大家都把手錶揣在袋中。然後邂逅一隊走江湖的瞎子戲團，他們的求乞叫我們陷入窘境。我們在沙中滑行與沈落的滑稽慌張樣態早被團上一個不瞎的人看在眼裡，於是他們存心刁難我們。

此間莫利葉及馬格比我幸運，遊唱詩人忽然一把抓住我，我付出夾克袋裡的一切，他們似乎不滿足。眼見就要遲到了，我一感震驚撒腿就跑。他們悉數追了上來，再度逮住我，此時那胖瞎子隨著引導他的男孩手中的鈴鼓聲大模大樣疾走，並以令人捧腹的姿勢躍入空中。我終於順利逃脫，可是再也不覺得新鮮好玩了。

後來我們沿著鐵軌走，在這稍微硬些的沙質道路上比較不吃力地前進，火車站已經進入視線，但猶然非常小不點兒。

我們還比那遲誤多多的火車早到，售票員卻責備我們比時刻表

晚到十分鐘，這算那門子的歡迎辭！又來一個喜戲性的新插曲，真是對開本的法國式炫學書！又過了十分鐘，火車頭才咻咻響進站。

一路經過愈來愈像沙漠的村子，在卡拉絲里蕊（Kalaasrira）準備換車，走進一家「鐵路客棧」午膳，廚子兼侍者是一個不乾淨但知道份內事的黑人，老闆是個容易興奮的怪人。

瞧我們如何訕笑這個店主的唐吉訶德風貌！還有那些小雞！（若你透過顯微鏡觀之，你會認為它們是變形的暴躁馬兒，會害怕被它們踩踏。）唐吉訶德那些有羽毛的野獸即使不用顯微鏡看也確實十分嚇人。要是它們是他的雞就好了，實際上卻是鄰居的。它們沒有權力到他的地方來！總之，他硬是無法忍受這種來享用其食物又破壞其餐桌氣氛的野雞行為。

起初我們笑這齣喜劇而不至於觸怒老闆，可是不久笑聲變得令人心癢，他老人家愈來愈覺得受侮辱，試圖發噓噓聲來制止，可是每次他不得不回到後邊工作時，他的努力便泡湯了。

也許他一度打官司敗給鄰居？因為此刻他正在揍一個相當悲劇性的人物，普通人會欣然饒他的，然而喜劇是沒有憐憫心的。「噓！噓！」──那將驅使他走上毀滅之途。而一個乖巧的東方男孩響應著：「噓！噓！」。我們本來同情這倒霉者的憤怒感，此時卻不以為然。與可憐的唐吉訶德成敵對局面的瘋狂群眾迅速增多，他們是這場演技高超的戲劇之免費觀者。

莫利葉和馬格變得大膽起來，偷偷揉麵包球，小雞的數目加倍了，許多隻興致勃勃起來之際幾乎摔斷腿。唐吉訶德的近視給予我們勇氣。但彼時馬格設計的一個大麵包球悠然滾到雞群中，似乎引起他懷疑。

莫利葉暗地捉幾隻小雞任其在桌上鼓翼飛跳。唐吉訶德看不太清楚，於是責備小雞。「噓！噓！」一個不付鈔票的客人已經抑制了很久，這時候開始大笑得全身震動。每一個人都哄笑得摔手踢腿。每當老人家一回到後邊，吵鬧聲便蔚成風暴。馬格正在丟一片

乾酪給雞，恰巧被到廚房去照顧咖啡回來的老闆撞見：「不該給它們麵包的！」「先生，抱歉，那是乾酪哩！但不是故意的，不是故意的！」感傷的老人坐下來，筋疲力竭，這是他的結局。算他運氣，我們的火車就要開了。

神話中的小城阿佳達（Akouda），純樸吸引人，是一個匆匆拂過而將延續一生的意象。二時抵法國人逆居的小鎮肯羅安，鎮上有二家旅館。沒有單一事件，唯有整體效果。何等的整體效果！「一千零一夜」的神髓加上百分之九十九的真實內容。多麼氣派，多麼令人癡醉迷離，同時又有淨化的感覺。養份，最實在豐盛的菜餚和最可口的飲料。食物與醉夢。燃香木的氣味繚繞。

四月十六日星期四。早上到城門外畫圖，陽光和煦，晴朗溫柔的日子，萬里無雲霧。然後在鎮上寫生。下午，一個傻呼呼的嚮導帶我們去清真寺，太陽直射，騎了一會兒驢子。

黃昏穿街過巷，有家咖啡店以優美的水彩畫為裝飾。色彩纖柔明亮的夜晚。捕捉光影交錯幻變的能手。快樂的時辰！莫利葉發現絕妙的色彩片斷，要我網羅到畫紙上，因為我如許精於此道。

如今我聽任作品自由發揮，它悠然邃然滲入我心田，我感受它，它使我油然而生自信心。色彩持有我，我止必去尋求它，我曉得它將始終持有我。色彩與我二而為一，這就是快樂時辰的意義。我是一個畫家！

四月十七日星期五。早晨再度出城畫圖，在靠近城牆的一個沙丘上。其後獨自散步，因為我如許充實，通過一道前面立著幾株稀有樹木的入門，走近一瞧斷定是個小園，園中一方水塘壅塞著水生植物、青蛙、和烏龜。

歸程行經塵埃飛揚的花園，站著畫上最後一幅水彩。回到旅館收拾東西，我的火車於上午十一時開動，其他二位將於明日下午趕來。今天我必須獨處，我所歷驗的東西產生無比的力量凌壓我，我必須離開此地以恢復意識。

耶路撒冷，我最高的福祉　1914 年

他們二位終究跟我一塊上路，似乎亦有一己的歷驗。好傢伙，非常有才情，馬格親切明朗，莫利葉如夢似幻。

四月十八日星期六，突尼斯。莫利葉要買東西送他太太，我想起自己也該做同樣的採購。我們走過一家又一家漂亮的店鋪，他賣力地爲一琥珀項鍊講價，交易完成後身邊有位行家宣稱：「這不是琥珀。」可是他不願我們執其忠告去跟商家理論，他認爲那也是琥珀，只是琥珀粉做的而已。我始而對這些東方人心存戒備，珠寶商與香水商的確是極高雅的紳士，不過……。

我買了一把漂亮的小刀、一個皮墊子、一個別致的護身符、戒指、及一枚古幣。

細雨輕輕落了一小時，去秋以來第一場雨。傑吉的小女兒舉傘雀躍庭院中，這把傘是她的耶誕禮物，此刻才派上用場。傑吉見雨心喜：「今晚黑人同胞無疑全將醉酒！」他必須去聖哲緬看看他的花園，同時取些晚宴要用的酒。我們順從地上車。

下車一看到彩繪牆壁的工作只做了一部分，他「嘿！」了一聲。在地窖裡又發出另一聲「嘿！」因爲馬格掉落一瓶酒，「多可惜，這樣好的酒！」我們詭異而笑，他的酒對我們而言太烈了。

四月十九日星期日。告別突尼西亞，打點許多水彩畫和各式各樣的其它東西，泰半載在心靈中，在心靈深坎，但我裝得這麼滿，乃不斷流溢而出。下午五時登上其貌不揚的「培瑞爾船長號」，馬格與莫利葉還要多待幾天，我感覺沈不住氣，我的車超載，我必須著手工作，大狩獵結束了，如今我要解開獵物。我踱到甲板上投下最後的一瞥，再見了，我正跨立在非洲與歐洲之間！不要對我談起那兒的風景多麼立體派！

船在海上有點搖幌，此刻我真正孤獨，孑然一身像個孤兒！食物平平，碗不像我所害怕的那般糟，起泡沫的微藍色葡萄酒很強烈。每樣東西都混在一起煮，沒有盤子，擺在我面前的是錫碗、刀叉與好胃口。服務員也比我想像的更好。

　　我躺在甲板上，夜色柔和，在此地經驗到我的船上之夢……。

　　四月二十日星期一，巴勒摩（Palermo）。清晨醒來，船在西西里島外的海面上，岸上的山色清新入目，氤氳的山腰上有一列火車軋軋響著前進，多麼有趣！它在那上頭幹什麼？似乎看不到村莊！但有許多小灣，海水平滑如鏡。不久將抵巴勒摩，可是此刻難以想像那兒會有一個大城，它要向何處展開，沿山升高，把它的房屋佈滿整座山嗎？終於到了，看起來不大，是個中型的美麗港埠，埠上那座紅的山的確很性格！此地碼頭有一股奇臭，阿拉伯比較乾淨。

　　經過數小時逡巡之後，走進「羅馬餐廳」。此地菠菜的滋長和德國南部薩克森地區漂亮女孩的成長一樣。另有二位土人也在這個城裡唯一的餐廳的午餐。除了我們三人之外，巴勒摩可能是清一色的已婚中產階級人家。

　　再次逛遊港口區，向一位擦鞋藝術家伸出我的塵鞋，瞬間就光可鑑人；我骨子裡還是相當好修飾的人。口渴使我走向瑪里那廣場上的一家吃茶店。氣氛十分優雅，飾以古典家具和繪畫。主持店務的女士會說一點瑞士語。茶和糕餅一樣美味……要是兜售裸體照片的小販能從我的視野消失……然而喝茶是此刻最重要的！最淫蕩的和最美麗的愛情在他們口中並沒什麼差別，這令我吃驚。

　　現在我立於船上瞭望準備起錨的情景，乘客漸漸充斥整艘船，碼頭上的觀眾也愈聚愈多。此時夜色開始籠罩。當船於八時二十分起航時，送別的與被送的人彼此溫暖地呼叫著可愛感人的詞句。由真實到詩之間，是那麼短短的一步！親切而富有表現力的人們！合唱與獨唱歌手！

　　我可為這頓船上的晚餐寫一整本書。它甚至價值四里耳，起先我便假定必然很豐盛，但估計十道菜似乎過份大膽。所以一開頭便煞車，但節制的份量極有限。義大利通心麵太棒了，我很認真地對待這一道。漸漸發現難以應付松針烤野豬肉配熟的糖漬水果。但我

把遊戲玩到底，是一次艱難的勝利，連想到站起來都痛苦。有好一段時間我維持微曲的吃態，以免伸直而傷害自己。

我提起這些，因為我從來不是一個暴食者，我視之為一項犧牲，向味覺之神祭獻之禮；一上船我的心情便如許異樣，事件似乎註定要發生。

我在餐廳裡坐了很久之後才有辦法走到吸煙室，燃上一管上等荷蘭煙草，不管什麼代價再也請不動我了！終於在皮椅裡睡著了，等我醒來，人都走光了。鼓起勇氣回艙上床，立即入夢鄉。

涼爽美妙的亞麻床單，白得耀眼，對一個熱如火爐的人再好不過了。

四月二十一日星期二，那不勒斯與羅馬。早上睡過回籠覺走到窗邊，船正在喀普里島背後，我精神為之一振，這天堂般的拿玻里灣！

十二年前使我著迷的那不勒斯從薄紗似的大氣中浮升出來，首先出現是海岸山脈，繼之是房屋堆疊而成的梯田。此次匆忙路過，畢竟我進行的不是義大利之旅！我剛由東方來，今天我的心應該留在那兒。那種音樂不宜與別的混在一起。這兒的影響力太危險了！於是埋頭前進吧！抵達是一種威脅，往往如此。下邊的船夫又在用槳敲擊對方的頭部，最後總像小孩吵架一樣不流血便解決搶船客的糾紛。我跳上一輛出租馬車，索價一個半里耳，但我忘了火車站就在附近。到站時，這彬彬有禮的狡黠車夫只找我二十分錢而非五十分錢，我即時提高警覺並做手勢來恐嚇他，反之，他舉一舉帽子，以優美的姿勢揚鞭而去。多麼精彩的街頭風光！

火車上坐在我對面的是二位羅馬女子，我可由其悠閒的聲調和冷淡的神情分辨出來；兩位都在閱讀小說，不時互相報告各讀了多少頁數！

坎佩尼亞一派綠意！羅馬周圍的風景粗獷，而在遠處的羅馬本身則是一張明亮的網，大教堂突顯矗立。

　　到了羅馬，漫步到科隆那廣場，好像我昨天才到過那兒似的。一頓真正的午餐。穿過我愛走的老街到特瑞維噴泉。趕時間的關係，搭電車到火車站。

　　下午二時四十分前往佛羅倫斯。安布利亞是沈鬱的地區，隨後逐漸駛入快活的他斯卡尼，居民也比較活潑，其中有紅如葡萄酒的臉孔，身材矮小。我相信也經過特瑞西門諾湖（Trasimeno），陽光輕柔灰濛。八時三十分車抵佛羅倫斯，已經一片暮黑。我直接向米蘭前進。

　　四月二十二日星期三。早上六時到米蘭，停留二個鐘頭，在車站吃早餐。此地是歐洲的真正開始，工商人民，蕭穆的臉孔後面沒什麼東西。八時十五分再度上路，在瑪喬爾湖區（Maggiore）頻頻停車，不無樂趣，我與此湖風光有一次愉快的聊天。腳下的輪子轟轟滾動，我聽到替哈瑪梅特瞎子歌手伴奏的咚咚鼓聲，不可抗拒的旋律！

　　此外是洋娃娃般的島嶼景致，水盆裡的玩具，但漂亮極了！小小的房子與小小的樹木在其中洗澡。然後我們馳向另一個小湖，藍水紅岸，煞是好看！其後的風景有阿爾卑斯山的調調，有點陰森，多馬多索拉（Domodossola）之後是塞普隆（Simplon），布里格（Brig）、勞息堡（Lötschberg）、康德泰格（Kanderstag）、史畢茲（Spiez）。土恩湖溫柔芬芳如一支忘憂草。下午三時到達伯恩。

　　四月二十五日星期日，回到慕尼黑。

四、一次世界大戰爆發前後：慕尼黑，
1914 年 5 月～1916 年 3 月

1914 年

　　於我的製作活動中，每次一種風格總超越其創生階段而成長，等我快要達到目標時，其強度消失得非常快，我必須再度尋求新方式，這正是多產的緣由；生成比存在更重要。

　　素描及版畫是握執記錄筆之手的表達活動，在根本上如許異於調子和色彩的處理——你可以在陰暗中，甚至最漆黑的夜裡善用此種技巧。另一方面，調子（由亮至暗的活動）預先假定某些光線，色彩預先假定大量光線。

　　如果我是眾人祈禱之神，我一定極為窘迫，懇求者的聲調可能使我動搖，一個稍好的音符發響，不管多麼輕柔，我會立刻點頭：「以我的一滴露水賦善者予活力。」如此我只能加惠一小部分，因為我明知善者應該優先受到支持，但是善無惡便無法存活。因此，於每一特殊情況中，我宜派遣比重相當的二組成份，使之能受到某種程度的接納。我不容忍任何革命，但時機成熟時我自己要成為一位革命者。由此觀之，我仍然不是一個神。

　　我也容易受騙，我小心防範。我速於答應祈者，簡短而感人的言語便足以叫我點頭。

　　而後，立刻地，我能舉止詭譎，我能變成怪物，埋伏著等待全族因中毒已深而哭泣。

　　我欲上演多齣歷史劇，我欲鬆懈其所屬各紀元的時光句點；那將製造可笑的混亂。但許多人會因之高興（若我曾在田野邂逅一位遊俠之流的人物，自然心生大喜。）

　　我將愚弄親愛的小民，我將在其糧草裡放霉、其配偶間放痛苦、其啤酒中放酸；我鑄了一塊勳章，在它的標誌上擺滴歡欣起舞的淚珠。

　　你為何如許依戀黃昏？

　　「東天正在露白！

　　可是當它鎚打出駭人的光芒，

　　可是當它斷離昨夜，

你便知道你有一顆心。

而後其強勁的欲望上了靈車，

那不只是吹破牛皮的婉轉之詞而已。」

我全副武裝，我不在此地，

我遠離，我在深淵，

我在遙遠的地方，

我在死者當中燦然發光。

　創生力棲息在作品的淺顯表面之下。所有的聰明人事後才看到它，唯有創造者事前看到它。

中古風的城市　1914 年

譜創一首必須由數百童聲來演唱的神秘曲子。凡是得其竅門者，何需孜孜矻矻以赴，許多小作品終於匯引成之。

痛苦。

沒有束縛的土地，新的土地，

不攜回憶的氣息，

卻載陌生爐灶的炊煙。

自由！

沒有母親子宮來攜載我的國度。

戰爭爆發（一九一四年八月一日）。

大動物憂傷地繞桌而坐，未曾吃飽。而伶俐的小蒼蠅爬上麵包之山，住在奶油之城。

只有一件事情是真確的：我體內有一個重量、一塊小石頭。

一隻眼睛觀看，另一隻感覺。

人類動物，血造成的時鐘。

從一座教堂塔樓眺望，廣場上的活動顯得滑稽。從我站立的地點觀之，不知何等滑稽多多！

火車站裡的月亮：諸多燈泡之一。

森林中的月亮：鬍子裡的一滴。

山上的月亮：讓我們祈望它不會滾下來！

仙人掌不會刺穿它！

你不會扯裂氣囊大打噴嚏！

有人說安格爾曾經指揮靜態；我要超越悲愴性並支配動態。

（新浪漫主義）

A：祖父在胡椒磨坊裡騎旋轉木馬。

B：是賊嗎？快，讓狗兒發發威力！

C：你要的是什麼？一個玻璃球！多大？是滿月的大小罷！

　　（各自發出會心的微笑。）

D：並非每個均宜做此猜測；否則，真傷心啊！我被出賣了。

新樂曲的組合件　　1914 年

形象的創生是一件作品裡的重大活動。起初產生動機，即灌注活力、精液。塑造外形的是根本的雌性要素，決定形象的精液是根本的雄性要素。我的素描屬於雄性領域。

塑造外形在活力上比決定形象爲弱。二種塑形的最終結局是形象。由方法到目標。由行爲到成果。由真實活著的東西到客觀存在的東西。

開始時雄性要素賦予生氣，然後卵細胞進行肉體上的成長。或者：先生發光的閃電，再見欲雨的雲朵。

精神何時達到至純之境？一開始之時。

此時作品成爲二元性，彼時作品兀自獨存。

我清澄如水晶的靈魂有時候被霧靄弄模糊了，我的塔樓有時候遭雲霞包圍。

愛情鎮撫痛苦；沒有熱望的話，我活不長也活不短。

夢：我找到我的房子，空無一物，酒泉枯竭、河流改道、肉體遭竊、碑文被拭。一片空白。

遠方傳來的聲音。一個朋友在山後的清晨中。吹響翡翠綠的號角。

一ㄨ是一縷名喚我的可見思緒，它應允輕拂我預感的靈魂。

ㄨㄛ是一顆繫結我們的星星，它用眼睛找到我們這二個在內容上比在形式上更一致的實體。昨天的聖石，今天不是謎，是「一個朋友在山後的清晨中」的意思。

1915 年

依這世界的節拍而跳動的心，返歸我內部時似已受到嚴重的創傷。彷彿唯有記憶仍將我繫於「這些」事物……我正要轉入水晶風格嗎？

泰半時候莫札特於喜悅的一面尋求庇蔭（然不忽略他的地獄！）。不瞭解此點的人可能把他和水晶風格混爲一談。

　　你離開這邊的土地，把你的活動移入那邊的一片土地，那是可能得到全盤肯定的領域。

　　抽象。

　　有誰聽過這流派是不具悲愴性的冷靜的浪漫主義呢？

　　這世界愈恐怖（例如今日的情景）的話，我們的藝術便愈抽象，反之一個快樂的世界產生了此時此地的這種藝術。

　　今日是從昨日過渡來的。在形象的大採掘場裡，躺著我們猶然緊抓不放的一些碎屑片斷。它們提供抽像化的原料，是一處冒牌貨聚積的破爛堆，用這些冒牌貨創造出不純粹的水晶球。

　　那就是今日的情形。

　　而此時完整的水晶球一度受傷流血。我想我快死了，戰爭與死亡。可是我怎能死？我是完整的水晶球怎能死？

　　我即水晶球。

　　這場戰爭早在我內心進行著。所以外表上我與它不發生什麼關係。

　　為了走出我的廢墟。我必須飛。我的確飛了。唯有在回憶中我才停留於這個傾頹的世界，像你偶而回顧過去時的情形一樣。

　　因此，我的抽象夾雜回憶。

　　在某些結晶體的襯托下，可憐的溶岩完全軟弱無力。

　　高壯肥胖的陶布勒（116）向我伸出他那柔軟的手：「你的氣質屬於德國未來派。未來主義與傳統文化連接。我也是一位未來主義者，只是我依然用韻。」

　　（他依然作韻文，這可能是不幸的事？）

附註

116、陶布勒（Theodor Däubler, 1876-1934）德國詩人、藝術評論家、德國表現派文學代表人物。

1915.

'Das Herz, welches für diese Welt schlug, ist in mir wie zu Tode getroffen. Als ob mich mit diesen Dingen nur noch Erinnerungen verbänden ... Ob nun der kristallinische Typ aus mir wird? | 950.

Mozart rettete sich (ohne sein Inferno zu verschmähn), ein grosses Ganze in die jenseitige Hälfte hinüber. Wer das nicht ganz begreift, könnte ihn mit dem kristallinischen Typ verwechseln.

*

Man verlässt die diesseitige Gegend und baut dafür hinüber in eine jenseitige, die ganz ja sein darf. | 951.
Abstraction.
Die kühle Romantik dieses Stils ohne Pathos ist unerhört.

Je schreckensvoller diese Welt (wie gerade heute), desto abstrakter die Kunst, während eine glückliche Welt eine diesseitige Kunst hervorbringt.

*

Heute ist der gestrige-heutige Übergang. In der grossen Formgrube liegen Trümmer, an denen man noch teilweise hängt. Sie liefern den Stoff zur Abstraction.
Ein Bruchfeld von unechten Elementen, zur Bildung unreiner Kristalle.
So ist es heute.

*

Aber dann: Einst blühte die Druse. Ich meinte zu sterben, Krieg und Tod. Kann ich denn sterben, ich Kristall?

ich KRISTALL

*

Ich habe diesen Krieg in mir längst gehabt. Daher geht es mich innerlich nichts an. | 952
Um mich aus meinen Trümmern herauszuarbeiten, musste ich fliegen. Und ich flog.
In jener zertrümmerten Welt weile ich nur noch in der Erinnerung, wie man ja weilen zurückdenkt.
Somit bin ich abstract mit Erinnerungen!

克利的手稿

世界大戰的意義對我而言首先是一些生理上的東西：在附近涓流的血。人的肉體可陷於危險中，而沒有肉體豈有靈魂！慕尼黑的後備軍人傻傻地唱著歌。被套上花圈的罹難者。袖子捲到肘間，安全別針別在上頭。一隻裹在巴伐利亞藍褲的長腿在二支拐杖間跨大步走。史書上的字母變成現實的形體。古圖籍裡的畫頁復活了。雖然如此卻不見拿破崙的身影，只有許許多多小拿破崙。整樁事好比鞋跟上的一團糞。

一位藝術家表現在外的生活，可以透露許多有關其作品質性的東西。

我童年朋友哈勒爾異常熱愛生命，他實際去獵求破壞性的情感經驗，什麼也不願漏掉。此種俗世的推動力對他的藝術只有短時期的益處，只能促進他造出自有其魅力的模仿式小雕像。然後呢？

一旦此外又有一種本身需求巨人體質的生活方式令他困惱之時，譬如現在，他將如何達到積極的精神發展？我一度過著一種不得安寧的生活模式，直到我獲得一個能使我放棄那模式的自然根基爲止。

我們二人都結了婚；他強調「美」而忽略了其它更重要的事。結果其婚姻開始遭到挫折。他又不願放棄對破壞性情感經驗的追求。這對他的藝術活動只能產生否定的效果。

因此，他那未老先衰的肉體與其原始性的心理狀態發生衝突。如果他心理老成而生理年輕的話，情況就不會這麼糟。

相反地，我成爲某種僧侶，此類僧侶有一寬大的自然根基，一

附註

117、里爾克（Rainer Maria Rilke, 1875-1926）德國抒情詩人，早期作品頗富音樂性，有印象主義的傾向，後來逐漸進入現代實存問題的範圍，其一生是藝術精神的自我證明。詩歌著重感受力與形象的表現。對於繪畫和雕刻有　刻的接觸。一九一○年十二月曾作突尼斯之旅。

戰場上的死 1914年

切自然功能在這根基上各得其所。我視婚姻為一種性治療。我以性
神祕來餵養我的浪漫傾向。我發現性神祕與一夫一妻制密切結合。

　　於此我亦掙脫過去，離開記憶的精髓與深邃。

　　庫賓屬於第三類。他逃離這個世界，因為他在生理上再也支持
不了。他仍然僵在半路上，渴望結晶，但無法與外表世界的泥濘分
離。他的藝術闡釋這是一個毒化衰退的世界。他比只是四分之一活
人的哈勒爾更進一步；他是半個活人，活在一個毀滅性的環境裡。

　　蒲洛斯特（Herman Probst）購藏我的幾張水彩畫，似乎十分
喜歡。在他的鼓勵之下，我選了一些作品寄給里爾克〔117〕，然後
詩人親自攜來還我，一位美如畫而跛行的女士跟他一起來。此次訪
晤給我帶來真正非凡的欣喜。

　　我立即讀了他的《形象詩集》與《馬爾泰手記》中的幾段文

字。他的感性非常接近我的，但我開始逼向中心，而他好像準備只指向表層的深度。他依然是個印象派藝術家，而我在這方面只剩下回憶。他不太注意素描與版畫，而我於此領域的精進程度勝過仍處於發展過程的色彩領域。

他的神貌高雅完美，於我如謎，這是如何造化的呢？

我被迫寫信給刻在前線的馬爾克，信文比我所盼的長多了嚴肅多了。我表示對自己跟他太太爭辯藝術理論的事感到遺憾，我說這是由於我用心幫助他那迷失的太太的結果。假若這場理論之爭是出於表達一己意見的問題上，那麼我真是不智，但其原因在於曲解「被表達」的意義。

我強調的是已經完成的作品，甚至不含涉即將完成的。馬爾克夫人轉而反對康丁斯基，我謝謝馬爾克夫人對康丁斯基的畫一本初衷。

我又強烈抗議理論本身的觀念，並責難述及「被誤用的理論」的一段信文。

然後我護衛自我，區別自己追求得來的自我與自然賞賜的自我之間的不同。

這個自我在整個藝術創作活動裡乃是唯一可靠的要素，我對別人的信任落在二個自我相接的共同領域上。

自私的自我與超凡的自我之間有一部分的交集，這交集的部分是我創作的真實元素，也是我平常的信念所在。

軍港　1915年

　　自我是一個圈子，「我覺得你我二個圈子有一片相當廣大的共同面積。我盲目地依賴這個事實，因為我害怕絕對孤獨。我的信念一度動搖過，但如今我再度全然確定。」

　　此類無用的插曲為何發生呢？替不能作畫的前線畫家擔憂嗎？是他太太的軟弱，她仍舊無法獨立自主；是卡明斯基（Kaminski）的影響，他是一位在那地區傳道的偽先知。

　　其後不久，馬爾克休假，雖然疲憊瘦削，卻到慕尼黑來看我，不停敘說他的經歷。持續的壓力和自由的喪失顯然使他大為痛苦。剎那間我開始憎恨那身該咒的不合身的軍服，腰際掛著一把加穗子的軍刀。

　　為了等他恢復常態再與之詳談，我走訪他家。晾在戶外的草灰色制服像是空洞的內臟，他穿著運動褲和彩色夾克，這才像樣，可是這模樣維持不久的。

　　休假結束時，他太太陪他到慕尼黑，並到我家吃飯，我做了一

道義大利燉菜，他帶了一些生火腿來。我們談得很高興，離別似乎沒想像中那麼難以忍受。答應每當有危險物掠空而過時，他會勤於躲避空襲的。……

這傢伙必須再執筆，唯有如此他那沈寂的微笑才會消失，那種微笑簡直就是他的一部分了，無意義而且單一化。他遠不能適應他所置身的熾熱騷擾，因爲他的通風孔不准發揮作用。

他理應更痛恨士兵的遊戲，或者更好的是，士兵的遊戲本該對他保持冷淡。

夏天在伯恩。著平時制服蓄亂鬚的區主管，從鏡片後瞪著我：「我准你走，可是你得答應務必回來。」我神志清楚地遵循諾言，除了德國之外，我以後還能住在那兒？畢竟我剛在此地拓展了一條莊嚴的未來之路。

伯恩沒什麼改變，一切如昔，依然是漂亮的中產階級，永遠是一個典型。我將一味過我的內在生活嗎？至於外在，我將隨時舉止謹慎適度嗎？

三度旅居史托克峰。第一天，我們由艾蘭巴哈（Erlenbach）動身往上爬，夜宿峰頭下的一家客棧，真是美妙的夢鄉！最後悠閒地走下山。又在艾蘭巴哈吃到肉，並喝了一些差點讓我們趕不上火車的美酒。當我們喘著息坐在車上的瞬間，一場柔柔細雨開始徐徐飄落大地。

然後到古藤（Gunten）與莫利葉共度幾天。他太太懷著身孕但不快樂，因爲莫利葉正自得其樂。

整體言之，伯恩的社交生活非常勤奮也非常單調；音樂活動太多，我們只得到物質上的報酬。有一次我到士恩去，被誘入一個牧師四重奏團，甚至不得不演奏其中一位師所作的曲子初稿。洛特瑪認爲在秋季攻勢期間唯有重要作曲家的音樂才應該被奏唱。骨子裡我對戰爭的反應是冷漠的，可是伯恩這易生錯覺的環境於我也無益。陶布勒應該再次神龍活現在我門口，燐火般的吳夫凱爾應該再

高度的抽象建築師們　1915 年

度翩翩舞於我的陋室中，康丁斯基起碼也該隔牆問候，纖敏的里爾克應向我們述說突尼斯的故事，追尋者豪斯曼（Georg Hausmann）最好也在場。

十一月裡馬爾克以中尉的身份休假回家。此次他的氣色甚佳，當了軍官比較能照料自己的外貌，而他也裝成一副官員模樣，新服裝很合身。我幾乎脫口說「不幸」的字眼。我不敢確定他是否仍是從前的馬爾克。我身邊有詹楞斯基（Alexei von Jawlensky）的一組畫，而差不多害怕拿給他看。

最後一個晚上，他告別生病的太太之後來和我們相聚，他散發出一股深沈的嚴肅，鮮少說話。我們演奏巴哈的作品，那組畫躺在他面前的地板上；這正是他一面聽音樂一面看畫的方式。過去，他時常邊聽音樂邊畫速寫。詹楞斯基的畫似乎對他顯露一些意義，他仔細觀察顯然被詹楞斯基捨棄的一頁畫之背面。

1916 年

不祥的一年。一月底，莫利葉太太生第一個小孩（是個兒子）時難產去世。三月四日，我的朋友馬爾克死於具爾登戰場上。三月十一日，我以三十五歲的年紀徵召入伍。

自從馬爾克上次離去後，我一直沒跟他通過信；他漸漸知道我對理論化不感興趣。此一非常時期應該先結束，尤其是因為我被迫放棄顏料與畫筆的一天也可能到來。

我願意交換觀念，可是健康的觀念來自實例。我有心與他探討原因，但不能固執追求假設追求基本前提。

於此等待和希望的心情下，宣佈其死訊的電報像閃電般打擊

附註
118、馬格於一九一四年八月十六日在香檳戰場被殺。

精神的毀滅　1916年

　　我。那是他太太從波昂發出的，她與馬格的寡婦（118）在一起。惡
兆促使她奔波到那兒去嗅取同一氣息。

　　電報請我去法蘭克福，馬爾克夫人有人陪著，她受不了孤獨。
同一天，我收到紅條子通知我於三月十一日報到。那天晚上我決定
稍微清理一下東西，動手倒空許多抽屜，擾亂我太太的睡眠，我顧
及她而上床，後來門鈴響了，尖銳而漫長，緊急電報遞達的信號。
我感到災難臨頭，不知如何走到花園門口的，悲劇就這麼發生了。

　　隔天早晨我前往法蘭克福，馬爾克夫人在車站等我。我們一起
搭夜車，於早上九點鐘回到家中。

　　接下來的幾天，更詳細的消息紛紛由前線傳來，包括馬爾克寫
給他太太的最後二封信。此外，來弔慰寡婦的人不斷進出我們的寓
所。

　　我便在這種情況下打點行季準備安當，於三月十一日向本區主

管報到。

　如今我在生命中有個新頭銜：我是步兵後備軍人克利。我的地址是：蓋勃柏格宮（Gabelsbergerhof）區、蘭修特（Landshut）新兵補給站。

消失的光　石版畫　16×13cm　1919

卷四

沈潛——自畫像，表現主義者肖像　石版畫　23.6×16cm　1919

當兵日記：1916 年 3 月～1918 年 12 月

蘭修特：1916 年

三月十一日星期六。一大早帶著行李去報到，之後是冗長的等待。直到下午一點鐘左右，一些士官來了，他們荷槍護送我們到火車站。慶祝從軍和送別親友的人群，眼淚與笑聲。四時三十分抵蘭修特，在人行道上分列行進，一再點名，拿走我們的護照，編隊。

暮色漸濃，我們終於進入自己的營房，一家旅店裡的一個大房間，有一條保齡球道。下士用複雜的語言為粗陋的營房說些抱歉的話。一間陰暗的馬廄裡，一排排的草袋，每只袋子上擺著一條麵包、二個盤子與刀叉。草舖與草舖之間是狹窄的通道。餓極了。沒什麼真正的晚餐，士官企圖替我們打氣，說數天後便可睡在鎮上了。

這個旅店之夜在煙霧、頭痛、香腸與啤酒間度過，最為感慨萬千的一夜。早上被一聲吆喝「立正！」喚醒，揭開生平最難忘懷的禮拜天之一。

三月十二日星期日。六點鐘起床，一夜難眠，悲傷是原因。排隊去吃早餐，乍見欲嘔。隨後列隊穿行老鎮，非常威武也非常僵硬。在不同的場合下，這個小城必然美麗迷人。我們在廣場上配備行頭。面對這些布條與肩章、半民半軍的玩意兒，再生厭惡；跟沈重的道具糾纏半天才安裝到身上，艱苦地駄負油滑的零件、長靴、不知名的皮件，盡是遭受嚴厲攻擊時得在泥濘中拖行的服飾。滿足了安息日街頭行人的好奇心之後，整隊回營。在營中練習配備工夫，以保證來日有優異的演出。

然後享用入伍後真正的第一餐。食物充足可喜，烤豬與咖啡。針對不可理喻的靴子而下的一道命令正確地傳到我們的營房——沐浴後交換靴子。徒勞的動作！最後，陷入被囚者的深深憂鬱裡。沈悶的星期天下午！

三月十四日星期二。家裡終於來信了！這麼遲，不知什麼意思！只是口氣太鎮靜了。費利斯稱讚索菲亞燒菜的技藝，莉莉想設法讓我調回慕尼黑。我要留在蘭修特，幸好被派到這兒，我們是年紀最大的一批徵兵，在慕尼黑則可能與年輕人編在一塊。此地的步調較緩和，我們是殘留物是二手貨。不久即可遷到鎮上，每逢周日可搭火車到慕尼黑，但這個周日不一定行得通，因爲欠缺草灰色軍服的關係。

三月十七日星期五。我發現星期六的徒步旅行自有樂趣，真是無比的治療方式，足以鬆弛久蟄的心理緊張。

一開頭我便表現自己的合作精神，如此一來才不會落人把柄，氣氛才不致瞬息破滅。

格濃奈士官（Gröner）　打趣說我與太太間的信函來往綿密，他要求我在明信片上持用軍階稱謂。「克利先生，你太太打電話來，她說你必須回家一趟。」我回答：「先生，抱歉，我不知如何使用這兒的電話。」於是我曉得他讀過我的信卡。

我用每星期五馬克的價錢租了一個房間，就在軍營隔壁。優雅、明亮、視野好，有瓦斯等等。我實在不必爲我那數小時的自由安排一個不錯的房間，但家人來訪時它倒很管用。

三月十八日星期六。首次休假的取銷並非使詐的結果，草灰色制服之短缺確實可恥。雖然我穿上這身服裝看來像個囚徒，我還是告訴家人這星期天來。我要莉莉把我的平民衣服帶來，那麼我們便可如同往常一樣共渡四、五個快樂的時辰，煮茶享用蛋糕。今天下午舉行大掃除，然後排隊照相。

三月二十一日星期二。接受總司令的檢閱。早晨五時起床，五時三十分突攫早餐，迅速抓取步槍，穿上長靴行軍到海絲花園，等候良久，回營區，再等候，又走回海絲花園。檢查裝備，指示接受檢閱時該有的舉止。七時三十分開拔，九時出城。配備預習，之後是比較輕鬆的操練。我的肘部得了二處瘀腫，步槍的成果，一個英

雄。頭上細雨輕灑，腳下沙塵飄繞。

我請家人把我的水彩盒寄來……小小的希望——幻想……。

三月二十二日星期三。天氣微涼，我們停止呼吸塵埃了。注射天花預防針，沒有反應。柏洛希想到慕尼黑看我。高爾茲來信索求我的黑白畫，他何時將賣出第一幅呢？

練習射擊術，閱讀步兵操典。每天都有一些新鮮的項目。腳踩在這些洞（據說是長統靴）裡行軍乃是唯一的問題，其它的命令不必特別賣力便可一一完成。

三月二十七日星期一。給費利斯的信：「親愛的小男孩，我現在從容地休息。醫生注意到我發燒了，獲准待在蓋勃柏格路十二號之二我租的小巧房間裡，只於吃飯時間露面，每個人都能體諒。可是到了星期四病況又嚴重起來。我希望早日康復。珍重再見，先把工作做好，然後你可以玩樂。」

三月二十八日星期二。我常常拉小提琴。畏懼使我遠離繪畫。讀史特林堡的《到大馬士革》，還是他慣有的筆調。昨晚睡得比較酣。是恢復健康的跡象嗎？

三月二十九日。瓦爾登的畫廊賣掉我的一張畫，二百六十馬克。昨晚的體溫又升高一點，夾雜某種病癒的徵候，疲倦自然降臨。有人來通知允許我歸隊，有趣！

三月三十日。生病以來第一個不發燒的晚上。英勇地演奏音樂，琴藝未失。明天便要結束病假回到例行工作上。身體好好的總比待在此地強。

三月三十一日。清晨落雪，一周以來我首次不覺得寒凍。我過來了，嘴內的腫痛消失了。今天參加夜間操練，聽來似乎不妙，但後來證明確實無害。這是請假休養的好處，我的精力全部復原。

我將參加本地合唱團所屬樂隊，演奏海頓的神劇〈創造天地〉。

隊上發給每人一頂鋼盔，我們的戰士面貌加強了。什麼樣的鋼

盔！從死人頭上摘下來壓在我們頭上的東西，但血跡已洗除。我們對這一點也會漸漸習慣的。

四月十一日。燦爛晴天，站在太陽底下接受武器訓練及其它無聊的功課。日落時分行軍直到夜幕籠罩大地。什麼地方？多遠？

寫信給庫賓商量處理馬爾克遺作的事。到郵局去取五馬克，沿途行付數百次敬禮。在古鎮上穿過伯恩也有的拱廊漫步一段距離。

四月十三日。在裂膚寒風和如冰陣雨中向莎茲多夫（Salzdorf）的方向行軍一小時。濕透肌骨的伙伴在樹林中排成火線，像山椒魚般匍匐橫行泥沼。等特別滂沱的一場雨過後，再出發去巡視一處戰壕；士官細查、批評並解釋之。風豈在令人乾爽，簡直要凍死我們。太陽猛地一瞥，又下起陣雨，黃色壞土做成的百磅套鞋叫你舉步唯艱。

普里澤麥爾士官（Pritzlmeier）本來是安娜學校的數學教員，時常以訴諸智能但不失趣味的方式述說他的前線經驗；可是下一刻又可以變得十分嚴厲。

四月十四日。今天負責訓練我們的是敏感、瘦小、金髮的修斯特（Schuster）。他在戰場上一定有過最恐懼的經驗。他一想得出神便忘記中尉或副士官長所下的命令。他似乎整堂課都在做夢，夢遊戰場，不放棄每一引述前線故事的機會。我們欣然聆賞，但什麼東西也沒學到。在這以前，沒有一個人懷疑這位金髮的小伙子在操練場上會顯得多麼無能。他不知如何應付此一草地上的遊戲。

兄弟們今天淋濕了，明天是演練射擊術的日子。

我精神飽滿地迎接復活節假期。星期四早上四點鐘在海絲花園集合，步行去搭特別火車，登上板凳成列的慢車，一根橫木代替門，極為簡陋。不必付車費算是一種補償。此外每人每日可以拿到一個半馬克的零用錢，同時繼續領受三十三芬尼格的日薪。

在慕尼黑待了幾天，參加魏斯格柏畫展的揭幕盛會。然後是維絲湖（Wiessee）之旅，吃睡俱佳，但依然不十分符合我的正常狀

態，無可奈何，畢竟還過得去。銷假歸隊是相當痛苦的事，因爲你又嚐過自由的滋味了。

五月四日。昨天和幾個伙伴坐在附近一家名叫「新世界」的旅館，流覽華麗的花園，吃到一些蛋和麵包卷。

今天下午我們行軍到最遠的操練場，背負滿載足足走了一小時又一刻。在那裡進行一次由上尉所主持的激烈操練，然後行軍回營。這酷陽下的功課現在結束了，我安全無恙，但著實辛苦！

五月十九日。瓦爾登來信通知已經把我要的水彩畫寄回來；他賣掉〈維納斯之解剖〉，淨得一百六十馬克，並求我送些新作品去。新分離派要求我告假前去，可是上司在五月三十一日以前不願意批准任何假條，因爲我們即將舉行大演習，每個人都得參加。

昨日一整天的功課非常輕鬆。晚上行軍至克勞森堡（Klausenberg），身上沒背東西，愉快地走過幽幽的森林。

休假。上司主動簽下一張六月五日至八日的假條給我。此時我便揣測六月九日至十三日的聖靈降臨節假期自然順延囉。我以平民的心理認爲不必於八日晚上回營，再於九日跟護衛隊一起休假。到了九日准假條未到，我急得像個新兵，乃發電報詢問，回電來了：「立刻歸隊。」

七月四日。蒲洛斯特的信令我快慰。處理派培的來函。從我的哨亭向莉莉致上誠摯的問候。今天在射擊課上射中六點、十二點、十一點。下午是清掃與縫補的時辰。六時出發遠程行軍，趣味盎然。站崗之後，我上床沈睡，被鬧鐘叫醒，這還是生平第一次！

這項步哨與換崗的差事！但我適應得好好地，又爲舊有的例行公事添增一種新的單調感。可惜的是，莉莉不曾一次打開我在其後面站了一整天崗的醫院大門。晚上我肩托步槍，以規則的步伐來回於人行道上，傾聽每隔十五分鳴響一次的鐘聲。下午二時至四時，夜間八時至十時，凌晨三時至四時，早上八時至十時。我覺得戰爭逐漸進入最後一個階段了。

無題　1916 年

慕尼黑，1916 年

　　七月二十日。調到慕尼黑。「親愛的莉莉，我們抵達此地，暫
時在馬克斯中學的體育館落腳。因為左等右等的關係，現在已是下
午四時三十分了，而分發制服的工作進行得非常緩慢，不過是把我
這身蘭修特的破布換成灰色的半破布而已。還須好一段時間才輪到
我，因此今天可能依然看不到你們二個。外宿是一項特權，必須向
連司提出申請獲准才可。請耐心等我來！目前的營房便利寬敞。等
待！等待！祝大家安好！」

　　當我正在軍用品補給站前站崗之際，不禁百般思憶馬爾克其人
其藝術。繞著彈藥庫打圈子走最易令人陷入沈思。在白晝裡，富麗
的仲夏植物使週遭景物放發異樣的五光十色；夜深與黎明之前，浮
現在我面前的一片蒼茫誘我靈魂探入無垠天地。

　　當我訴說馬爾克是什麼樣的人，我應該承認我同時也在訴說自

己是什麼樣的人，因爲泰半我所參與者也屬於他的。

　　他更有人情味，他的關愛更溫馨，個個更坦率。他之對待動物
猶如它們是人類，將之提升到他自己的層次。他並不爲了把自己置
於與植物、岩石及動物相同的層次上而變成只是全體的一部分。在
馬爾克身上，與大地的聯繫凌駕了他與宇宙的關聯。（我不意謂他
不可能朝後者的方向發展，否則他爲何死去？）

　　他體內有浮士德的成份，不救贖的質素，永遠在發問：那是真
的嗎？使用「異端」這字眼。可是缺乏寧靜的信念。屆其生命末
期，我時常恐怕有一天他或許是個全然不同的人。

　　變化中的時代壓迫他，他要別人跟著時代改變。但他自己仍是
人類，內在矛盾的遺跡牽制他。中產階級的王國似乎是值得他羨慕
的對象――善者依然是一般公認的善者之最終國度。

　　我只試圖與上帝取得和諧關係，如果我做到了，我認爲我的同
胞不至於與我發生衝突；話說回來，那是他們的事了。

　　馬爾克有將其寶藏與每個人分享的特點，這是一種女性化的動
力。結果並非人人跟隨他的腳步，因而使他對自己的行徑充滿憂
慮。我常常渴望地推測一旦動亂過去，他便會返璞歸真，他會全然
本乎人類衝動而回來，不是爲了促成一個輝煌的世界才回來。

　　我的靈思比較像已逝者或未出生者的。難怪他找到更多溫情。
他那高貴的感官散發出溫暖之光，吸引許多人到他身邊。他仍是人
類真正的一員，不是一個中立的生物。我凝視地球的某些成員時，
我便想起他的微笑。

藝術一如創造天地：最後一天仍然維持第一天的美好。我的藝術也許缺乏一股濃烈的人性。我不喜愛動物和帶有世俗溫情的一切生物。我不降依它們，也不提升它們來就我。我偏向與生物全體融混爲一，而後與鄰人與地球所有的東西處於兄弟立場上。我擁有。地球觀念屈服於宇宙觀念。我的愛情迢遙而富宗教意味。

一切浮士德式的事物對我是陌生的。我居於一個遼邈的創造起點，於此我爲人類、動植物、岩石，爲地、水、火、風，爲所有的續生力量做更重要的告白。千條問題沈澱，彷彿已被解決。無所謂正統或異端。有無止盡的實現性。在我內部鮮活欲創生的就是對這一切可能性的信心。

我放射的是溫暖嗎？冷酷嗎？ 當你超越白熱時，豈有此類說法！由於達到這狀態的人不太多，所以受我感動的也就寥寥無幾。我自己和眾人之間沒有感官、甚至最高貴的感官關係存在。於我的作品中，我不屬於這一類，而是宇宙性的參照觀點。我的肉眼太遠視了，看穿並越過最美麗的事物，人們如此批評我：「爲什麼他連最美的東西也看不見？」

藝術模仿天地的創造，上帝也不特別爲時下的偶發事件費神。

我逐漸在行伍之間知名起來了，管理宿舍的士官看出我是一位難馴的、「厲害的」藝術家，他本人是藝術家協會的會員。我始而理解到自己不再置身於那個遭上帝遺棄的偏狹的蘭修特村。經理軍官對我異常友善，連上的士官不再戲弄我（即使出乎善意），書記官和我成爲親密的朋友。每當計劃一次長程行軍式一項夜間操練之時，我常被安排步哨的任務。這是我個人的印象。

長久以來我都在家裡過夜，並且漸漸樂享我的新地位，直到有一天，在操練場上經過一連串戰事練習後的休息空檔間，我的名字突然被喚，要我先向士官報到，然後到營區醫官那兒去一趟。我立刻意識到重要事情即將發生。士官的情緒極佳：「你不是想飛行嗎？」「誰？我？」「是的，你不是請求調入空軍嗎？」「很抱歉，

先生，我一點也不知情哩！」「那麼，你此刻就明白這是怎麼一回事了，我們替你申請了，現在去找醫生看看你是否合格。」

等我回到士官處，我已經被調走了，他恭喜我：「你該爲能夠離開這悲慘的步兵隊感到高興。現在立刻去吃飯，然後準備好。這是你的文件，你將在士爾肯學校接到進一步的指示。」他握握我的手：「再見，克利，多保重！」其餘的士官也裂嘴笑笑，書記官與我握別時面帶微笑。

史萊茲罕姆，1916年

我和溫德曼（Hans Wildermann）及二位工人一同抵達史萊茲罕姆（Schleissheim）。軍營是一棟雖新但窄小的建築物。我們屬於工廠連。

我們安然以藝術性畫家而不僅是畫家的名稱呈報自己的身份。這引起某些人搖頭，唯有書記滿意，他說我們將得到能讓我們的藝術派得上用場的工作。

八月十二日。給莉莉的信：「你沒來，真失望。讓我們期待星期天吧！見過施塔本窩爾（Stubenvoll），他答應幫忙，然而外宿是不可能的。你能找到一個會面的地方嗎？聽說到處都擠滿了飛行員。看著辦吧！他們叫我油漆機翼，並不是什麼真正危險的工作。可是驟然搖身變爲工廠的工人，多麼冒險啊！還有這身裝束！」

十月四日。「親愛的莉莉，衷心感謝你最近從瑞士寄來的卡片，更歡迎你們二位回到慕尼黑。可惜我不能休假，星期三至星期四輪到我站崗，這在此地比什麼都重要。希望你們歸來的旅程愉快，希望男孩不要著涼了。」

十月二十三日。「安全回到營區。油漆了二片木質機身，塗掉飛機上的舊號碼，藉著模板把新的繪在前頭。工作的當兒，我覺得那位薩克森工頭鬼崇地在我周遭走動。下午四時謠傳將有一次訓練，於是我抓住機會逃出縱隊，因而賺得大量時間，等著瞧會有什

麼後果。迄今為止我一直是個高潔的補充兵，溫和又服從，而一次撇腳的休假就是一切報酬。結果：我不再是個高潔的補充兵了，我開始替高爾茲要的石版畫著色。」

十一月十日。「本星期天輪到我站崗，從正午開始；我必須於上午九時回營，所以不必來看我了。今天幫忙清理飛機殘骸，前天二位飛行員喪身於其內，馬達損害嚴重等等；真正有啓發性的工作。我對波荀里德士官（Poschenrieder）說我時常被召去幫第二區的忙，他答應要扶持我。至少我知道墜毀的飛機是怎麼一回事了。」

十一月十三日。「為了使我的無聊公務活潑起來，他們派我負責到科隆去的一次運輸工作，唯一可憾的是，我將錯過你明天的來訪，因為我今晚就要從米柏茲霍芬（Milbertshofen）的運貨站出發。不過，這是有趣的任務，我受託護送三架飛機；為了這趟出差，上局賜給我一大塊燻肉和金錢。」

第一次運輸任務

十一月十四日。昨晚十時由米柏茲霍芬搭上貨車往萊姆（Laim），凌晨二時離開萊姆，到特勒奇凌根（Treuchtlingen）吃早餐。下午抵烏茲堡（Würzburg）享用咖啡與葡萄麵包。晚上十時三十分到達阿申芬堡（Aschaffenburg），在站上美餐一頓。於此一直逗留到凌晨三時三刻。其間裹著一條旅行氈在哨兵房的地板上度過。我顯露純真的熱忱，可望不久再度奉派進行另一次運輸之旅，我夢想巴爾幹半島之行。我坐在火車司機旁邊，不時想起費利斯，想起他若在此地該會玩得多開心！他依然不知要成為一位機動工程師還是一位畫家才好。

十一月十五日。離阿申芬堡；車行經過葛洛格奧（Grossgerau）與梅茲（Mainz）；停靠賓根（Bingen），一個異常優雅萊茵河　小城，自然與文化獨特揉和而成的地方，山脈、河

流、港口設備、船隻、河岸梯形丘綴成的世界。梅茲給我的印象亦難磨滅,然而那兒的技藝因素超乎一切之上。但願我能以藝術家的身份在賓根稍事流連!今晚我們將置身科隆大城,可惜除了二十五馬克的差旅費之外,我手頭沒錢。

十一月十六日。飛機送抵二四九營。下午四時三十分走到畢肯多夫(Bickendorf),由此搭電車到教堂廣場,理髮後進入科爾奈宮大飯店。我的任務完成了,它是一首險惡與光明交織的夢幻詼諧曲,一股朦朧的醉意依然包圍著我。當我好不容易自由時,已是星期四晚上,我又能在一間舒適的套房裡度過一個平民之夜,在夜色中悠悠漫步。明天將完全屬於我個人的。

十一月十七日。自從上星期天以來過的是骯髒的吉普賽生活,這一覺睡得甜美極了。科隆是引人注目的美麗城市,昨夜所見特別動人!大街上盡是著軍服的人潮,瘋狂的火車站,大教堂便矗立在它的正前方;霍痕卓冷橋一片蒼黑而且戒備森嚴,四支狡猾的探照燈把銳利的光線投射在橋下的河水中;一艘齊伯林飛船正在教堂塔樓上方的高空裡泰然試航,一道探照燈把銳利的光線投射在橋下的河水中;一艘齊伯林飛船正在教堂塔樓上方的高空裡泰然試航,一道探照光掃中它那明亮的小身影。我從未見過任何城鎮推出這麼一幕夜景,的確是一場莊嚴的魔鬼歡宴。

今天早上閒逛橋上,喝過咖啡,去博物館觀賞波希與布魯格耳的作品,以及聖母畫家的〈耶穌被釘十字架〉一圖。瞻仰科隆大教堂。在市中心火車站旁的紅十字餐廳吃午飯。隨後去藝術家協會。之後到德意志圓形比賽場及附近的糕餅店漫遊,順便看一看置於兒童遊樂場中的溫德曼之雕作,以示禮貌。又在車站旁用晚餐。八時搭車前往法蘭克福。

十一月十八日。昨日夜宿法蘭克福,今天早上八時取道烏茲堡與紐倫堡,於清晨六時抵慕尼黑,六時三十分趕到史萊茲罕姆。既然辦公室裡空無人影,我便急忙走開以挽救我的周日休假。經過米

柏茲霍芬走路回家。在家跟二個非常快活的同伴飲茶，即豪斯曼與畫商凱勒博士（Keller）。

第二次運輸任務

十一月二十九日。此次運送二架飛機及零件與二輛車到第五戰鬥飛行中隊。在米柏茲霍芬車站的候車室木頭長椅上度過一夜。到萊姆的路線受阻，必須在火車上等到下午三時半，因為沒人知道到底何時開車。到了萊姆等得更久，晚上九時半第一七五五次列車總算就位了。幸好我攜帶不少食物，行李車蠻舒服的，我一覺睡到特勒奇凌根，原來的行李車箱在此調換成別的行李車箱。

十一月三十日。我的預備帶來便利，清晨五時自己煮咖啡吃早餐。八時到烏茲堡換車，洗臉後頓覺清新，精神顯然比在建造場時為佳，寫了二張明信片，但直到帕甸斯坦(Partenstein)才付郵。下午二時抵阿申芬堡，在鐵路餐廳飽食一餐。三時二十分登上七五〇九次列車，行李車箱裡有麵包、香腸與咖啡。

十二月一日。凌晨一時到達柯布連茲（Koblenz），黎明時分到波昂。又是一番遲誤，大約進入大城了。調車場的情景最紊亂，不過我睡得不錯，只被吵醒一次。抵科隆，在軍中福利社吃早餐，帶著一大條泡滷汁的鯡魚，奉命搭六二六三次列車前往霍痕布堡（Hohenbudberg）的策劃組。

十二月二日。順利到達，可惜卻不是正確的地方；應該在格濃（Gereon）聯絡好的，只有工程隊的貨物才送到此地。那個負責裝配六二六三車次的運輸官，儘管生性活潑態度世故，卻是標準的騾子！害我走遠了八十哩路。此地的人對於此類錯誤似乎司空見慣，親切迎接我，至少友善地請我到軍中福利社享受美味的炸洋芋，更在有床舖及中央暖氣系統的房間裡過了一夜。今早士官像朋友般地以麵包、奶油、咖啡及糖款待我。中午十二時左右回到科隆，天氣晴朗溫和，但本地人還叫冷。如果我把貨物護送到底，那麼我將越

過比利時邊界到冒百奇（Maubeuge）。我不指望上局立即有所決定。那些大調車場真有意思，教你如何等待。晚上九時抵格濃。策劃組的人要我明晨八時半再來報到。

十二月三日星期日。「親愛的莉莉，決定已經下來了，我必須運送到最後一站。來信請寄到布魯塞爾的郵政總局，回程我會到那兒去。可能的話，順便把豪森斯坦的正確地址告訴我。」

早上到策劃組去，書記簽好一張回程票，通知我的任務到此結束。我半失望半解放。可是士官出現了，對他笑笑，遞給我一張經亞森（Aachen）與露蒂息（Luttich）到豪莫（Haumont, 靠近冒百奇)的軍警票，同時命令我於下午二時帶著證件在第六十三月臺上車。二時四十分由格濃至豪莫線的軍用火車出發了。二十個護送人員集中在一個有板凳與火爐的四等車箱，大膽如畫的隊伍！我們於晚上十時半在亞森越過國界。

十二月四日。一切按我的願望進行，我們深入比利時的心臟地帶。地形被溝渠所分割，可惜現在不是白天，列日（Liége）是一幅奇幻的夜景圖。由列日到那穆（Namur）之間，被迫停留在暗夜的陰影中。車抵那穆之前，天破曉了。車沿繆司河(Meuse)而行，小輪船在狹窄的河道上用力曳拉盤艇。夏蕾羅（Charleroi）以礦渣堆成的山爲背景，這是一個神話中的城鎮，煤碳、牆垣、非洲人等等，像是醒轉的夢魘。接近圖茵（Thuin）與洛比（Lobbes）之處，大自然再度更加美麗，柔美的法蘭西口音始而輕輕響起。在這種情況下又與芬芳的法蘭西見面！下午三時三十分抵冒百奇，接著是豪莫。典型的法國偏遠小城，瀰漫嚴肅的詩意，毫不矯飾的日常生活。食物？糖？油？米？羊毛？橡膠？少之又少，比我們更貧乏，已遭掠奪，因爲它是一個軍事據點。士兵四出搜尋貨品、囤積商、投機者！我也喜歡奶油，不是用來交易，只爲我和家人食用。放高利貸的撒旦已經乏力了。我們到戰士之家去，一位士官接待我們，護送隊一大夥人在那兒覺得安好，無人意識到此法國鄉鎮的絕

望樣態令人感喟困惑。我的英雄同儕最渴望的是一場電影，上電影院途中，某種心情使我疏離他們。雪開始厚綿綿地飄落。火車要到十一時才開動。

十二月五日。氣氛陰沈，我們靠近前線了，我的旅行戲劇大概正向其頂點邁進。凌晨四時於一片黑暗中抵達聖昆丁（St Quentin）。我所有的夥伴搭乘客車夾在前線戰士群中先後到來。那稍嫌蕭條的軍中福利社還供應咖啡、香腸和麵包。找不到鎮上的策劃組，最後打電話給主管此事的傻瓜，他告訴我們先到布西尼（Bussigny），然後到康布萊（Cambrai）的第一空軍基地，全部旅程只能在夜間行動。動身之前，夜幕又見低垂，此次沒有貨車，跟二匹馬在同一車箱裡一起旅行。我拿出毛皮外套，一塊傾斜的木板是我的床，好不珍貴！否則我只好睡在污穢中了。盡量裹好身子，寒凍異常，可是覺得尚可忍受，別提足部了。

十二月六日。早上到了康布萊別館，貼上運往康布萊另一補助站的新標籤。我們的時間還是很充裕，於是漫步鎮上，映入眼簾的是一個饑餓可憐的村莊，可愛的市場堆滿菊苣。在別館的福利社吃午餐。等候許久之後終於出發前往一個小站，然後又是一連串的等待。

十二月七日。凌晨三時抵補助站。沒有什麼比此種深夜更漆黑的。摸索進入空軍營房的底層，隨手抓了一個草袋便帶著全身裝備躺下來。醒後去辦公室，才知此地是第一空軍基地，有人替我們打電報詢問那神秘的第五戰鬥飛行中隊該如何處置這些飛機。下午四時好不容易有了回音：「護送飛機到艾西尼（Essigny），汽油到卡古爾五號（Kagohl V）。」

十二月九日。昨晚回到康布萊別館，在福利社用完晚餐，水壺裝滿咖啡，借靠大爐的溫度做最後的假寐。然後上車。今晨抵布西尼，依然是老問題，依然得不到有關運輸的指示。「到你的車上去，如此一來你便知道何時將離開。」說得很對！我走入鐵路局的

工寮，煮了咖啡、弄好果醬三明治、吃下香腸及蘋果，心平氣和地
在溫暖的房間裡候命，並透過窗子看住我的火車。外面雨露交加，
防禦空襲的最佳天氣。中午時分，我趕完這趟旅程的最後一部分，
即過了聖昆丁之後的數站。到了艾西尼，我下車問路，沿鐵軌走幾
百碼路，在下一道橋的地方右轉，遠行至大農場，詢問之下方知我
達到目的地了，一場暴風雨把我淋得全身濕透。水溚溚地進入卡古
爾五號的辦公室。歡迎式非常熱烈，士官直接把我帶入鄉土風味的
廚房，拿出肉、咖啡、麵包及大量美妙的北法金黃奶油招待客人。
我留在某一個營房裡，當地的夥伴工作回來了，他們個個精神抖
擻，其詞彙中沒有「墜機」的字眼，這些來自科隆、布萊梅與漢堡
的傢伙，晚飯後全都繞著一盞煤油燈環桌坐下，各讀各的東西，安
寧靜謐。他們遞給我一疊《汽車》，是一種插圖精美的運動雜誌；
我不久即被有一條被單和數條氈子的床舖吸引而去。

　　十二月十日。上午站在高處觀看他們卸下飛機。午餐後，放行
條和旅行優待票都簽下來了。走到火車站剛好踏上開往布西尼的貨
車。換乘特別快車，晚上九時三十分抵布魯塞爾。我看到的是一座
死寂的首都，它的居民被罰八點鐘務必上床。

　　十二月十一日。麗日柔和。七時三十分在旅館用早餐，多杯咖
啡、幾片法國土司。而後去大教堂，內部有精彩的鑲嵌彩色玻璃
畫，其餘的裝飾則非上選之作。參觀皇宮及法院後，沿著一條圈繞
其背面的大道回來，途中碰到吹橫笛的一隊士兵。鐘敲了十二下，
恰好來到戰士之家的門前，「一如母親常燒的菜」──這塊招牌著
實誘我駐足。那古老的小型美術館竟然關閉，「每逢星期四才開放」
──頗不友善的歡迎辭！我慍怒地走開。一直走到市政廳和花市，
那兒的花太豪富了。又到火車站附近買豬脂，回到旅館整理行李付
帳。然後到店舖到市場大採購一番。晚餐的菜雖不怎麼可口，饑餓
卻連一口也不放棄。非常迷人的夜生活景象，完全拉丁風味，阻街
女郎雙腿修長、頭戴尖帽。在候車室裡等了許夕，安特衛普

（Antwerp）來的火車才姍姍進站。

十二月十二日。歸程經那穆，黎明抵盧森堡，一路行經麥茨（Metz）、莎爾堡（Saarburg）、斯特拉斯堡（Strassburg）、卡爾露伊（Karlsruhe），這些地方的看護姑娘漂亮而咖啡淡薄，卡爾露伊至司徒加各站的姑娘醜但咖啡與香腸味道絕佳。司徒加是個妙異的城市，可惜夜幕已罩下，阿爾卑斯山景一定特別美麗，於此所說德皇建議和談。取道烏爾姆（Ulm），晚上八時到達慕尼黑，三十分鐘之後返抵家門。

史萊茲罕姆，1917年

一月二日。過完耶誕長假後安然歸隊。逍遙度過本星期的第二天。晚上跟溫德曼閒聊幾分鐘，他問起我的家庭。領取休假期間應得的十個半馬克。軍中生活也有愉悅的時刻。開始閱讀中國短篇小說。

一月四日。「親愛的莉莉，我再度被委以護送軍需品的工作，此次的決定比以前更突然，目標是諾德荷茲（Nordholz）的海軍陸戰基地飛行組，我也可以再選取康布萊路線，但我寧願走新地方；海的呼喚和去柏林的可能性影響了我的抉擇。回程令上寫著：考斯赫芬（Cuxhayen）——柏林——霍夫（Hof）——慕尼黑。請把所有的信函寄到瓦爾登處。至於周日的休假，他們總有辦法補救的。」

第三次運輸任務

一月五日。凌晨三時搭上一九〇九次列車離開萊姆。在春意盎然的侏羅山脈間醒來，阿慕爾河（Altmühl）的水湧溢到鄰境，水在街上，水在耕地上，水在旋轉木馬與公牛群中，房屋像是漂浮在海面的島嶼，那孤寂的郵局彷如在向往昔說再見。然後是呈土綠與粉紅色調的梅因河（Main），難以言表的壯麗景致。下午七時抵崇高祖先的故鄉格慕登（Gemünden），在鐵路餐廳吃那非同尋常的洋

芋薄餅沾蘋果醬。然後從移動的車廂裡匆匆瞥見一處了無人煙的幽靈般的村莊。

一月六日。早上八時到哥汀根（Gottingen），聽到一則不可思議的消息：一名警察與夜盜搏鬥的當兒被殺。多可怕！加上那些在戰爭中喪命的人數！早餐後沿著蕾寧河（Leine）岸走回車站，河水也是綠與粉江的色調，然其綠與梅因河的綠不太一樣，又綴飾著微燦的雪花，漲潮使其水流壯闊有力。愈北行地勢愈平坦，第一個風車出現了，大城的氣息近了。過了汪汪水域，漢諾威（Hanover）在霧靄中忽隱忽現如夢似幻。頂著鍍金之球的圓屋頂傲立在城門口，古教堂的三座尖塔位於最後，前景是地獄般的工業區；到處可見空間的大浪費。晚上十一時五十二分才有火車到不萊梅。找到一家可喜的餐廳享受我的啤酒、湯、烤肉、洋芋和中國短篇小說。

一月七日。早晨七時抵不萊梅，有位文雅的金髮鐵路官員用無比美妙的德語跟我交談，但以一種英語和丹麥語混雜而成的難解語言對窗下的員工說話。火車終於載我到吉慈穆德(Geestemunde)。此時才下午四時，我蹓到港口看看泊船塢，走到燈塔爬上無線電臺觀望那令人驚異的北海景色，大自然的表情悲涼絕望，恐怖的風似乎就要帶來災難，最深沈最酷寒的畏懼感襲上心頭，水手們說惡劣的天氣降臨了。六時三刻及時趕回車站，這並不是一件容易的事，因為能見度很差。客車裡充滿中產階級人家，疑是身在瑞士，還有銷假歸隊的水兵，他們穿著帥氣的制服。到達諾德荷茲站，一位哨兵領我到半小時行程外的目的地，接受親切的敬煙。放眼望去，營房中盡是金髮少年，其中一位大聲誦讀他寫的一齣戲劇，抑揚格的現代題材，經得起任何評論。我的惡夢好轉了，這可憐的好男孩應該還在就學罷。

一月八日。我是最後一個起床的，此刻才發現這營房何其低矮擁擠。然後去接取蜂蜜，塗在麵包上，配著咖啡吃，太棒了！之後

跟著奉令執行卸貨的支隊去，旁觀他們在暴風雨中把事情做得又快
又好。到處走動，再度被這地區所震驚，一幅世界末日的景觀，你
不可能喜愛其中什麼東西的，可是被神所棄的氛圍中卻沒有絲毫疲
軟虛弱的味道，如果有誰想尋求考驗，讓他到這兒來吧！技師給了
我一張收據，二支雪茄煙，以及如何在特別快車上旅行的忠告。於
一場疾厲的暴風雪裡離開此地，所幸風由後面吹來，雪花成絲，一
絡絡橫掃過凍僵的泥土，彷如火山煙火山灰。乘小火車抵考斯赫
芬，通過證件檢查，下午四時到達漢堡，在街上彳亍數小時，到車
站附近的紅十字站買了一些麵包和肉。八時二十五分登上特別快
車，四個鐘頭後到了柏林。

一月九日。昨天夜宿波魯西亞旅館，早上九點鐘被敲門聲喚
醒，十時準備出門，隔壁房間步出一位偵探朝我上下打量，但我不
是他要找的人。十一時三十分我人已在瓦爾登的地方，我們瞎扯、
計劃一本書、談談生意。晌午去外面解決民生問題，一點鐘再回到
他的寓所觀賞其私人收藏品。晚上七時到柯勒家，他工作未歸，等
候之際我欣賞一些漂亮的刺繡，均以馬格、康培東克（Heinrich
Campendonc）、馬爾克等三人的設計為藍圖，尼茨列夫人
（Nilstle）繡的二隻逃逸的鹿是當中最佳者，令人思及中國藝術。
此時歸家的柯勒和藹迎我，邀我留下來晚餐。其實我已經吃過了，
然而人人皆知這些日子在柏林你硬是吃不飽的，因此我堅守生火腿
與鵝肉二道菜。之後我們觀看美麗的圖畫，回憶二位捐軀戰場的朋
友，敬他們一杯肅穆的紀念酒。告別時，柯勒準備食物給我帶走，
當人們表示關心時，戰士容易受感動。十時整取道來比錫與霍夫，
火車匆匆駛過蘭修特與史萊茲罕姆，異樣的感覺，回到慕尼黑。

格斯朵芬，1917 年

一月十六日。此項調任不愧是一次大變動，十二小時之後我仍
然在搖頭，我被委派為一個包括七十人左右的工程組之畫家頭子。

我的守護天使大概知道他在做什麼罷！上司說：「何必欺騙自己！
在我們的工廠你永將停滯不前，到那兒你會進步的。」防止戰爭變
得太乏味的另一次冒險！我們裝備得似乎將赴前線，乘車抵奧斯堡
附近的格斯朵芬（Gersthofen）。乍看之下，一片被上帝遺棄的土
地，營房設於新搭建的陋屋內，此地未成格局，上軌道之前必有一
番苦勞可爲。目前尚無飛行學校的影子。真是無處可比擬的柔弱地
點，整個軍團可能遭人遺忘。

　　如今我必須習慣我的新境況，並尋求新益處。時光疾速溜去，
每過一天便愈接近這場瘋狂戰爭的結尾。到目前爲止，我們可做的
事少之又少，我得以大量閱讀，一日比一日更中國化；李太白的詩
被譯得過份戲謔，克拉本德（119）的譯筆有點沒頭沒腦的，短篇小
說的譯文也不可靠，譯者稍有調笑歐洲之嫌。

　　一月三十日。雖然鐵路不再開放給休假的士兵，星期天我將嘗
試搭火車到慕尼黑；我必須假裝緊急事件臨頭，首先我手中應該有
一封瓦爾登的信。陽光多多少少使日子顯得和善，使寒冷變得可忍
受。第一座飛機庫的骨架差不多完成了，我因之習得建造飛機庫的
方法。吃完所有的罐頭食物，發生了掃蕩福利社的現象，等到東西
精光時饑餓驅使我到村裡去。如今我經常陶醉於每天待在冬日戶外
空氣中的八時個辰，結果我的夜間流浪癖不再發作了。

　　二月三日。家人不必到奧斯堡來了，因爲我獲准請幾天假去參
加「狂飆」畫展。在此種氣溫之下這樣反而比較好，尤其是對費利
斯而言。

　　二月十二日。瓦爾登售出幾幅作品，甚至包括那張名叫〈船上
之夢〉的素描。我收到一篇陶布勒所撰刊於《金融報》

附註

119、克拉本德（Klabund 本名 Alfred Henschke, 1891-1928）德國抒情詩作者，
翻譯並模仿中國文學。

(Borsencourier)上的文章；他說我的畫愈發深奧多了，同時預告他將寫一篇更長的批評研究論文。今天準時趕回部隊。一旦冰融化之後，走起路來便輕易了。我需要一些布來縫製戶外工作用的厚手套。

二月二十二日。奉令在主計官的辦公室裡當個辦事員。我在史萊茲罕姆時急切避免而且多次順利過關的差事上門了。

我的柏林畫展轉化成一項財務上的成功。瓦爾登買了價值八百馬克的圖畫，此外十二幅畫在紙上的作品售得一千八百三十馬克，共是二千六百三十馬克。

三月十九日。瓦爾登最近的賣畫成績是五百四十馬克，上次是二百九十馬克，迄今共為三千四百六十馬克。感謝上帝，金錢問題不再困擾我們了！能在慕尼黑真好！即使如許短暫。昨天休假，今天要補做的事不少。

三月二十二日。通往格斯朵芬的道路有一部分掩於厚雪下，尤其是最後一段，走到最後我有點累了，但此類閉足良久之後的每周一次行軍不無樂趣。到星期一晚上為止，我是薪資部門的主管，主計官到史萊茲罕姆開會去了，我接管福利社的錢，他們信任我。上司進一步指示我如何繪飾其相簿，但願我知道該怎麼畫一隻用前腳執個巴伐利亞盾形紋章的獅子！這些飛機場來的大人物之恩寵相當重要，你最好迎合他的眼光。第一批飛機今天嗡嗡飛進本營，我沒錯過螺旋槳的噪音。

五月二十三日。美好的天氣對我們有益。每天傍晚我走入我的樹林，幻想我正在鄉下某處的一家雅緻客棧裡自由消磨時間。我白天的職務怎能沒有此種感受呢？那使單調的日子容易過。聖靈降臨我可能休假，先到奧斯堡換下這身制服，或許可即時帶些蛋回家。我夢見一百個蛋。

六月十三日。一天又過去了，我的工作變成一種根深蒂固的習慣，繼續進行而不鑄下任何重大的衝突。坦白說，還十分有趣哪！

主計官以最愉快的心情招呼我，史密德醫生（Schmidt）發出有生氣的笑聲又閒談如昔。黃昏時主醫官彼凱特（Pickert）來看我，帶給我第四卷第五期的《白葉》（Weisse Blätter），班納（Adolf Behne）在裡頭寫了一篇文章論述我的水彩畫。彼凱特要求各種有關表現主義的闡釋，而且特別和藹可親。主計官目瞪口呆，醫生和小姐睜大眼睛看。我那剛興起的名聲竟然遠播第五飛行學校了！從此以後，我不再是個曖昧平庸的笨畫匠，只因為雜誌上這麼說。昨晚及時安然回營，奧斯堡到格斯朵芬之間是一段愉悅的行程，令人輕快的氣溫，雨水清除了路上的塵埃。帶回來的東西也獲准入營。費利斯跟在電車後頭跑了好一程，他是一隻真正的灰狗。

　　六月二十一日。給費利斯的信：「親愛的小傢伙，昨天收到你那封親切的信，令我欣喜萬分。傍晚時分，烏雲首次叢聚，嚇人的猛風把整個機場裹在團團塵埃裡；萬物渴盼雨水，但連一滴雨的跡象也沒有。我凝視終日的麥田即將早熟，只能生產瘦弱的穗子。……我時常讀你寄來的美麗故事書。」

　　七月四日。星期一晚上，我繪好一幅水彩畫，並著手畫另一幅。昨天黃昏，我徜徉於營區那廣延的菜園間，最後躺下來。有關歷史的藝術，也許一本杜思妥也夫斯基的《卡拉馬助夫兄弟們》便足夠了；可是你可能讀了五十部此類歷史文獻，泰半由於你無聊的緣故，隔閡於焉產生，甭提我們這時代的隔閡了，詩人於此有所放棄！目前造形藝術已躍入裂口中。我們的朋友豪斯曼至少知道如何透視明日之詩的遠景。沒有蛋，每天喝一點點牛奶，本單位的謝勒小姐送我一磅蜂蜜。

　　七月。薪資部門的窗子開著，我倚窗而思。萬象虛幻無常，這只是一種直喻的說法。我們眼睛所見的一切是一種提議、可能性、手段。先談真實罷，它隱暗在表面之下。色彩魅惑我們的不是它的明暗變化，而是明亮部分。素描的宇宙是光與影組成的。稍微陰暗的天氣比艷陽天衍生出更富於變化的清明度。剛在星兒露臉之前掠

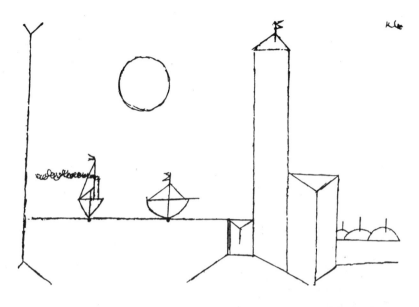

海邊的塔　1917年

過天際的一層薄雲，多麼難以捕捉難以呈現！這一刻何其倏忽！它必須滲透到我們的靈魂裡去，形相應該與宇宙觀交融合一。

單純的動態以其平凡震撼我們。時間因素應該被消除，昨天與明天同時存在。音樂方面，複音音樂有助於滿足此一需求。像〈唐喬凡尼〉裡的四重奏比〈特麗斯坦〉裡的宏偉動態更親近我們。莫扎特與巴哈的音樂比十九世紀的音樂更現代。就音樂而言，如果時間因素能被一種貫穿音識的倒行動態所克服，那麼仍然可產生一次文藝復興。

我們為了表現為了洞悉心靈而探查形相。有人說哲學含有藝術的旨趣；起初我為言者的見識大感驚愕。因為我一向只思及形式，其餘的東西自然隨之而來。從此之後，一股被喚醒的對於形相以外的東西之感知力於我大有助益，並為我提供了創作的多樣性。我甚

至再度得以成爲一位思想的插畫家，如今我已越過形相問題走出一條路來了。現在我再也看不到任何抽象藝術，唯獨留下從虛幻無常裡抽離出來的東西。這世界是我的題材，儘管它不是一個肉眼可見的世界。

複音音樂式的繪畫於此世界裡比音樂更占優勢，時間因素在此地變成空間因素，同時存在的觀念出落得更豐實。我憶起映出走動中的電車窗子上的影像，以說明我爲音樂所設想的例行動態。德洛涅模仿賦格的曲題，奮力要把繪畫主題轉換成時間因素，他選用無法一眼覽盡的構組方式。

八月。

因爲我來了，百花怒放；周遭一派盈實，

因爲我在。

我耳爲我心召喚夜鶯之歌。

我是萬物之父；萬物遠在星辰之上，

深在最玄幽之處。

而因爲我走了，夜幕垂落，光線裹上雲裳。

每樣東西收斂起影子，因爲我走了。

喔，你是針棘，銀白膨隆的果實裡的針棘！

九月九日。「最親愛的莉莉，明天晚上你就要回到慕尼黑了，這樣我們比較容易見面。主管親自通知我今天必須值班，所以沒趕上火車，心裡想著你猶未歸來安慰我失落一次休假。中午以後我獲准外出，薄霧微罩，正是我偏愛的光線效果。走到河畔的草地，選了一處寂靜的地點，解開水彩盒開始工作。到了黃昏，共完成五幅畫，其中三幅十分獨特，連我自己也受感動。在暮色中完成的最後一幅，完全掌握了我周圍的奇妙色調，徹底抽象同時又徹底流露列奇河（Lech）流域的風采。

結果，我比休假更心滿意足。幾片麵包、一盒香煙、一磅梨子維持我這下午的體力。軍中時光誠然過得不愜意，但充滿啓示。我

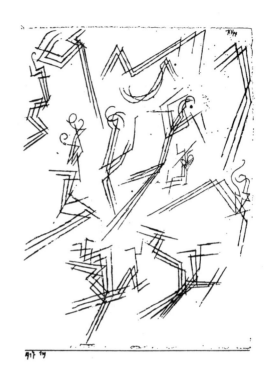

「抽象」的萌芽期元素　1917年

的作品會在此種日復一日的平靜實存中迅速脫穎而出嗎？熱情地移向變形的創作面貌，無疑得一半歸功於外在生活的大變動。…」

　　十月八日。今天的天氣令我微醉微倦，希望它會蘊釀出一些藝術來，常有這現象發生的。上次財務檢視之後，我們一直安於既得的名譽。辦公室裡暖氣調節適度，而且非常安靜；事實上，主計官下午剛剛穿過狂風暴雨歸營，如同我昨天一樣。

　　冬天的來臨往往令人嗅聞到一些精神上的東西，你撤退到你那最幽奧的內室裡去，靠近你在那兒尋著的一小團火紮營。溫情的最

後保留地,永燃之火的一小部分;只要微量便足以溫暖一個人的生命。

十月十四日。這星期的慕尼黑之行泡湯了,今天早上的工作太多。下午可以設法外出,可是戶外濕得無法畫。我坐在辦公室內畫圖,當然缺乏美好的露天氣氛以及大自然賜給人的無形激發。

史泰納（120）的書,神智學?關乎色彩幻象的描寫特別令我懷疑。即使沒有騙子涉入,你也被自己騙了。天然色澤不能使人滿足,有關形式設計的引喻純然詼諧。數字是不可理喻的。最簡單的方程式更有意義。「學校教育」的心理層面也可疑。手段即暗示。但真理並不要求投降以哄騙自己。自然我只讀了此書的一部分,因為它的陳腐之言不久便不稱我心。

十月二十七日。沒有奇蹟出現,由於將有飛行的關係,今天和明天早上都必須值班,否則至少可以關起辦公室的門做自己的事。下午天氣也許會轉晴,那麼便可前去我近來日愈珍愛的那片列奇河畔草地做秋天結束以前的最後一訪。昨天和今天我工作得彷彿身處家中,唯一不同的是我在抽屜裡工作,以防別人撞見。

這是飛行學校的黑色日子;早上,一位軍校學生墜機,折斷無數根骨頭;下午,一個上尉從相當高的空中摔下來,死了。我坐在這兒,安全又溫暖,我內心沒有戰爭的感覺。伊桑卓之役中義大利人慘敗,最重要的,它只是在那兒發生而能使我們早點回歸家園的一場戰爭。

泰戈爾的著作讀起來並不十分凝實,我寧可讀讀最佳未來派詩人描寫帕維亞之役的德國傭兵之歌,或者一些有關這地區的優秀作品。我不曉得人民是否仍可自由旅行,或是否需要一張通行證呢?這也是非常重要的。

附註

120、史泰納（Rudolf Steiner, 1861-1925）奧地利社會哲學家,人神學的始祖。

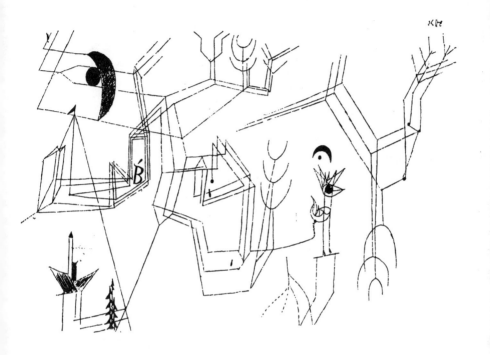

有停留記號的圖 1918年

　　十一月二十八日。此地的生活像往常一樣溜逝。這星期比較平靜，每月三十號之後總是如此，到了十二月一日又會忙碌起來。

　　新的圈子叫「德勒斯登協會」，在漢諾威稱爲「凱茲奈協會」，法蘭克福的稱爲「新協會」，慕尼黑的稱爲「帝國」。此類的現代團體在各地如蕈般急速成長。讓我們假定它們均有一真正的基礎存在。無論如何，此種現象與德國反對開化論者所期待於戰爭的恰好相反。正如聰慧的康丁斯基曾經預言過的。我到底推出一項滿意的事：經濟上完全獨立。並非一切阻礙從此消失了，事實上精神方面需要它們的刺激哩！

　　十二月十二日。明年元旦我便是主計官的合格人選，而通常要花一年的時間才正式生效。從現在到那時候之間不知要發生多少事情！

　　新分離派的素描及版畫展來得正是時候，我能夠憑之要求一次休假。

格斯朵芬，1918 年

　　一月十二日。我們遷入一間較大的營房，但遠不如以前那間的舒適。連日暴風雪在營區表演最奇異的惡作劇。雪從一邊吹來，又開始積壓另一邊。此外又忙著搬家，木匠、鉛管工、電氣工以及相關的一大夥人在我們的頭上爬動，我們如今在沒有醫生沒有額外幫助的情況下工作。大雪使我們與外界隔絕，滿載郵件的火車凍立在鐵軌上寸步不移，不見報紙的影子，說不定和平的消息已宣佈，而我們卻毫不知情。

附註

121、福樓拜爾（Gustave Flaubert, 1821-1880）法國小說家，寫實派文學領袖，主張客觀描寫真、實事象，不流露作者的個性。

鳥飛機 1918 年

　　一月二十二日。主計官離開二天，這使我能做不少自己的事，可惜我沒什麼創作的心情。除了陶布勒的詩之外，我閱讀精彩的中國故事，深動我心。然後拿起福樓拜爾（121）的「聖安東尼的誘惑」，有點過份站在阿里曼（Ahriman）的一邊，善惡並不同時存在。

　　我此刻的主要慾望是蘋果。

　　一月二十八日。主醫官正在讀豪森斯坦的書《當代繪畫》。

　　昨天下午我怡然漫遊，整個景致沐浸在一種硫磺的黃色裡，唯

有水呈一種土耳其玉的藍色，藍到最深的海藍。蘇木把草地染成黃、洋紅、藍紫。我在河床附近散步，腳著長統靴的關係，能夠踐涉多處的水。我找到最優美光滑的石頭，隨手撿拾一些被水沖洗過的磚瓦；由此到可塑之形僅一步之遙。

抖然間驚見濃霧罩來，趕忙朝空軍基地方向走回去，即使在明朗的白晝裡我也不太能辨識這地區。我選了一條熟悉的路徑，不久便抵朗威德（Langweid）一帶，靠右邊走下公路到史帖登霍芬（Stettenhofen），此時霧漸退去，列奇河在一段距離之外淌流，眼前的泥土轉成柔和的暖色調。我走進常去的老客棧吃了二份點心，頓覺溫暖起來。

二月十二日。上星期日我勤勉作畫，結果又產生了一些有價值的作品。戶外的春意喚醒我內心的色感，輕柔的色調更趨平穩。

二月十九日。短短的休假有好處，更長的休假則是毒藥。夜晚稍微暖和了，一枚大暈輪環繞著月亮，大得叫你忘記它到底是什麼東西。當你在白天經常被迫足不出門之時，自然而然會去親近夜晚。它真美，不過我唸太多史泰納的東西了，我守住孤獨，是個精神上的單身漢。孟特能告訴我們康丁斯基在那裡嗎？天曉俄羅斯的局勢！

二月二十一日。昨天是威廉大帝的金婚紀念日，我們照常上班，依然有墜機事件。今晚整個營區漆黑無燈光，跟一群小伙子睡覺去，眼前不見任何更慰人的東西。

本周內發生三件嚴重的意外事故，一個被螺旋槳撞個粉碎，二個從空中墜落。昨天，第四個人砰然一聲巨響衝進工廠屋頂，他飛得太低，撞到電線桿，反彈到屋頂上，翻了一個觔斗倒栽入一堆殘骸裡；人們從四面八方趕來，一秒鐘之內屋頂上黑壓壓一大片，盡是穿工作服的機械技師；擔架和梯子也來了，還有攝影師！從破片中拉出一個人，在昏迷狀態中被抬走；旁觀者中有人高聲咒罵。第一流的電影效果。屬於皇家的軍團就這麼慶祝其金婚日！此外，三

架面目全非的飛機今天仍然躺在附近。好一場表演會！

三月十九日。我在奧斯堡的火車站買了一份報紙，讀到豪森斯坦評論新分離派素描及版畫部門的文章。有人欣賞我的作品是一項奇蹟，如今奇蹟出現了。

慕尼黑固然好，但奧斯堡渥茲店的牛奶煮蛋也不錯。

四月十七日。今晚正式著手為陶布勒畫素描，雖然每當我無法完全聽任我的想像力馳騁之時，工作往往要賠上多少心酸淚，可是工作就是工作，總得完成它。安格特（Engert）有意使我的作品進入國家收藏目錄中。價格是素描每幅一百馬克，蝕刻版畫每幅四十馬克，而〈樹上的處女〉一圖則為五十至六十馬克；這些作品以後會悉數奉還。

四月二十一日。近來的天氣令我憂傷，加上西線攻勢的進展如許艱難，德國的勝利要大大仰賴此次的攻擊哩！

你已經成為一個平平凡凡的人——一半屬於低等僕役，神明的成份只有一半！大悲而幽玄的命運。但願有一天它的來龍去脈具體成形，像一則文獻展現在我面前。而後我才能夠平靜地面對黑暗空虛的剎那。

外表如常，我填好報表，也平衡了帳簿。我們吃太多麵包了。就是這麼一回事。

五月二十一日。到目前為止，一切還算順利。八點鐘的火車不走了，我搭九時二十分開的普通車，反正我不必於特定時間內歸隊。此次以到史萊茲罕姆公幹為藉口獲得休假。晚上十一時抵營門，先到出納室瞧一瞧，發現一些對我的工作不利的評語。然後上床，在月夜下長程漫步之後睡得很熟。

庫賓寫了一封異常溫馨友愛的信給我。瓦爾登賣掉三張水彩畫：〈城市上空的星座〉三百馬克，〈有四個圓屋頂塔的構圖〉二百五十馬克，〈新月派的殿堂〉三百馬克。

六月三日。里希特（Richter）出版的《一九一八評論》寄來

出發　1918年

了。圖片複製得很精美，版面設計似乎受了戰爭的影響，陶布勒的
論文簡短，他力圖強調我的音樂性，同時把我形容得像是一個具有
國際地位的小提琴名手。重要音樂學會的合同不久將跟著來，不過
我會打電報答覆：受軍服的限制不得履約。

六月四日。我想本月中旬先休假四天，希望屆時能傾聽能演奏
音樂。他們塞滿了布拉姆斯的曲子，唯有能夠緊扣我心絃的音樂才
值得我欽羨；該有壯麗的古典作品、鄉土歌曲和舞蹈、以及十二世
紀吟遊詩人的抒情歌；或者，我多麼渴望再度一聽二位突尼西亞乞
丐在正午的靜默寂白巷子裡，在深鎖的大門前所演出的二重唱！他
們的聲音時而應和時而重疊，最後以那麼特殊如許怪異的方式一起
嫋嫋消逝，此時那扇門微啓，不妨猜測有一個人由門內伸出一隻握
有幾個銅幣的纖纖玉手。

二天的日子又過去了，儘多日子儘快過去，而且也沒什麼樂趣
可言。昨天心情不錯，我繪了幾張紅色調的水彩畫，又讀了《流浪
歲月》裡的二篇美麗的文章。……目前工作份量不太多，休假使我
心胸盈滿藝術。居於反覆演奏巴哈音樂的影響，我的感知力再度睿
深，我從未如此縝密地經驗巴哈，從未覺得如此與他合而為一，那
是何等專凝何等孤高的成就！

七月二十五日。給莉莉的信：「我應該告訴你星期日我必須留
在此地，好叫你寬心。主計官請了三天假，我代替他的位子，因此
明天你儘管前往瑞士好了，盼你一路順風。我打算利用暇時繪畫，
或許我將在樹叢間搭起帳篷，成立一個戶外畫室，並向大自然借一
點芬芳的樹液。

真高興我上次及時順利離營休假，星期日的變動不致使我太難
過，反正你也不在慕尼黑，寂寞的時光亦會像其它時間一樣地過
去。此時我覺得蠻自在的，不過才過了一、二天而已。

祝你假期愉快，好好享受人在中立土地上的自由輕鬆感。」

八月一日。「如今你在瑞士大約有八天了，卻未捎來任何訊

旅遊的圖記　1919年

二乘以十四　1918 年

息。除外之外，我一切安好；可望於周末晚上抵慕尼黑，也許可以接到一些消息，順便框裱我的水彩畫等等。我將帶一、二隻雄雞回去。今天我用幾根香煙換得二個煎蛋。」

八月五日。「銷假歸營，一眼便看到桌上躺著二張伯恩來的信卡。

這星期天過得不錯。貓兒於前夕迷失了。我找到蕃茄，只爛掉一個。多謝你的臨別留言。一條小黃瓜瞪著我瞧，新鮮明快。過了一會兒，我看到樓下有一線光，於是去把貓兒帶上來。

可吃的東西不少，所以邀請瑪德琳一道午餐，她穿了一套棕色絲衣於一點鐘準時到達，誇讚我做的菜。飯後四處獵尋咖啡，但只找到一些啤酒和半品脫的牛奶。

早上裱畫，下午油漆了好幾件東西，晚上吃剩菜，最後急忙趕回部隊。」

未實現的希望　1918 年

　　八月七日。里希特的畫廊又售出一些作品，淨得二百二十五馬克。瓦爾登爲了發行豪華版的《藝術方向》（Kunstwende），而要求複印五十份我的一幅版畫；如果他願意付錢，我將給他〈痛苦之園〉一畫。爲分離派展作石版畫的計劃也有燃眉之急，我需要另一次八天的休假！

　　八月二十四日。「親愛的莉莉，高爾茲賣了〈耶誕節靜物〉，得四百五十馬克；瓦爾登售了刻在議會展出的一幅橢圓形畫及一幅有船隻的小品畫，共得六百五十馬克。因此，我這星期賺了一千一百馬克。

　　《萊比錫畫刊》（Leipziger Illustrierte）欲於表現主義的名目下刊登我的作品，我回信詢及誰撰寫文章、與我一起被列入考慮的是那幾個藝術家，我能否得到報酬。

　　相信我們如今可以有信心地面對未來了，我們將以合理的薪水僱請一位女僕。

　　但願國家的機運像我的一樣好！

　　祝你愉快！當你享用巧克力和義大利燉菜時，請想念我。

　　九月十九日。主計官臥病在床，醫官本該把他送入醫院的，可是由於顧慮到職務和我的緣故，他要等些時候看看病情如何發展。主觀言之，他並不十分痛苦；客觀言之，他飽受赤痢的折磨。因此，再見了，我的休假！我從未感到如許受束縛！

　　心情抑鬱而工作沉重！樣樣不順逐，到處都有小小矛盾存在。無法立刻查出錯誤時，我便由它去，屬下最好少去煩主官。

　　我爲艾希密德﹝122﹞撰寫的文章初稿已經完成，現在應該加以審閱，並把摘記下來的思想組織起來，個中不乏一個念頭以多種不

附註

122、艾希密碼（Kasimir Edschmidt, 原名 Eduard Schmidt, 1890-　　）德國表現派文學家。

藝術家之畫；自畫像 1919 年

同的形式出現者，真令我驚訝。

　　九月二十四日。主計官偶而下床了，同時開始工作，感謝上帝。到頭來一切還算順利，只是休假泡湯了！

　　在《藝術方向》所印行的年鑑裡，康丁斯基的一篇絕妙好文最最出色，融混著純真與智慧，筆調清澄剔透、極具說服力，而大眾正嘆求淨化的東西！「藝術品成為主要的論題」之類的句子訴說了一切，整個論述過程又如許溫雅穩靜。

　　十月二十七日。主計官仍在此地，他不再聽到任何有關調動的消息。可是我不完全相信他的說詞。

　　營房愈來愈擁擠，月初時我設法弄到一個自己的房間，沒有點

名、不必熄燈、不會被趕離床舖，除了這身崇高的服裝外沒有什麼軍事意味，閒暇時不受打擾，我正樂享新寓所的好處。

今天，至少食物還不壞；晚上不出去了，就在辦公室的爐子上烤些馬鈴薯。中午休息時，我讀了幾章狄福（123）的《魯賓遜漂流記》，此書最對我此時此地的口味了，它和我的現況有許多不謀而合之處。

十月三十日。奧地利和土耳其做了他們該做的事，我精神振奮，只希望緊張的局勢快快結束，因為這一切世界歷史使人過份世故了。我在此地裱了六張水彩畫，用光了我的厚紙板和公家的漿糊。

讀完《魯賓遜漂流記》；高潮迭起時靈思漸弱，但依然非常好。

德國當局如今完全孤立，全副武裝卻如許無助，什麼樣的時刻啊！祈冀內在尊嚴得以保留，祈冀宿命論將勝過一般的無神論；我這項願望也將動搖嗎？現在我民族有機會成為如何容忍失敗的典範了。可是假如群眾暴動起來，又是什麼面貌呢？那麼習常的事將發生，鮮血將溢流，更糟的將有審判！

沒什麼稀奇的！目前似乎仍舊一派和平。

十一月三日。「親愛的費利斯，謝謝你的來信。可惜此次我無法來，秘密地也不行。所有的休假都被取銷，連奧斯堡也去不成。這種情形要持續多久？我不知道，當然無從知曉個中理由。也許礙於流行性感冒，也許為了防止革命情緒的蔓延而限制旅行。此外，軍事榮耀的老觀念無疑即將消失，凡是能安然返回家園的人不妨自視幸運。主計官似乎也開始積極進行調職活動，只有一個缺適合他。確實一切都在乞求一個結尾。

附註

123、狄福（Daniel Defoe, 1660?-1731）英國小說家。

Klee

1919 133

受壓抑的小紳士　1919 年

　　星期五下午我又得以好好做自己的事，結果創生二張新的水彩畫。我爲一本書寫論述素描及版畫藝術的文章，此刻差不多完稿了。請告訴你媽媽：瓦爾登把最近售畫所得的錢寄到銀行去了；並請她立刻付清版畫材料及畫框的帳單，以免積債。我同時答覆繆勒出版社寫來邀我畫插圖的信。向你們二位致愛。

　　附筆：今天我吃了本來預備帶給你的雞，是曾任奧斯堡那家『三摩爾人大飯店』的廚師在軍官餐廳裡烤成的，所以至少我有些許慰藉。我將郵寄一些麵包回家。」

　　十一月五日。費利斯又寫了另一封最具歷史意味的信來，字裡行間瀰漫著革命精神，我在出納室裡大聲誦讀信文。休假的禁令似乎解除了，因此好不企盼周末來臨！在這緊要關頭卻沒有煙草！

　　十一月十四日。前天流行性感冒擊中我，發燒又咳嗽，但一個充滿夢幻之夜治癒了我，疾病顯然有呼之欲出之勢，卻不曾大大發作一番。

　　困惑與慌亂隨著崩潰﹝124﹞而來，過了幾天只知咒罵但不做事的日子之後，大家又像往常一樣重拾職務。好幾個單位先後從前方到來，包括整個第二飛行學校，以及來自波高爾（Bcgohls）等前線的飛行中隊。一定會十分紛亂，但相當熱鬧。

　　十二月二日。愉快之行，在里吉爾餐館裡吃了一客蹄膀，然後一眼看到學校的交通車，於是搭便車歸營。我將爲繆勒出版社的委託工作（這是第一次，不會是最後一次。）忙上一陣子。

　　又有剛從前線遣回的部門，這替主計官們製造了無數麻煩與大量的特殊的工作。奇奇怪怪的主計官進進出出，宣讀荒謬的新的官方清單，吵吵罵罵，從我們這兒借錢等等。

附註

124、德國政府於一九一八年十一月十一日向協約國投降，第一次世界大戰結束。

游水人生　1919年

憤怒的威廉皇帝　1920 年

　　十二月十日。安然抵達如昔。在奧斯堡享用我慣吃的早餐，搭乘一輛馬車回格斯朵芬，最後半小時散步回空軍基地。

　　繼續閱讀霍夫曼（125）的書。如今職務純屬機械性的運作，我無法再忍受太久。我也許用得著一幅複印精美的〈奇妙角的男孩們〉。於藝術裡，虛幻的效果不如顯明的效果那樣絕對必要。

　　十二月十六日。「最親愛的莉莉，安全回營勿念，此次一路由奧斯堡安步當車走回來，在這種溫和爽朗的天氣裡，那不算什麼的。今天看到總部來的一紙命令，要求薪資部門的人員暫時留在軍隊中；這可絲毫改變不了我的計畫，我乃依我的內在推進力而行

動，如今每一個人均宜理智地照顧自己。我帶著濃厚的興趣想像主
計官和我離開此地時會產生什麼情景，醫生會懷念，助理的姑娘會
低泣。然而此次我要聽從自己的心靈之聲了，我知道必然如此。命
運畢竟已經傳達了它的決定，於此大崩潰之際依然留戀你的小小崗
位是沒什麼意思的。不過，我要做得高尚，不想魯莽地逃走了事，
我要客客氣氣地從治安大人的手中接獲耶誕節的休假條，然後……」

「巴伐利亞第五飛行學校一名一八七九年次的士兵，惠請賜准
儘快退伍，由一位代理主計官來取代他的空缺。這名士兵即將受聘
為柏林一所藝術學校的教師，以及慕尼黑一家現代劇場的藝術顧
問；如果他繼續滯留軍中，便會因服役中不得及時就任上述職位而
蒙受極大的損失。身為一家之主的他，覺得有責任促請當局注意這
種情況，並要求他們儘快以啟用代理主計官的方式為他解決此項困
難。一等兵保羅‧克利謹上。」

附註

125、霍夫曼（Ernst Theodor Wilhelm Hoffmann, 1776-1822）德國作曲家、音樂
評論家、插畫家、浪漫派小說作者。

保羅・克利繪畫作品選輯

夏日風景　3月2日作　紙上水彩　17.3×21.7cm　1890

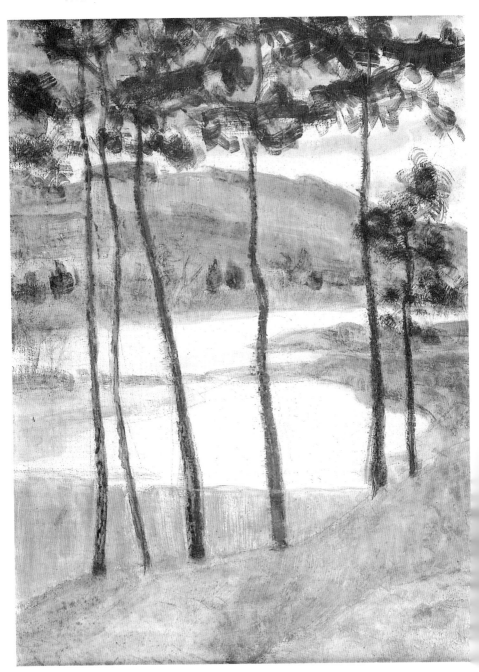

無題／柏恩郊外風景　油畫　33.5×24.5cm　1906

少女與瓶　油畫　35×28cm　1910

gelbes Pferd u violetter Wegweiser 1912. 166.

風景，黃色馬與紫色路　粉彩畫　14.7×18.3cm　1912

米柏霍芬郊外寫生　水彩畫　9.8×22.4cm　1913

雨般的風景　水彩畫　19.8×12㎝　1931

小港　水彩　15.5×14cm　1914

灰色駱駝習作　水彩　21.5×28cm　1914

突尼西亞速寫，街上咖啡店　水彩畫　17.9×12.2cm　1914

左上的綠 *x*　水彩　16×19cm　1915

有紅旗的建築　油畫水彩　31.5×26.3cm　1915

眺望街景　水彩　20.4×11.1㎝　1915

有時鐘的空間　水彩　19.7×15.5cm　1915

縱長的「O」 水彩 10.3×29.7cm 1915

虹 水彩 18.1×22cm 1917

晴空風景　水彩　16.5 ×17.1cm　1917

1918 33

埃及小花飾　水彩　16.7×8.9　1918

男孩的性知識　水彩　23.7×24cm　1918

斷片的水彩　水彩畫　22×18.1cm　1918

年輕人畫像　油畫　25×23.5cm　1919

棕櫚與樅木岩石風景　油畫　42.5×51.5　1919

與偶像共舞　油畫　37.5×32.5cm　1919

聖塞巴斯汀那　水彩　21×13.3cm　1919

日落風景　水彩　19.9×26.1cm　1919

無題／村中的村落　油畫　19×26.5cm　1920

窗邊少女　油畫　21×13.5cm　1920

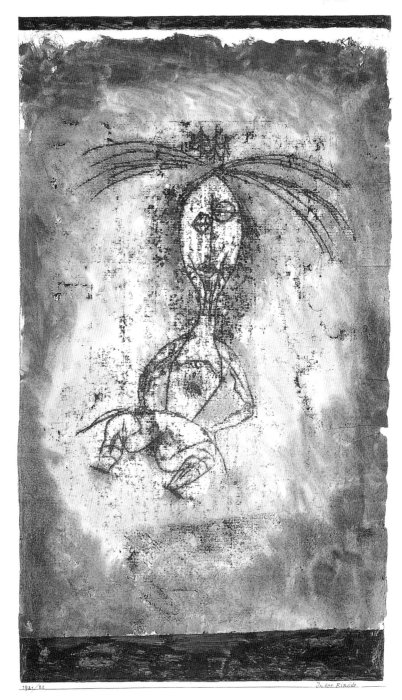

砂漠　油畫水彩　48.7×28cm　1921

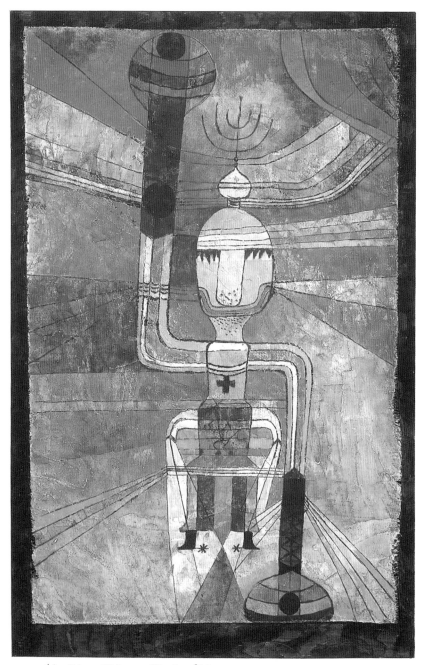

1921/131 Der grosse Kaiser, zum Kampf gerüstet.

出戰的大帝　油畫水彩　43.5×28cm　1921

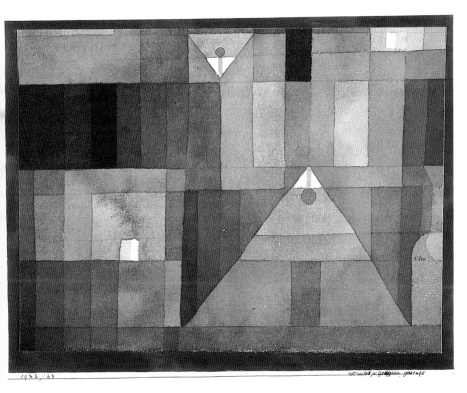

紅紫與黃綠，色彩圓直徑的階層化　水彩　23.3×30.2cm　1922

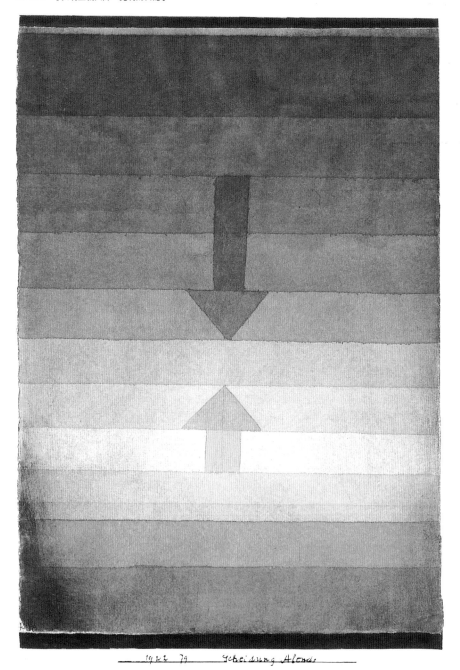

1922　79　Scheidung Abends

黃昏，青綠與黃橙間的階層化　水彩　33.4×23.2cm　1922

追憶先父

費利斯‧克利

補腦　1926 年　厚紙貼布　油畫、蛋彩畫　46.5×64cm　紐約現代美術館藏

　　此部日記的編者不願於一九一八年結束藝術家克利的生活史，讀者當然可以藉著有關我父親的各種傳記作品追蹤到他生命的終點；然而，於此摘記先父由一九一八至其一九四○年逝世之間的生命歷程，同時引述我個人直接涉乎其中的細節，這樣來完結此書似乎比較適當。爲了更有效地回顧這些剩下的年頭，我把它們分成五個時期：

1.　一九一八～一九二一：慕尼黑。

2.　一九二一～一九二六：威瑪。

3.　一九二六～一九三三：德梭。

4.　一九三三　　　　　：杜塞爾多夫。

5.　一九三三～一九四○：伯恩。

　　一、　在我的記憶中這是不久才發生的事。一九一八年耶誕節，父親穿著草灰色軍服回到我們那簡樸陰暗的小寓所。母親神秘地把自己關在音樂室裡，傳出打點耶誕包裹的可疑沙喳聲；父親欣然了卻一切職務，得以安詳地跟家人共度他的三十九歲生日及耶誕節。他拉小提琴時慣圍的頸巾懸在低垂的瓦斯燈架上，像是一個警告訊號；母親輕快地微笑地坐在鋼琴前，左右各有一盞球狀煤油燈；父親上絃並配著鋼琴調音，於是他們合奏巴哈與莫札特的奏鳴曲，以慶祝自由和假日。我自己和大貓弗里奇是唯一的聽眾。

　　一九一九年春季，慕尼黑的革命氣氛極爲緊張，可是所有的動亂都干擾不了我父親的平和心境，他正在爲自己的藝術革命舖路，他在韋華克街上一座晚期巴洛克式的小古堡裡租了一大間房子當做畫室，以便拚到底。此一廢宮及其荒涼的園子特別投合我父親的心意，置身這兒他終於能夠全神貫注於他那輝煌的新工作上，他專心得絲毫查不出徠歇爾（Hans Reichel）派了托勒（Ernst Toller）藏在畫室隔壁一整個星期，以免戰勝的白巴伐利亞軍隊闖入。克利沈迷於一個完全屬於他個人的世界，只爲他的藝術而活，由清晨到

半夜地服侍它。新舊朋友聚在我家，每當父親不演奏音樂時，便在
諸多喧擾中一頁頁不斷地畫他的素描。氣喘的瓦斯燈被換成炯炯發
光、嘶嘶呼嚕作聲的碳化鈣燈。在動盪不安期間，展覽會安排了，
圖畫售出了，論述克利的三本書正準備問世。父親自然高興見到此
番成功，但成功一點也進不了他的腦海。反之，克利依然是樸素而
安份的人，依然是好性情的家長，依然是狂熱地獻身給單一事物的
藝術家。

這一年夏天，我們首次不在伯恩消度，卻在波森霍芬
(Possenhofen)租了一間公寓過了一段難忘的假期。除了繪畫與燒
菜之外，父親更忙著釣魚。他以無比的耐心從湖中釣得諸子鱮、紅
眼魚、鱸魚、鯉魚。大的給我們，小的歸弗里奇。星期天，我們常
常逃離慕尼黑來的意外訪客，遁入梅森格湖（Maisengersee）附近
那片孤寂的沼澤區，欣賞無數滋長在那兒的野蘭。

二、 一九二〇年秋，我獨自住在慕尼黑家中，雙親到亞柯
那（Ascona）去拜訪他們的俄國友人詹楞斯基與韋蕾金（Marianna
von Werefkin），我收到一封聘請父親到威瑪的包浩斯任教的電
報；克利因司徒加學院裡某些畫家反對他而失去彼一教職之後，尤
其歡迎這項榮譽。因為在威瑪找不到妥當的住處，他每月只待在那
兒二個星期。包浩斯撥了校舍第三層樓上二個絕佳的房間給他當畫
室，於此他特以類似的精神投入尋常工作，其藝術發展轉入重要的
新路徑。父親一如祖父般地展露非凡的教學才能，在十三年的教書
生涯中此項才能臻獲優良效應。

一九二一年秋，我們遷入號角街五十三號二樓一間四房的公寓
去。四季裡的不同時辰，每天克利大師與克利學徒總是行越浪漫的
公園到工作的地方，再走回家。父親對自然的觀察使散步的趣味更
加迷人，鳥與花的世界特別叫他陶醉。我們日日沿著輕緩流動的伊
姆河（Ilm）畔之曲徑邁步走，路經德梭之岩或木屋遺跡、歌德的
花園別墅或尤弗洛內之岩。在鍾愛的慕尼黑度了大都市生活之後，

我們在威瑪這個小鎮過的幾乎是一種隱遁而苦惱的蟄居，還受鎮民的疏遠與嘲笑；我們從許多古堡、博物院及國家劇場的知性激發中找到豐富的樂趣。一九二五年春，希特勒的第一道浪潮以一筆之勞便由城市橫掃到包浩斯，於是我們綑好行李搬到下一個地方。

三、 德梭像個睡美人昏睡在陰灰的工業地帶（糖、瓦斯、苯胺化工、解體汽車業）。一位勇敢的父老設法把整個包浩斯輸入，爲眾藝術革命家組成一個雋永的學校，並借給每位大師一間工作室和八個房間。一九二六年七月，我們搬到柏姑奈巷七號一棟位於小松林間的房子。在這之前，父親暫時借住於康丁斯基家。我們適應不了這個城市，如今除了包浩斯之外，唯一的慰藉即是高聳的美術館、生動活潑但不失傳統的腓特烈劇場、以及有二條大河和許多綠地的燦麗郊區。我們發現半小時行程之外便有一個美妙的渥利茲園，父親每月必去漫遊它的植物殿堂，攀昇的岩石、和人造的維蘇威火山。克利覺得與康丁斯基當鄰居真是三生有幸，父親在此種互勉性的競爭狀態下熱心地把他的才華發揮到極致。一九二八年十二月的埃及之行，僅次於突尼斯之旅，在克利圖畫國度那富饒的主題寶庫裡扮演一個非常重要的角色。

父親愉悅地期待杜塞爾多夫學院的教職，持續反覆的包浩斯教書生涯終於開始令他不耐，他更渴望只有一群優秀學生在他周圍的學院生活那份寧靜。因此，他結束與包浩斯間的關係，往返德梭與杜塞爾多夫，再度輪流於每城各待二星期；由於他在二地各有一個極佳的工作室，他每次總欣喜再見離去時仍未完成的作品，克利很喜歡萊茵河上這個可愛的城市及其充滿活力的西歐式生活，他發覺它像巴黎一樣有魅力，快活的氣氛刺激他以寬舒自由的格調來作畫。找房子的麻煩是唯一的難題，他一再猶豫，遲至一九三三年五月一日才遷入海因利希街三十六號一棟有七個房間的屋子。

四、 我們闔家住在杜塞爾多夫期間，全部籠罩在納粹「奪權」事件的陰影下。突擊隊侮辱性地搜索德梭的房子，父親未接獲學院

的通知便遭解聘，這二件事就足以促使克利退隱到他新家的小巧工作室裡。母親力勸父親離開德國前往伯恩，事後證明她的判斷多麼正確！可是事情的進行比意料中的更緩慢，當克利終於按自己的意願移民到他故鄉時已距耶誕節不遠了。此去他再也回不到他一度喜愛的德國了。讓我引錄一段他於十二月二十二日寫的信文來說明最後這幾個時辰：「………此刻一切東西都搬出家門了，明天晚上我大概已離開此地。緊接而來的是美麗的耶誕日，鈴聲即將響在每顆笨頭腦裡。末了這幾週以來，我變得有點老，但我不打算吐露怨恨之情，或者反正我會幽默的方式表達出來。這對男人而言比較容易忍受，女人在此時通常要哭泣的………」

　　五、　起初克利跟祖父避住於歐茲堡（Obstberg）的老家，後來在柯勒路租了一間附帶傢俱的公寓，一九三四年春天搬入艾芳瑙（Elfenau）基絲勒路六號一所有三個房間的寬敞屋子。父親拿中等大小的房間當畫室，畫室有一扇朝南的窗子，門外有一座朝東的露台。如今在瑞士的自由空氣下，生活逐漸快樂愜意起來，克利依照精確的日程表來畫圖、燒飯、演奏音樂。此時他的畫愈發流露更強有力的衝勁，直到一九三五年一場惡性皮膚病擊弱他的創作力為止。父親註定克服不了這種痲疹癒後仍然滯留在他身上的皮膚硬化症，肉體的掙扎持續了五年，唯有靠他那個鐵般的精神才能挨度，但對他那更為熱切的創作活動只有一點點影響。醫生禁止他拉小提琴不准他吸煙，可是愈來愈纏困他的病魔終於戰勝他的軀體。一九四〇年五月初，他進入蒂息諾（Ticino）的一家療養院接受治療，然而他的體力明顯地衰退了，他永遠離開不了那地方了。六月二十九日清晨，他沈靜地睡入一個更迢遙的王國。他的遺體在魯諾（Lugano）舉行火葬。

　　每次在明麗的秋日走到父親的墓前時，我不禁於舒薩登墓園的一派純樸安寧裡思憶童年的歡樂時光。黃的白的星菊、海棠與玫瑰繞著父親的骨灰甕而植，我低頭辨讀石碑上的銘文：

此地安息著畫家

保羅・克利

生於一八七九年十二月十八日

逝於一九四○年六月二十九日

我不能被牢握於此地此時

因為我之與死者住在一起

正如我之與未生者同居一處

多少比往常更接近創造的核心

但還不夠近

洪水流過的城市　鋼筆畫　1927 年　26.8×30.6cm　伯恩個人藏

琴演奏　水彩　1909 年

國家圖書館出版品預行編目資料

表現主義大師：克利的日記
／保羅・克利著；雨云譯 --初版，--台北市：
藝術家：民 86　面；　　公分
譯自：The diaries of Paul Klee
ISBN　957-9530-79-3（平裝）

1. 克利保羅（Klee, Paul,1879-1940）-通信，
回憶錄等 2.畫家-德國-通信，回憶錄等

940.9943　　　　　　　　　　　　　86009435

表現主義大師
克利的日記
The Diaries of Paul Klee
保羅・克利◎著
雨云◎譯

發行人　何政廣
編　輯　王庭玫・王貞閔・許玉鈴
美　編　蔣豐雯・柯美麗
出版者　藝術家出版社
　　　　台北市重慶南路一段 147 號 6 樓
　　　　TEL：（02）3719692~3
　　　　FAX：（02）3317096
　　　　郵政劃撥：0104479-8 號帳戶
總經銷　藝術圖書公司
　　　　台北市羅斯福路三段 283 巷 18 號
　　　　TEL：（02）3620578、3629769
　　　　FAX：（02）3623594
　　　　郵政劃撥：0017620~0 號帳戶
分　社　台南市西門路一段 223 巷 10 弄 26 號
　　　　TEL：（06）2617268
　　　　FAX：（06）2637698
　　　　台中縣潭子鄉大豐路三段 186 巷 6 弄 35 號
　　　　TEL：（04）5340234
　　　　FAX：（04）5331186
製　版　新豪華電腦彩色製版有限公司
印　刷　欣　佑彩色印刷有限公司
修訂版　中華民國 86 年 8 月
定　價　台幣 360 元

ISBN　　　957-9530-79-3